U0103927

中国经典艺术美学

《古画品录》之中国绘画美学

顾作义　吴国强　著

SPM
南方传媒　｜花城出版社
中国·广州

图书在版编目（CIP）数据

《古画品录》之中国绘画美学 / 顾作义，吴国强著.
-- 广州：花城出版社，2023.8
（中国经典艺术美学）
ISBN 978-7-5360-9947-0

Ⅰ. ①古… Ⅱ. ①顾… ②吴… Ⅲ. ①中国画－艺术
美学－研究 Ⅳ. ①J212.01

中国国家版本馆CIP数据核字(2023)第123325号

出 版 人：张 懿
出版统筹：杨柳青
责任编辑：林 菁　吴其佳
责任校对：汤 迪
技术编辑：凌春梅
封面设计：赵坤森　具伊宁

书　　名　《古画品录》之中国绘画美学
　　　　　GUHUA PINLU ZHI ZHONGGUO HUIHUA MEIXUE
出版发行　花城出版社
　　　　　（广州市环市东路水荫路 11 号）
经　　销　全国新华书店
印　　刷　广州市岭美文化科技有限公司
　　　　　（广州市荔湾区花地大道南海南工商贸易区 A 幢）
开　　本　889 毫米×1194 毫米　32 开
印　　张　11.25
字　　数　171 千字
版　　次　2023 年 8 月第 1 版　2023 年 8 月第 1 次印刷
定　　价　78.00 元

如发现印装质量问题，请直接与印刷厂联系调换。
购书热线：020-37604658　37602954
花城出版社网站：http://www.fcph.com.cn

总 序

顾作义

　　人不仅要有丰富的物质生活，而且要有充实的精神生活。审美活动作为一种人类的精神文化活动，一直伴随着人类的生存、生产、生活而产生、发展，且是精神生活不可缺少的重要组成部分。作为一个现代的文明人，应当具有高贵的精神、高尚的道德、高雅的情趣，而要达到这个目标，必须学会发现美、鉴别美、欣赏美、创造美。

　　审美素养关乎人最基本的情感能力、价值判断与人格健全，主要包含审美发现、审美表达、审美理解、审美共情、审美创造五个维度，缺失其中任何一个维度，都不算具备健全的审美素养。

　　进入新时代，构建中国特色的美学和美育，其意

义是深远的，这是由以下三个方面的时代发展要求所决定的：

一是美丽经济成为未来经济的发展方向。未来的经济发展将从知识经济向美丽经济的方向发展，美丽经济具有巨大的发展潜力和空间，文旅产业、健康产业、环保绿化产业、设计创意产业等都是美丽产业。人们对衣食住行等的需求是不但要实用，而且要环保、美观，具有创意。经济的高质量发展，其中一个主要的支撑就是美丽经济。

二是美好生活成为人们的向往与追求。今天，人们的需求已从温饱向高质量的发展转变，要求提高生活品位和生活质量。要追求美好的生活和创造美好的人生，既要有"柴米油盐酱醋茶"的生活，又要有"琴棋书画诗酒花"的雅趣。审美活动成为人们生活中的一项重要内容，审美创造具有了生机勃发的发展功能。

三是美妙艺术成为人们普遍的审美活动。人们对艺术作品的需求更加注重品位和质量。那些具有思想高度、艺术特色、奇思妙想的作品，为人们所渴求、所喜爱。这就要求艺术的创作者要遵循美学规律，创作一些思想性、观赏性、艺术性俱佳的作品，而艺术的观赏者

则要提高对美的感知能力和审美能力。这样，审美教育也就成为提高全民素养和全民修养的重要内容。

审美教育以培养理性与感性相统一、具有健全人格的人为基本宗旨。其本质是以人文艺术为主要途径的感性教育和价值教育，是丰沛人们的情感与心灵以及创新思维的重要源泉。特别是"情"与"趣"的培养，使人更加珍惜亲情、爱情、友情、家乡情、国家情、山水情，更加富有志趣、乐趣、理趣、智趣、情趣。

审美教育也是科学的求真原则和人文的求善原则相互融合的新兴学科。既是情操教育，也是心灵教育，还是丰富想象力和培养创新意识的教育，是提升人们的审美素养、陶冶情操、温润心灵、激发创新活力的重要途径。

中国是一个充满诗情画意的国度，从来就对真、善、美有着执着的追求，而在这个诗意人生的追求过程中形成了独特的审美理想、审美心理、审美范式和审美方法。虽然美学这一概念是从西方引进的，但美学思想却非常丰富。儒、佛、道三家各自从不同的角度简述了美学精神、美学追求和美学风格，提出了中和、意象、境界、神思、比兴、妙悟等美学范畴。而在中华经典

中，有大量的艺术经典作品表达了中国的美学思想，这是一个既丰富又宝贵的资源，值得深入挖掘、总结和提升。选择中华艺术经典为范本讲解中国美学，这是因为艺术本身与美学有着天然的联系，这些经典本身就是美学的精华和样式。为此，我萌生了写作"中国经典艺术美学丛书"的想法。

"中国经典艺术美学"是一门交叉学科，实际上是中国经典+艺术门类+美学，是诸多学科的融会贯通。丛书中每一本以一部中国经典为范本，在艺术的门类中运用美学理论进行论述，这就与一般的经典解读大有不同，从而形成了独特的风格。

首先，这套丛书紧扣美学和美育的宗旨。美育的主要任务是培养高雅情趣，提升人生境界和生命境界。正如蔡元培先生所说："美育者，应用美学之理论于教育，以陶养感情为目的者也。……美育者，与智育相辅而行，以图德育之完成者也。"德育是一切教育之根本，美育则是实现完美人格的桥梁。美育的主要任务是提高人的情商，通过提高审美情趣，实现提升生存意趣、生活情趣、生命质量和人生价值的目的。

其次，紧扣美学和美育的精神。中国美学精神就

是美育的核心元素，是美育的"道"，统率着"器、术、法"。如儒家的"中和"、道家的"质朴"、佛家的"虚空"，充分体现了中国人的世界观、价值观、历史观和辩证法。《易经》是中国美学思想和精神的源头，是一部大美之书。从《易经》的美学思想看，中国美学精神是美学的核心和灵魂。这个"精神"是以"中和"为圆点，并以"真善"为内核，以"天人合一"为审美思维，以"自强不息，厚德载物"为品格，以"社会大同"为境界，以"刚柔相济"为形态，以"穷变通久，革故鼎新"为审美创造等。美育就是要以美培元、以美修身、以美养性、以美启智、以美铸魂，在自然中发现美，在文化中鉴赏美，在情感中升华美，在实践中创造美。为此，在阐述这些艺术美学时，力求贯穿美学精神。

再次，秉持"究天人之际，通古今之变，成一家之言"的学术旨趣。王国维在《人间词话》中说："诗人对宇宙人生，须入乎其内，又须出乎其外。入乎其内，故能写之；出乎其外，故能观之。"许多经典的解读是注解式的解读，侧重于考证、辨伪。本套经典艺术美学丛书，在经典的基础上"入乎其内"，主要把握其思想

精华；又"出乎其外"，以"超越"的精神构建了一个新的体系，做出了新的阐述。这也是传承创新、以古鉴今、推陈出新，彰显"和而不同"的学术精神，构建新的学科体系。

基于以上考虑，这套丛书推出：《〈红楼梦〉之中国小说美学》、《〈书谱〉之中国书法美学》、《〈二十四诗品〉之中国诗歌美学》、《〈园冶〉之中国园林美学》、《〈古画品录〉之中国绘画美学》（与吴国强合著）、《〈溪山琴况〉之中国音乐美学》（陈菊芬、宋唐著）等，构建艺术美学的分支，追寻艺术到达的美学规律和方法，使人们在当下的艺术创作中得到启发。

以中国经典为范本研究艺术美学，是一个新的探索，力求抛砖引玉，吸引更多人关注经典、关注美学。由于本人学浅识薄，书中难免有不足之处，期待读者的指正。

目 录

绪　论

唐代诗人王维是一个诗书画都精通的雅士，他曾经写了一首诗，叫《画》：

远看山有色，

近听水无声。

春去花还在，

人来鸟不惊。

这首诗中间的四个字组合起来就是"山水花鸟"，这是中国画的其中一个门类。

这是一首画作欣赏诗，看远处的山层峦起伏，隐隐约约，但画面的山色却很清楚，看近处似乎听到了潺潺流水，但画面的流水却无声。春天盛开的花随着春天的逝去而凋谢，但画面上的花却仍然盛开着。人走近树

木，会惊走停在枝头的鸟儿，但画上的鸟，即使你走近了，它也不会惊飞。从诗中的描述来看，画中的山、水、花、鸟都是典型的中国画创作题材，是一幅很逼真、传神的作品。

王维有"诗佛"之称，苏轼评价其："味摩诘之诗，诗中有画；观摩诘之画，画中有诗。"

中国的诗歌和绘画都是中国艺术的一个典型代表，诗歌以语言、文字作为思想、情感、智慧和审美的工具，绘画则以线条、色彩、构图等为工具表达画家心中所要表达的思想、情感、智慧和审美，形成"如诗如画""诗情画意"的艺术交融于一体的瑰宝。

中国绘画艺术源远流长、丰富多彩、光彩夺目，涌现出一批名家名作，顾恺之的人物画，吴道子的宗教人物画，王维的着色山水画，张择端的风俗人物画，赵佶的工笔花鸟画，徐渭、八大山人的写意花鸟画，王希孟的青绿山水画，黄公望、倪瓒的水墨山水画，等等，可谓美不胜收，琳琅满目。这些艺术作品记录时代，传承文化，传递情感，具有极高的审美价值，发挥着独特的审美功能。

提高人们的审美素养是提高全民素养的一个重要方

富春山居图（局部） 〔元〕黄公望

面，而学习中国绘画美学是提高人们审美素养的极好途径。这是因为中国绘画在美育中发挥着独特的功能。

中国绘画作为中国的一种高雅艺术形式，其基本功能在于以画写景、以画抒情、以画述意、以画美心，人们从画中得到审美的享受、陶冶高雅的情趣，升华精神境界，其审美功能主要体现在如下的四个方面：

一是审美感知。绘画往往运用典型的形象反映生活，记录生活。欣赏者可以从绘画作品中看到跨越时空的生活情景和习俗风情，从而感知历史、认识现象、发现真理。《左传》说的"使民知神奸"，《历代名画记》说的"穷神变，测幽微"，《林泉高致》说的"令人识万世礼乐"，讲的就是绘画的审美感知功能。

二是审美教育。绘画作品既可以以美启真，也可以以美育德，以美导善。《古画品录·序》说的"明劝诫，著升沉，千载寂寥，披图可鉴"；《历代名画记》说的"成教化、助人伦""是知存乎鉴戒者图画也"，讲的是绘画审美教育的功能。画家作画背后的故事及其作品，都可以成为美育的丰富资源。

三是审美娱乐。优秀的绘画作品往往都会散发一种摄人心魄的魅力，它使人欣赏时能够完全陶醉其中，得

到心神、情志、智慧的愉悦和满足，给人以审美享受。《画山水序》称绘画给人以"畅神"，《续画品录》称绘画给人以"悦情"，《林泉高致》称绘画可以"快人意"等，指的是绘画的审美娱乐功能。

四是审美调和。绘画是诗、书、画、印等多种艺术形式的融合，是人、物、画之间的沟通，具有调和人与物、人与人以及人的身心和谐的功能。《东庄论画》说，绘画"可涤烦襟，破孤闷，释躁心，迎静气"，讲的是绘画的审美调和功能。

以上的四种功能统一于审美，四者有时融为一体，但它们又不是一回事，在一个作品中，往往存在某一功能较为突出的情况。

中国绘画，简称"国画"，是冠以"国字号"的艺术形式，其基本功用在于言志、抒情、达意、壮怀、美心，人们在画作中得到审美感知、审美享受、审美陶冶和审美创造。

中国绘画作为线条艺术、笔墨艺术，诗、书、画、印融为一体的综合艺术，需要画家有较高的哲学思维、审美境界、道德修养、人文情怀和高超的技巧，同样，作为鉴赏者也须具备以上的学识和素养。否则，就如

"对牛弹琴"，对一幅精美的画作毫无发现、感知、欣赏的能力和品位。我曾经问过从事美术教育的老师和学习美术的学生是否系统地学习、研究过绘画美学，得到的回答大多是没有。我也到图书馆查阅过是否有绘画美学的专著，发现寥寥无几。可见，绘画美学这门学科还是一个空白。试想，缺乏绘画美学的学习和修养如何去画好画，创作出传世之作？显然是很困难的。同样，缺乏绘画美学的知识，也不能对画作的优势做出一个判断。

那么，中国古代是否有绘画美学的专著呢？如果从字面上去找是没有的。因为美学的概念是近代才从西方引进来的。但中国有关绘画的论著很多。如顾恺之的《画论》、元帝的《山水松石格》、宗炳的《画山水序》、王微的《叙画》、谢赫的《古画品录》、姚最的《续画品录》、王维的《山水诀》、张彦远的《历代名画记》、荆浩的《笔法记》、郭熙的《林泉高致》、韩愈的《画说》、郭若虚的《图画见闻志》、米芾的《西园雅集记》等，至于许多名画家的文章就更多了，这些著作和文章里其实都有丰富的绘画美学思想，只不过是我们缺乏对其进行挖掘、整理和概括而已。而在众多的

论著中，谢赫的《古画品录》不但系统地概括了绘画的技法，绘画功能、创作与鉴赏原则，作品判定这一形而下的东西，而且深刻地揭示了绘画的美学精神、审美理想、审美情感、审美方法这些形而上的东西，是绘画的道与法的结合，可以称之为中国最早、最经典的绘画美学。因此，在中国经典艺术美学丛书中，我们选择这本书作为范本，阐述中国绘画美学。

第一讲

古画品录

中国绘画美学的经典之作

饶宗颐先生说："天下有大美而不言，能言之者，非画即诗。画人资之以作画，诗人得之以成诗；出于沉思翰藻谓之诗，出于气韵骨法谓之画。"饶先生认为画与诗，都是人们对美的感悟，对美的享受，对美的创造，也是对美的表达。诗以"沉思翰藻"为形式去表达，画以"气韵骨法"为形式去表达。国画集诗、书、画、印于一体，融合了中华民族思想精神、哲学思维、传统技法，是一门造型艺术、时空艺术、视觉艺术，具有形态美、意境美、精神美，是当下进行美育不可缺少的艺术门类。

因此，对美术的创作者、鉴赏者和教育者来说，必须提高绘画的审美素养，才能发现美、感知美、品赏美、创造美。《古画品录》给我们提供了一个极好的范本。这一讲，将对什么是绘画，绘画美学的内涵以及《古画品录》的作者、主要内容和美学贡献做一个粗略的介绍。

一、从"画"字说起

"画"，会意兼指事字。繁体字为"畫"。

🖌️甲骨文上边是手持笔的形状，下边是画出的图形，表示手持笔画图之意。

🖌️篆文。延续了金文🖌️的字形，上仍为笔，下为田，并在田的四周加上边界口。

"画"的本义为绘画、作图。《说文·聿部》："画，界也。象田四界，聿所以画之。"后引申为刻写、规划、谋划等，如画个十字，划分界限。成语"画地为牢"，指画定某处，使人只限于此范围内进退，比喻羞于被礼法约束。画还有比画之意，如"指手画脚"，形容轻率地对人进行批评、指点或者胡乱发号施令。从"画"字组成的部件和形、音、义看，大致包含着如下的意义：

第一，画以笔为工具。繁体的"画"字，上部分为手执笔之形，"聿"为"笔"的本字，是写和绘的工具。笔、墨、纸、砚被称为"文房四宝"。在中国最为有名的是湖笔、徽墨、宣纸、端砚。湖笔最大的优点是"尖、齐、圆、健"，人们把这称为湖笔的"四德"。尖是笔毫有锋芒，即使饱含了墨汁，书写的文字仍软硬、粗细有别。齐是把笔头铺开来，内外的毛长短一样；圆是指选毛纯净，经绑扎后，笔头圆浑匀称；健是

笔毫富于韧性，有弹力。要作好画，须有好笔、好纸和心、手的协调配合，这样，才能创造出好的作品来。

第二，画以"一"贯之。繁体的"畫"字，底部是一个"一"字，意思是以"一"作为基础，简体的"画"字，上部也是一个"一"字，这个"一"字看似简单，实则包含着丰富的含义，历代的画家对此有过论述。概括起来有如下的含义：

一是指天地之道，物我为一之大法。这是把"一"上升到哲学的高度去认识。儒、释、道三家在哲学中都讲"一"。孔子讲"圣道一以贯之"，老子讲"道生一、一生二、二生三、三生万物"，庄子讲"通天下一气耳"，黄檗断际禅师讲"一即一切，一切即一"。他们都把"一"作为他们所指的"道"。

二是指"一"是一种艺术笔法。"一"所讲的"道"，运用到中国绘画上来，则有所谓"得一之想""一笔画"等。"一笔而成，气脉通贯"。宋代郭若虚在《图画见闻志》中说："陆探微能为一笔画……乃是自始至终，笔有朝揖，连绵相属，气脉不断。"郭若虚评价陆探微的一笔画，朝揖、连绵、贯气。"一"是有筋骨血肉的笔画，既流出万象之美，也流出人心之

美。清代布颜图在《画学心法问答跋》中说："画道起于一笔，而千笔万笔，大到天地山川，细则昆虫草木，万籁无遗，亦始于一画也。"清代的著名画家石涛把"一"作为"画论"的核心思想，提出了"一画论"，他把"一"不但作为哲学思维，而且作为审美内涵，认为"一画"是绘画的对象、手段、内容、规律、笔墨技巧的统一。他说："法于何立，立于一画，画者，众有之本，万象之根；见用于神，藏用于人。"他认为"一画之法"就是借物写心，物我为一，心手两忘。懂得"一"画的法则，描绘事物，是因为"我有一画，能贯山川之形神"。这里的核心精神是一个"贯"字，即贯注、融化、化境，要求山水画家把自然美升华为艺术美，并借以表达自己的情思、意境，以形写神、形神兼备。

三是指画家在创作中，要追求独一的风格。绘画，要有师承，但也要形成自己独特的风格。宋代郭熙说："兼收并览，广议博考，以使我自成一家"，意思是说博览前人作品，为我所用，以形成自己的风格。清代画家沈宗骞说："初则依门傍户，后则自立门户"，意思就是开始时师承前人的法度，后则创立自己的风格。许

多名家之所以能成为大师，在于有自己独特的风格。"扬州八怪"的郑板桥便是一个代表，他在绘画上"自出己意"，发挥个性，"不仙不佛不圣贤，笔墨之外有主张"。他最工兰竹，尤其爱描绘"乱如蓬"的山中野兰、"咬定青山"的破岩之竹，他所画的作品自有一种"竹劲兰芳性自然""飘飘远在碧云端"的凌云豪气。他的书法，以画法入笔，杂有篆、隶、行、楷，自称"六分半书"，飘洒有致，形象鲜明。唐代李思训父子创"着色山水，用金碧辉映"的青绿山水派，王维独创水墨淡彩画派，王洽创泼墨山水画派，都是以独一无二而各领风骚。

广东的岭南画派之所以自成一派，也是因为独特的风格，这个风格概括起来主要有几个特征：其一，以"其命惟新"为宗旨，主张创新，以岭南特有景物作为创作的题材；其二，彩墨并重；融会中西；其三，博取诸家之长；其四，发扬了国画的优良传统，在绘画技术上，一反勾勒法而用"没骨法"和"撞水撞粉"法，以求其真。

第三，绘画既扎根于人的心田，也发自于人的心田。繁体、简体的"画"字，均有一个"田"，这个

"田"字，包含着如下的几个含义：

一是，作画是一种耕耘，其作品来自生活，又是生活的感悟和提炼。名画家郑板桥说："古之善画者，大都以造物为师。"绘画艺术源自生活，又高于生活。在中世纪的欧洲，常把绘画称作"猴子的艺术"，因为如同猴子喜欢模仿人类活动一样，在绘画的初级阶段也是对某个场景的模仿，所以画的第一境界，是临摹自然的艺术，倘若画者能加上其独特的艺术加工，或者品画者能品出画外音，则进入了绘画艺术更高的境界。苏轼的诗文和书画都好，他有一篇文章，名叫《韩干画马赞》，其中第一段是："韩干之马四：其一在陆，骧首奋鬣，若有所望，顿足而长鸣；其一欲涉，尻高首下，择所由济，踟蹰而未成；其二在水，前者反顾，若以鼻语，后者不应，欲饮而留行。"韩干是擅长画马的唐代著名画家，他有一幅画，画了四匹马，四马在河边的情景被苏轼描写得清晰明确，苏轼称赞四马的神姿妙态，形象生动，栩栩如生，闭目想象，如在目前。但仅仅是画面逼真，形态传神，还不可以称为有境界，而境界者，是有哲理寓其内，形态观其外。据说，唐玄宗曾问韩干画马为何与众不同，他回答说："臣自有师，陛下

内厩之马，皆臣之师。"韩干画马真实、生动，这是与他注重写生，以厩内之马为"师"分不开的。

二是，作画是画家内心的写照与表达，也是修炼心性行之有效的方法。佛家说，田，即心。谓心藏善恶种子，随缘滋长，如田地生长五谷黄稗。从"畫"的字形上想象，画画本来就是人执笔"我手写我心"的一种活动，加上"画""话"同音，画家的画多是他想表达的内心的"话"，即所谓"立身画外，存心画中"。中国绘画的核心精神，就在于心画可以说是中国绘画最大的特征。

姚最在《读画品录》中讲"心师造化"，指出作画要"立万象于胸怀"。唐代朱景玄在《唐朝名画录》中说："挥纤毫之笔，则万类在心，展方寸之能，而千里在章"，强调绘画不仅是自然的再现，而且是画家"心"的再造。只有发挥心的作用，促成气韵的显现，才能展现艺术的魅力。西汉扬雄更是鲜明地提出了"书，心画也"的理念。

中国写意画派的一代宗师八大山人是明宁王朱权后裔，原名朱耷。明朝灭亡，朱耷时年十九，不久父亲去世，内心极度忧郁、悲愤，他便假装聋哑，遁迹空门，

潜居山野，以保全自己。他善书画，花鸟以水墨写意为宗，形象夸张奇特，笔墨凝练沉毅，风格雄奇隽永。朱耷的画幅上常常可以看到一种奇特的签押，像一鹤形符号，其实是以"三月十九"（甲申三月十九日是明朝灭亡的日子）四字组成，借以寄托怀念故国的深情。朱耷60岁时开始用"八大山人"自署题诗作画，在落款时，常把"八大山人"四字连缀起来，仿佛"哭之""笑之"的字样，以寄托他"啼笑皆非"的痛苦心情。其弟朱道明，字秋月，也是一位画家，风格与其相近，甚至更粗犷豪放。他的书画署名为牛石慧，把这三个字草书连写起来，很像"生不拜君"四字，表达了对清王朝誓不屈服的心情。他们两兄弟署名的开头，是把"朱"字拆开，一个用"牛"字，一个用"八"字，隐姓埋名于画中，可谓用心良苦。绘画作品可谓深蕴着画家的情意、心声，需要心意相通才能领悟。绘画是对客观对象进行不同程度的再现、模仿，也是画家思维、思想的折射，较直观地体现了人类对世界的看法。事实上，绘画也是较早反映人类对世界认识的一种途径和手段。

三是，作画要讲章法布局。画字从口，"田"字界限分明，分布有致，表示绘画要主次分明，轻重得体，

浓淡相宜，不是杂乱的堆砌。

第四，画以线条作为基本的表现形态。从甲骨文到小篆，画的字形均取在土上画地为界的构意。甲骨文的画，上象以手持笔，下象圆规，这是指古代以圆规丈量土地，用笔来划分疆界。发展到金文时期，人们进一步增加了"田"字，以突出划地为界的构意。《易传·系辞上传》上说"易六画而成卦"，是说六道爻，摆成一卦；《说文解字》上说"文，错画也"，说的是交错的线条，"畺，界也。从疆。三，其界画也"。三道笔画，也像地上的疆界；《左传》载"茫茫禹迹，画为九州"，就是把中原之地，划为九州。《说文解字·序》在记述象形字时也说："画成其物，随体诘诎。"许慎没有用"涂成其物"或是"绘成其物"，正是因为与绘表示杂陈五彩、涂表示涂色不同，"画"侧重的是线条轮廓！在象形字中，古人以描绘事物的轮廓的方式，完成对象形字的造字取象——在这诸多的意义中，我们能看到，早期对"画"的认识，绝非敷彩设色，而是侧重线条的勾勒。

中国绘画是线条的艺术，从甲骨文、金文亦书亦画的图片，到钟鼎铜器中的龙凤饕餮、鸟兽星云，再到

楚墓帛画、敦煌壁画，以及后来六朝人物画，唐宋后的山水、花鸟画等，均是用线描方法塑造形象的。张彦远在《历代名画记》中提到"无线者非画也"，充分体现了中国绘画的这一特征。画家用线勾勒出轮廓、质感、体积，传递着东方绘画独特的线条艺术之美。所谓"曹衣出水""吴带当风"，都是靠线对于服饰的描绘传达出灵动的艺术效果。曹仲达笔下的人物衣服褶纹用细线紧束，给人身披薄纱或刚从水中出来之感。而吴道子的线描豪放健美、笔势圆转，衣袂飘飘、盈盈若舞，使人顿觉飞扬飘逸、满壁风动。中国绘画中的线条既是流动的又是多变的，它有长有短，有粗有细，有曲有直，有顿有挫，有浓有淡，有虚有实，在画家的意念情致下腾挪辗转、灵动多姿，中国的绘画也因之气韵生动、意境幽远。

第五，绘画应出神入化。"画"与"化"同音。唐代张彦远在《历代名画记》中说"外师造化，中得心源"，意思是说向外体察自然万物，向内挖掘自己的内心情感。绘画是画家用绘画的语言，高超、巧妙的技巧，创造出神入化的意境，产生惊人的艺术效果。南朝画家张僧繇就是一位出神入化的画家，他的创作留下许

多传说，比如他在佛寺壁上所画的鹰鹞栩栩如生，致使鸠鸽见之惊飞而去。而流传最广的是"画龙不点睛，点则飞去"的传说。一个优秀的绘画作品，必须形神兼备，神就是作品的灵魂。形、神、意、韵是评估一幅佳作的标准。宋代沈括说"书画之妙，当以神会，难可以形器求之"，明代董其昌说"画皮画骨难画神"，清代刘岩说"画竹不如真竹真，枝叶易似难得神"。以上诸名家所言，都点出了作画要追求出神入化的道理，只不过神形兼备并不是那么容易做到的。

历代诗人和画家均是以"神""骨""气""韵"论画的。杜甫在《丹青引赠曹将军霸》中评说韩干，"干惟画肉不画骨，忍使骅骝气凋丧"，欧阳修说"古画画意不画形"，苏轼说"论画以形似，见与儿童邻"，以及元代倪瓒主张作画要"逸笔草草，不求形似"，说的均是此意。明代画家徐渭"不求形似求神韵"，创造了"大写意"的画法。他笔下的牡丹、寒梅、葡萄、螃蟹均大胆写意，入木三分地刻画事物的气质、精神，抒发自身的内在心绪。朱耷笔下的花鸟画继承了徐渭的"大写意"画法，造型简练，"白眼向人"，昭示着孤傲不群、愤世嫉俗的性格特征。清代石

涛有言："名山许游未许画，画必似之山必怪。变幻神奇懵懂间，不似似之当下拜。"这"不似似之"正是千百年来画家追求的艺术境界。齐白石继承并发展了石涛思想，在似与不似间强调神似。由此可见，传神写意已成为民族绘画的主要特色之一，渗入中国画家的灵魂与骨髓之中。

二、何谓中国绘画美学

中国绘画的起源很早，大致在虞舜年间。通常说"书画同源"，其实绘画比文字的发源还要早。从结绳契刻到绘画都是先民使用的原始记事方式。这是中国绘画的萌芽阶段。

考古发现，距今6000年的一些岩图和陶器刻符，有一部分是绘画性质的象形符号，如果这些符号与语言结合，有可能就是早期的文字了。今天我们看到的象形文字，大多源于绘画，许多象形字是根据"依物类象"，创造出来的，这些象形字，看起来就像一幅画。如"燕"字，或象燕之上飞状作 ，或象燕之下飞状作 ，或象燕之斜飞状则作 ，或象燕之飞鸣状则作 。

又如鹿字：鸣之作 🦌，昂之作 🦌，短其角作 🦌，俯其首作 🦌。书有定体，画无定形，形体之间，书画分别，从混合走向各自独立。因此，有人说汉字起源于绘画，这是有依据的。的确，绘画早于文字、音乐。但是，汉字不局限于绘画，在汉字漫长的发展过程中，依照独特的造字规律，形成了一个形、意、音相统一的独立的汉字系统，而画图也按照自身的发展规律，成为一个独立的艺术门类，形成了独特的创作规律和审美法则，成为艺术教育和审美教育的重要学科。

中国绘画创始人是谁、始于何时？《画学心印》"论画事始"有一段记载："通于天事者，莫如河，河有图，而龙马出之，天地自然之图画，莫先于此。世传史皇氏作图亦以此。其实画祖端自有虞氏娣敤首始。敤（嫘）首与二嫂谐，脱舜于腹，象之害，《列女传》称之。宜其造化在心，创此神技。""至唐张氏彦远，妄称周穆时，封膜画于河阳，此其纰缪有甚于三豕渡河者。穆天子传非僻书，考其传云：河宗柏夭曰，（请）封膜画于河阳，以为殷人主。盖殷人徙都，实皆际河，膜书封于河水之阳，所以为殷人主也。奈何以封为姓，以书作画，强为附会，遂成千古疑案耶。前人亦已辨

之。余乃申明其说，后之人莫更为张氏误之。微事原者，求之史皇则太遥，传为封膜则又诞，当以有虞氏女弟为正。"这段话认为"河图"是天地自然之图，应该是画的起源。"河图"是天地合一，象、数、理于一体的图画，伏羲以此为依据创制了八卦图，认为中国绘画的始祖为虞氏女弟，说她用心创造了此神技。

中国绘画经历了一个漫长的发展历程。始于6000多年前的原始氏族社会里，人们已在新陶上绘制各种纹饰。商朝的青铜器已刻铸着很精美的图案。在春秋战国时期形成了一个独特的体系。现存最早的绘画是在长沙楚墓出土的帛画《龙凤仕女图》《人物御龙图》，这两幅画从人物造型、线条、结构，可以看到中国画以线造型的民族艺术风格，成为最早的国画形态。

汉代绘画，随佛教传入东土，以宗教为题材的壁画盛极一时，帛画在线条的基础上增加了色彩，构图完整，布局对称，线条流畅，色彩鲜艳，有长足的进步。

魏晋南北朝时期，绘画逐渐脱离了建筑物和雕刻，演变为单幅的卷轴画，成为独立的艺术欣赏品，花鸟和山水画开始勃兴，相继涌现了顾恺之、宋炳、谢赫、张僧繇等著名画家。

盛唐时期，随着文治武功、国力强大，中国绘画进入鼎盛时期，名家辈出，流派众多，风格多姿，涌现了人物画家阎立本、吴道子、张萱、周昉等，山水画家李思训、王维、王洽等，画坛上异彩纷呈。宋代，是国画发展的黄金时期，重写生，讲法理，文人画和水墨画大行其道。元代是中国绘画发展的转折时期，以黄公望为首的"元季四大家"，普遍用纸作画，充分发挥笔、墨、纸、砚的性能，创新技法，重墨韵意境，追求诗书画的结合，文人画成为画坛的主流。明清以来，绘画承宋元之传统，各种画派临风崛起，风格上标新立异，技法上竞秀媲美，涌现了各种流派，先后出现了浙派、皖派、吴门画派，以及后来的新安画派、金陵八家、扬州八怪、岭南画派等。

在数千年的中国画的发展历史长河中，中国画通过继承传统，吸收、融合西洋绘画，形成独特的审美风格和美学体系。这个美学的特征可以概括为如下的几个方面，即以"气韵生动，和美共生"为核心精神，以"形神兼备，意境深远"为艺术风格，以"彩墨并重，骨法用笔"为表达形式，以形态美、时空美、意境美、人文美为特征，从而使国画成为东方的一门独立的艺术。

那么，是否可以给国画美学下一个定义呢？回答是肯定的。首先，我们要明白什么是绘画？绘画是用笔或刀为工具，以各种颜料、纸、布、板为材料，通过点、线、结构、明暗及透视等手法，绘出有质感、量感、空间感、情感和意境的艺术作品。绘画的内容既是对客观现实的反映，也是画家对具体、抽象的审美价值的评价和表达。也就是说，绘画是运用点、线、空间、色彩等语言艺术，在二度空间上的创作，并以其所创造的形象来反映社会生活和表达情感的艺术。

绘画美学是艺术美学之一，是指研究绘画艺术审美特性和审美规律的一门学科。《艺术美学辞典》对此有一种概括说："绘画美学是通过一定的线条、色彩和块面，以具体的个性化的图像反映生活，表达作者对现实生活的审美感受，在再现和表现、写实和抒情、感性和理性、形与神的统一中，展现出美的魅力。"我认为绘画美学是立足于中华美学精神，通过线、形、色、光对客观事物进行描绘，表达艺术家的情感和思想，体现其审美价值的艺术形式，其基本的特征有如下的几方面：

一是运用线条和水墨创造出可视形象。其风格，既有写实的，又有写意的，也有兼工带写的。既有线条的

简约、典雅，又有色彩的浓淡、素雅的描绘。

　　二是以"形神兼备"作为造型艺术。中国绘画的基本技法，是"以形写神""形神兼备"，既反对片面追求形似的自然主义倾向，又反对离开"形"，把"神"孤立起来的神秘化的形式主义倾向。东晋的大画家顾恺之提出"以形写神"，写"形"是基础，写"神"是目的，并主张以"迁想妙得"来突出对象的本质。在《洛神赋》图卷（宋代摹本）中，他塑造了宓妃"翩若惊鸿，婉若游龙"（曹植文）的形象，宓妃那衣带向后飘动，身体向前而面部向后方回顾，体现出宓妃无限留恋、依依不舍的情感。顾恺之塑造的这一千古流芳的女性形象，注重整体造型，讲究风神气韵，用笔用色又极简，确实做到了他所主张的"传神写照"，他创造出的洛水女神的形象成为中国美术史上美的典范！

顾恺之洛神赋图摹本（局部）　〔南宋〕佚名

三是追求充满诗意的审美境界。优秀的中国画是由诗、书、画、印等艺术门类有机结合来表达和体现的，诗意自古以来便与画结合在一起。诗的气质是言有尽而意无穷，与中国画的笔断意连有着异曲同工之妙。清人郑绩说："行款诗歌，清奇洒落，更助画趣。"举凡艺术，无论文心、诗情、画意，皆相通相似。绘画是画家对人生的思考，也是画家的一种心境追求，是摆脱喧嚣，洗尽铅华之后的一种境界。画家假如能"澄怀味象""含道映物""与道同机"，其画必定具有极高的审美价值。

三、《古画品录》的作者、内容和美学贡献

在这一讲里，我首先要对"书名"做一点儿分析。"古"是指过去的绘画作品和画家。"画品"，有几层意思：一是指对画的品位，"古画品"，是对以往的画家和作品做出了一种优劣、等级的评判。唐代朱景玄撰《唐朝名画录》，以神、妙、能、逸、品评作品；二是指鉴赏、品味。这就是用美学理论和绘画的理论去

揭示其作品背后的创作规律、表现方式和艺术风格，是仔细、深入地鉴赏。清代袁枚对诗画的品鉴用两句话概括："品画先神韵，论诗重性情"，说出了诗画品鉴的核心内容是神韵和性情；三是指确立范式，进行审美体验。"品"字结构对称，有很强的美感。"品"其实就是一种审美的过程，经历了认知、鉴赏、体验、升华的阶段。"录"是辑录、总结。谢赫的《古画品录》针对当时绘画作品的优劣等级和绘画实践的得失进行了品评，提出了"六法"的艺术标准和审美法则。

古代关于文学艺术的品评之论，大都是片言只语，缺乏系统性；直到钟嵘的《诗品》和刘勰的《文心雕龙》问世，才出现系统性的文学评论。在南北朝期间，出现了一种新的诗、书、画研究与评论的文体，这种文体称之为"品"。"品"一是指划分等级，艺术家按照一定标准鉴别等级，逐一评价。二是指鉴赏，给予优劣的点评，除了《诗品》外，南梁庾肩吾有《书品》、谢赫有《古画品录》。《古画品录》在唐朝张彦远的《历代名画记》中记载的书名是《画品》。考虑到谢赫之后有姚最著《续画品》、唐代李嗣真著《画后品》，所以把《画品》称为《古画品》；加之是摘抄录成，因此书

名改为《古画品录》。这就是《古画品录》的由来。

可见，《古画品录》是中国画论划时代的里程碑，标志着中国绘画理论已经形成一个完善的体系。谢赫概括的"六法"既是中国绘画创作和鉴赏的法则，又是中国绘画理论体系的总纲和灵魂，是中国绘画美学史上第一部代表性的论著。那么，《古画品录》的作者是谁？主要内容是什么？审美理论贡献在哪里？这是下面要回答的问题。

（一）谢赫其人

谢赫（生卒年不详），南朝齐梁时期画家、绘画理论家。擅长绘风俗画、人物画。关于他的记载很少，只有姚最的《续画品》说得较为详细："右写貌人物，不俟对看，所须一览，便工操笔。点刷研精，意在切似，目想毫发，皆无遗失。丽服靓妆，随时变改，直眉曲鬓，与世事新。别体细微，多自赫始。遂使委巷逐末，皆类效颦。至于气连精灵，未穷生动之致；笔路纤弱，不副壮雅之怀。然中兴以后，像人莫及。"

从这个记载看，可以得出如下的几个结论：

一是谢赫应为宫廷人物画家，擅画宫廷妇女。姚最说他人物写生，熟练、精到，形似不必对着描画，只需

一眼，便可以动笔描写。他所画的美人的容貌，毫发无遗，所画眉毛鬓发，也能入时。这表明谢赫把握和描写人物的能力很强，须臾一看，便可操笔，具有很强的写实功力。

二是作品的风格别体细微。他所画的人美丽的衣服，随时改变，修直的眉毛，卷曲的鬓发，与世俗所尚同新。他的作品笔墨色彩都很精到，而且可以用确切的形象表达内在的精神特质，甚至对一些细节，都无遗失。

三是他还未能被称为杰出的画家。他的作品，在气韵精灵方面，还没有达到生动之致，而且笔力也显得纤弱，还未能达到壮雅之美的要求。但自中兴以来却为众人所不及。由于绘画别致、细腻、精微始于谢赫，有一些人对谢赫的画技争相效仿，但由于缺乏艺术和人文修养，出现了"东施效颦"的现象，没有学到他的长处，反而学到了他的短处。这是姚最对当时的不良画风的批评。

姚最在《续画品录》中虽然对谢赫画品的划分有不同的看法，但对谢赫的绘画理论和审美观点是赞赏和认同的，认为他无论是在把握对象的外在形象、特征，内

在精神气质方面，还是在绘画技巧的娴熟运用方面，都达到了很高的境界。可以肯定地说，谢赫是中国绘画理论体系构建的奠基人。姚最在充分肯定、继承和发扬了谢赫的绘画理论和美学思想的基础上，提出了"立万象于胸怀，传千祀于毫翰""夫调墨染翰，志存精谨"等观点，都是对谢赫绘画美学思想的阐发。

（二）《古画品录》的主要内容

《古画品录》是中国绘画审美中最系统、最精密、最完整的论、评相结合的绘画美学论著，是中国绘画艺术的美学总纲。《古画品录》全文只有1500多字，分成两个部分：小序和品评。小序是《古画品录》的总纲，简述了《古画品录》的写作意图、品评的标准（"六法"）等，内容丰富，被视为《古画品录》的中心；而品评则自上而下地分为六品，每品以具体的画家为例，寥寥数笔，形象而生动地对画家的作品特点乃至生平加以评价。

《古画品录》以"六法"为标准，品评了从三国至南北齐时的27位画家和作品，是中国画创作历史上第一次系统性的总结，之后有南北朝姚最的《续画品》，唐朝李嗣真的《后画品》，僧彦悰的《后画录》，这就

开始了中国绘画史的最早著述，至唐代由张彦远汇集成《历代名画记》。

"六法论"提出了一个初步完备的绘画理论体系框架，直至五代荆浩在此基础上才有了新的发展，后代画家始终把"六法"作为衡量绘作成败高下的标准。宋代美术史家郭若虚说："六法精论，万古不移。"

《古画品录》的主要内容和精髓，体现在"六法"中：

一、气韵生动是也；二、骨法用笔是也；三、应物象形是也；四、随类附彩是也；五、经营位置是也；六、传移模写是也。唯陆探微、卫协备该之矣。然迹有巧拙，艺无古今，谨依远近，随其品第，裁成序引。故此所述，不广其源，但传出自神仙，莫之闻见也。

这段话的意思是说，"六法"是什么呢？一是"气韵生动"；二是"骨法用笔"；三是"应物象形"；四是"随类附彩"；五是"经营位置"；六是"传移模写"。只有陆探微、卫协能"六法"兼备。然而，历史上流传下来的作品虽有巧拙之别，所用的技艺却无古今之分。现谨依照画家年代远近和画品高低来排列，编成序引。故而这里所记述的，不扩述其来源，因为那些都

是出自缥缈的传说，并未曾见过原作。

"六法"虽然只有1500多字，但可以说字字珠玑，用简约、精练的文字，概括了中国绘画美学的思想。

在"六法"的研究中，围绕着"六法"的断句产生了不同的看法，展开了一场争论。讨论"六法"内容，有必要厘清其观点，这样，才有利于对"六法"的本质的把握。为此，我们还得从唐代张彦远谈起。张彦远在《历代名画记·论画六法》中首次对"六法"进行了引述。

昔谢赫云：画有"六法"，一曰气韵生动，二曰骨法用笔，三曰应物象形，四曰随类赋彩，五曰经营位置，六曰传移模写。

五代黄休复在《益州明画录》中对"六法"做了第二次引述，其格式与张彦远同，即在谢赫原文基础上省去了六个"是也"，在一、二、三、四、五、六这六个数字后加了六个"曰"字。

张彦远以后，"六法"皆为四字一读，即"气韵生动""骨法用笔""应物象形"……千载无疑义。但至清代严可均编辑《全上古秦汉三国六朝文》时，将《古画品录》收入《全齐文》，把"六法"断为两字一读：

"六法"者何。一气韵。生动是也。二骨法。用笔是也。三应物。象形是也。四随类。赋彩是也。五经营。位置是也。六传移。模写是也。

这样的断句得到了钱锺书先生的赞同。钱先生在《管锥编》第四册《"六法"失读》篇用现代标点重新断句如下：

"六法"者何？一、气韵，生动是也；二、骨法，用笔是也；三、应物，象形是也；四、随类，赋彩是也；五、经营，位置是也；六、传移，模写是也。

两种断句法，哪一种正确？我以为前者是正确的，理由主要有如下几个方面：

一是前者符合语义表述。如果依严可均、钱锺书之见，气韵，即是生动；骨法，即是用笔；应物，即是象形……则语义的表述是不通的。两者之间不能画上等号，气韵不等于生动，骨法不等于用笔，应物不等于象形，经营不等于位置。同时，"六法"也变成了气韵法、骨法法、应物法、随类法、经营法、传移法，这与绘画的本质和特征相去甚远。

二是"六法"每四个字有着极其严密的内在联系，是一个复合体。如"气韵生动"，是以"气"为起点，

到"韵"味;"生"发,再到"动感"。又如"传移模写",是创作的一个有机联系的过程,如果把传移与模写割裂开来,则失去了它们之间的内在联系。

三是"六法"是一个完整的体系。"六法"中,每四个字都是一个完整的意义,它们之间有严密的逻辑联系。"六法"起自"气韵生动"而终于"传移模写",实即起于气而终于写,整个"六法"实为"写气"之法。故《文心雕龙》云:"写气图貌,故随物以宛转。""气韵生动"与"传移模写"二者都是"六法"之总论,首尾呼应;当中四法,为用笔、造型、色彩、章法,四大分论,具体而微。"六法"的逻辑结构可以概括为:表现绘画活动大法的是气韵生动的"气",贯穿到每一法中,表现为用笔、造型、设色、章法,而最终集结于传移模写之"写"。这里对"传移模写",我们有完全不同于前人的认识,即传移模写绝非指临摹和复制,而是模仿、传神、移情、写画,是创作过程的总论。"六法"在结构上,起—承—转—合,自胸中之气,到落笔之技,通过一系列象形创作过程,最终完成画作,其思辨组合,简练完整,不仅完全符合绘画艺术认识论、方法论、创作论、鉴赏论的实际,而且符合中

国古代文体惯例。

（三）《古画品录》对中国绘画美学的突出贡献

谢赫的《古画品录》是中国最早的关于绘画美学的系统化专著。这一专著的出现有其特定的历史条件和时代背景。谢赫生活在魏晋南北朝的时代，这个时代虽然是中国政治最混乱、社会最痛苦的时代，但却是精神文化较为自由、较为解放的时代，也是富有智慧、浓郁热情的时代，美学家宗白华称之为"最富有艺术精神的一个时代"，是一个民族大融合、中外文化大交流、大开放的时代，在中国文化艺术史上展示了"魏晋风流"的特征。在这一时期，有三位著名的画家：顾恺之、谢赫、宗炳，他们在艺术实践中创造了最早的绘画美学理论，其中尤为杰出的是谢赫，创作了《古画品录》。在这个时期，绘画领域产生了巨大的进步和突破，如山水画作为一种独立的画种登上了画坛；出现了艺术家的艺术自觉；强调了艺术中的情感价值；人物画注重传神，出现了宗教人物画；顾恺之的《论画》第一次对绘画艺术进行了理论总结。正是在这一宽松、自由的艺术创作环境中，在绘画艺术繁荣和绘画理论得到系统总结的时代背景下，谢赫写作了《古画品录》。

谢赫的《古画品录》提出了绘画"六法"，构建了体大思精、客观精当、简明扼要的绘画品评体系，极具集大成性、创新性和影响力，对后世绘画学习、创作、品评均有重大影响。

谢赫在《古画品录》中构建的"六法"这一绘画理论体系，站在民族审美的高度，总结了中国绘画的实践经验，以中国美学精神为核心，以中国美学哲学为思维方式，揭示了绘画的审美价值、审美理想和境界，构建了一个完整的绘画美学体系，展示了绘画的历史意义、科学技法和鉴赏办法。

《古画品录》对三国至南朝宋、齐200多年间的著名画家进行品评，品、论结合，总结了他们绘画作品的成就和特点，为我们保留了这一时期的画家资料，其文献史料价值尤显珍贵。《古画品录》还开后世史、论结合论述方式的先河。到唐、宋时期，张彦远的《历代名画记》和郭若虚的《图画见闻志》均采用以"品"兼"史"的论述模式，这与谢赫的《古画品录》的影响是分不开的。

在谢赫提出"六法"之后，唐代的张彦远在《历代名画记》中对"六法"加以论述，五代荆浩提出了"六

要"，至宋代刘道醇又提出了"六要"，清代盛大士也提出了"六具"等。虽然他们各有创见，但都没有超过谢赫提出的"六法"的范围。可见，谢赫提出的"六法"具有极高的美学价值，这个美学价值主要表现在如下几个方面：

一是充分地肯定了绘画的审美价值和审美功能。美不但具有形象性、感染性，而且具有功利性。美的功利性从直接的物质实用性，向普遍的社会功利性、精神功利性的方向发展。绘画作为一种艺术形式，自然也有实用价值。这个实用价值主要体现在满足人们精神需求和文化生活需求的层面上。

孔子在《论语·阳货》篇中，论述了"诗"的功能：

子曰：小子何莫学夫《诗》？《诗》可以兴，可以观，可以群，可以怨。迩之事父，远之事君；多识于鸟兽草木之名。

孔子把诗歌的作用概括为"兴""观""群""怨"四个方面。"可以兴"即艺术可以感发人的意志，陶冶人的性情，净化人的心灵。"可以观"即可以观风俗之盛衰，可以考见得失，可以透视生活的广度与

深度，可以用作品照亮人生的本质和究竟。至于"可以群，可以怨，迩之事父，远之事君，多识鸟兽草木之名"是附带的知识意义，说明艺术通过情感感染所产生的特殊的社会效果，如可以结交朋友，可以怨恨不平，近处可以侍奉父母，远处可以侍奉君王。孔子在这里指出了审美与艺术在人类生活中的重要地位和作用。

谢赫把艺术对人们的道德教化功能作为美学价值之一。他在《古画品录》中说：

图绘者，莫不明劝戒，著升沉；千载寂寥，披图可鉴。

意思是说，绘画，是为了标明善恶、显示褒贬的，无不是为了起到教戒的作用，虽过往千年，历史邈远、寂寞空旷，批阅古画仍可以从中得到鉴戒。

谢赫在这里指出了绘画的审美功能主要有两个方面：一是"以画化人"，即"明劝戒，著升沉"，即发挥绘画的教化功能，向善而行，激励人们奋发向上。二是记录时代，以古鉴今，古为今用。他在这里说的"千载寂寥，披图可鉴"，指的是通过绘画可以记载历史的沉浮兴衰，千古之事都可在图画中见到。绘画是对历史的真实记录，在这些记录中，我们可以总结国家的兴衰

成败，从中吸取智慧、经验和教训。

唐代张彦远说：

夫画者，成教化、助人伦、穷神变、测幽微，与六籍同功，四时并运，发于天然，非由述作。（《历代名画记》卷一）

张彦远同样认为绘画具有教育感化，明确人伦关系，推究神妙变化，推测幽微的事理，与"六籍"一样的功用，教化天下，涤荡人心，发于天然，非由述作。这一法与"六法"对绘画的功用的评价是一样的。的确，绘画以其形象、生动、直观的特点，对陶冶人的性情，提升道德情怀、净化心灵起着重大的作用，从古至今都是美育的好资源、好途径。

清代王昱在《东庄论画》中说：

学画所以养性情，且可涤烦襟、破孤闷、释躁心、迎静气。昔人谓山水家多寿，盖烟云供养，眼前无非生机，古来各家享大耋者居多，良有以也。

绘画可以"逸情养性"，培养良好的心性、心态、心情和心气。因此，许多画家也大多能够长寿，颐养天年。

云山图卷 〔元〕方从义

　　二是自始至终坚持了严谨、客观、公正的学术态度和审美标准。谢赫用"六品"去品评画家和作品，坚持共时性标准——在考量作品之优劣上下时，不必考虑其时代古今之差，而应以其水平为根本。"迹有巧拙，艺无古今"，既不厚古薄今，也不厚今薄古，而持以一贯、恒定的标准。在具体的批评过程中，谢赫基本上也是这样做的，如对陆探微的评价，不因其近而薄之，将其视为比卫协更高，"上上品之外，无他寄言，故屈标第一等"。这是一种排除了历史性因素的共时性批评。

　　同时，谢赫能非常精准地点评画家和作品。《古画品录》品评画家言简意赅，四字一句，简洁准确，直指特点，点评客观。在对每一位画家的具体品评中，谢

赫能准确地指出其特点。他评曹不兴主要成就在"风骨"，卫协在"壮气"，张墨、荀勖在"精灵"，袁蒨在"高逸"，姚昙度在"巧变锋出"……可以说点出了每位画家的特点和亮点。

另外，他自始至终坚持严谨、客观的批评精神。他评袁蒨"志守师法，更无新意"，评顾恺之"但迹不逮意，声过其实"，评夏瞻"虽气力不足，而精彩有余"，评丁光"非不精谨，乏于生气"。谢赫对顾恺之的评价在后世争论最多，既遭到了后世很多画论家的反对，也得到了很多人的赞同，是是非非构成了画品史中一道亮丽的风景线。

三是阐述了融绘画的"道""器""技"于一体的审美体系和法则。谢赫在"六法"中，揭示了绘画要遵循的宇宙的自然规律，遵循"艺术意境"的创作规律，这是绘画形而上之"道"，又揭示了用笔、取象、赋彩、布置的形式技巧，是绘画形而下的"器"与"技"。谢赫虽然把全书的内容概括为"六法"，其实，"六法"是与"道""法""技"相融的。我们可以用下图来表示：

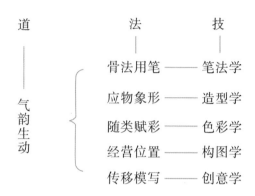

在"六法"中,"气韵生动"是绘画的根本精神和最高境界,是绘画之道。"气韵生动"就是传神、畅神、神妙。谢赫在第一品评价陆探微时说:"穷理尽性,事绝言象。"意为能穷究对象的特性与状态,概括创造典型形象。"穷理尽性"就是绘画能够揭示事物的本质规律,表达人的本性。其实,这说的就是"真"。一个艺术作品所要表达的思想、精神,都必须建立在"真"的基础上,如果是"假的""伪的",就不能称之为好的作品。但艺术作品源于生活,符合事理,又不能停留在摹写的层面上,必须"事绝言象",也就是艺术家对客观事物的"共情",进行再创造,构造出一个典型的形象,这就是"传移模写"。

谢赫在第一品评价卫协时说:"古画皆略,至协始

精。"意为古画都较粗略，到了卫协的画，才见精妙。又说他"颇得壮气"。在评价张墨时，讲其"风范气韵，极妙参神"，即是说作品的风范气韵，非常神妙。郭若虚曰："凡画，气韵本乎游心，神采生于用笔；用笔之难，断可识矣。"（《图画见闻志》卷一）可见，绘画的审美创造是在"画道"的统率下，"道""技"的融合下进行的。"六法"中的"骨法用笔""应物象形""随类赋彩""经营位置"，讲的是绘画的工具（器）和技巧（方法）。这"四者"都必须建立在"道"的基础之上，是在"道"的指导下进行的审美创造。

四是指出了要追求雅俗共赏的绘画审美风格。谢赫在第三品评价姚昙度的画作时说："画有逸方，巧变锋出。魑魅神鬼，皆能绝妙。奇正咸宜，雅郑兼善，莫不俊拔出人意表，天挺生知非学所及。虽纤微长短，往往失之。而舆皂之中，莫与为匹。岂直栋梁萧艾可搪突玙璠者哉！"意思是说，姚昙度的绘画，显示出逸岩之才，笔锋多变，表现灵巧，所画神鬼一类，十分绝妙。正是雅俗共赏，卓绝非凡，往往有出人意料之妙。这是天赋予他的一种才智，并非仅靠苦功所能得到。虽然有

些细节之处表现失当，但在一般画家中，没有人可以与他相比。岂可将栋梁作野草看待，而对美玉搪揆？

谢赫主张崇雅背俗，评价陆杲画品："体制不凡，跨进流俗。"意为其画体致不凡，超越流俗。

在评价毛惠远画品时："出入穷奇，纵横逸笔，力遒韵雅，超迈绝伦。"意为笔法出入穷奇，其画逸笔纵横，遒劲韵雅，无与伦比。

在画苑之中，有一类超逸不俗的画，变化巧妙，层出不穷。精怪鬼神等题材，均能表现得非常绝妙。真实与虚无并存，高雅与俚俗兼善，无不俊逸拔俗，出人意表。雅俗共赏是上接"天线"，下接"地气"，既是"阳春白雪"的，又是"下里巴人"的，其素材是来自生活的，但又经过艺术家的提炼，富有思想内涵。雅俗共赏说到底是思想性、艺术性和欣赏性的统一。

除此以外，谢赫还力主独创，鼓励创新。在评张则画时，说他的画："意思横逸，动笔新奇；师心独见，鄙于综采。"意思是说画家只有思想情趣纵横奔放，下笔才能清新而奇妙；自出新意，不拘泥于成法而独具见识，且不屑于综合、杂糅、拼凑他人的成果以为己有，才是好画家。他主张画家必须具有自己独特、鲜明的个

性、风格，这一主张也是对中国绘画美学思想的贡献，这里就不再一一论述了。

俯瞰激流图 〔明〕王世昌

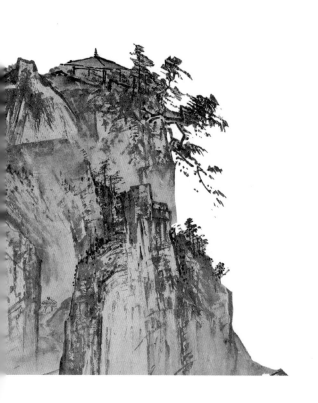

第二讲

气韵生动

神采之美

谢赫在《古画品录》中，把"气韵生动"列为"六法"之首，作为绘画的第一要义，作为艺术家和绘画作品的灵魂，作为绘画作品审美的最高境界，作为中国画创作、批评和鉴赏的总法则，可见，"气韵生动"这一法对其他"五法"起着总揽的作用。

明代画家汪珂玉在《跋"六法"英华册》中说：

谢赫论画有'六法'，而首贵气韵生动。盖骨法用笔，非气韵不灵；应物象形，非气韵不宣；随类傅彩，非气韵不妙；经营位置，非气韵不真；传模移写，非气韵不化。又前贤论画，有神、逸、能、雅之悬，以定品格。有轩冕岩穴之辨，以拨气韵。所谓气韵者，乃天地间之英华也。

汪珂玉看到了气韵生动与各法的内在联系，是一个颇有见地的看法。他用"天地之间之英华"来评述"气韵"在艺术创作中的重要作用。明代王世贞在《艺苑卮言》中说："人物以形模为先，气韵超乎其表；山水以气韵为主，形模寓乎其中，乃为合作。"王世贞认为不管是人物画，还是山水画，都要讲求气韵，把气韵与形模融为一体。

东晋顾恺之处在人物品藻风气盛行的时期，第一个

提出了人物画的"传神"问题。"神"就是人物的精神风貌。谢赫在顾恺之之后提出了"气韵生动",他所说的"气韵"就是"风气韵度"的略语,与顾恺之所说的"传神"内涵是一致的。

"气韵生动"要求画家在创作中把人物的精神、性格"生动"地表现出来,具有内在的神气和韵味,达到一种生命活泼、蓬勃的状态。由于谢赫时代的绘画主要是人物画,而人物的"风气韵度"的表现十分重要,因此,谢赫把"气韵生动"作为"六法"中的第一法。

其后,不少画家和评论家对"气韵生动"的内涵、价值、特征、表达做了论述。明代董其昌在《画禅宝随笔》中说:

> 画家六法,一气韵生动。气韵不可学,此生而知之,自有天授,然亦有学得处。读万卷书,行万里路,胸中脱去尘浊,自然丘壑内营,立成鄞鄂。随手写去,皆为山水传神矣。

董其昌认为画家能否做到"气韵生动",首先在于天赋,即一个人是否有"灵气",同时,他也强调实践的作用,画家只要把主观的修养发展为客观的表现,做到主客观的统一,画家的气度、对象的气象和画上的气

韵就能达到和谐统一。

"气韵生动"是中国绘画的精髓，我们创作也好、品鉴也好，都强调要有气韵、要生动，如无气韵，即无生命、无神采、无美感，绝不可能成为一幅艺术精品。

为此，在这一讲里，我将对"气韵生动"的意义、内涵和创造、鉴赏做一些介绍。

一、"气韵生动"是中国绘画审美的核心精神

"气韵生动"，这四个字，核心的精神在于"气"，是中国绘画赖以建立的理论基础，是东方思维的起点，是"六法"赖以建立的自然生态和人文生态。

"气韵生动"，从中国哲学的元气论出发构建了自然宇宙起源论、生物起源论、人类起源论、文化艺术起源论，既是绘画的起点、鉴赏标准，又是绘画所追求的最高境界。那么，什么是"气韵生动"？"气韵生动"为什么是绘画的灵魂？"气韵生动"在中国绘画中应如何表达？

（一）"气韵"是"神气韵度"

"气"，象形字，繁体为"氣"。

"气"的甲骨文、小篆字形均像云气蒸腾、上升的样子，本义为云气。《说文·气部》说："氣，云气也。"今体"气"的三条横线，上为天之气，下为地之气，中为人与万物之气。天、地、人、万物皆由气聚散生化，这是古人关于气的哲学思维，也是古人对自然之气的见解。谢赫的"气韵生动"说，是建立在中国古代哲学及美学思想基础上的。

"气"有五个层面的意义：

一是天地自然之气，如元气、天气、空气、节气、气味等，这是自然界物理变化的现象。在古人看来，天地未分时是一团混沌之气，称之为元气，这种气是构成万物的本原。元气是天地之始，万物之祖。云气飘浮于宇宙之中，变幻莫测，生生不息，似原野上奔腾的野马，内含着生命的意象。因此，古人又将气看作推动天地万物运动变化的一种力量，是宇宙万物所蕴含的一种生命力。《列子·天瑞》："虹霓也，云雾也，风雨也，四时也，此积气之成乎天者也。"天地间充塞着各种气体，气体的变幻形成了各种气象和节候。气体既没

有不变的形态，又没有固定的体积，以趋向无限膨胀的分子形式存在，如煤气、天然气、水蒸气等。

古人认为"元气"是生命之始，"元气"既有本根的意义，也有包容和统率一切的意义。至汉代，气作为宇宙万物的基始和本根的认识大致已经形成。无论是较早的"阴阳合气"说，还是后来概括为"太虚""太初""太始""太素"之说，都以为宇宙源起于一种混沌清虚的气。

二是人的生命之气。《黄帝内经》讲到人有生命之元气、正气、神气，人的养生之道，要形、神、精、气同时培养。在这四者之中，养形先养神，养神先养精，养精先养气。要护元气、补精气、养神气、扶正气。精、气、神之间相连、相通，互为因果，相互作用，相互转化。对生命而言，精、气、神是一个不可分的整体。"血者，神气也""神者，水谷之精气也"，精、气、神本为一体。《黄帝内经·灵枢·本脏篇》说："人之血气精神者，所以奉生而周于性命者也。"精、气、神共同维持着生命，乃为性命之本，故保精、益气、养神可使精神不散，四体常勤，乐享天年。相反，精耗、气衰、神伤则是人衰老、死亡的原因。

中医认为气是推动人体功能的流动着的精微物质，也是人类生命之源。"人之有生，全赖此气。"（张景岳）"有气则生，无气则死。"（管仲）气足神自足，气顺人自吉。"气"与"血"相对，气为阳，为动力；血为阴，是物质基础，二者协同运作，共同维持人体机能的平衡。"气为血帅，血为气母，血随气行。"气在全身运行，人体内血的生成、运行，津液的输布、排泄，脏腑等器官的功能活动，无不依赖于气与力的激发与推动。人体的新陈代谢、生长发育，无不与气的运行息息相关。人食五谷杂粮之后，经过脾胃消化所产生的水谷营卫之气，中医称为"水谷之气"。人生活于世上，既需要呼吸外在的空气，又需要吸收内在的精气，外气与内气结合，二者缺一不可，所以"气""米"为"氣"。

庄子认为"气"是一切生命的物质基础，他说："人之生，气之聚也"，天下万物皆在于"一气"。据现代学者研究，中医之"气"又指脏腑组织的活动能力，如五脏之气、六腑之气、经脉之气等。《黄帝内经·素问·刺志论》上说："气实形实，气虚形虚。""积神生气，积气生精"是气与人体生理、心理

联系的一条基本规律。"练精化气，练气化神"是气与生理、心理联系的又一条基本规律。"练神化气，练气合道"是用人的意念控制气，采纳、调运、发放外气，此乃人体与外界环境通过气相联系的规律。

三是人的精神气质之气。儒家把"气"上升到精神和品格的高度，把个人所表现出来的较为稳定而突出的风格、秉性、态度和作风等也常用"气"来表达，如气质、气度、气魄、气概、气派等，如"盛气凌人""颐指气使"等。"气"又指精神状态和情绪，如"气壮山河""气冲霄汉"等。孟子提出了"我善养吾浩然之气"。"气"展现出了活泼的生命力和刚毅的力量。但要使"气"形成一种排山倒海的力量——"至大至刚"，必须"配义与道"，孟子把"气"的观念，从生命的层面又提高到精神、道德的高度，展示出"仁者无敌"的人生追求。辛弃疾的《永遇乐·京口北固亭怀古》说："想当年，金戈铁马，气吞万里如虎。"《左传·庄公十年》说："一鼓作气，再而衰，三而竭。"这里的"气"指的就是一种气势、气概和力量。

四是哲学层面之气。几千年来，中国哲学和科学界都将气看作是世界的本原，认为气是万物产生及运行变

化的根源。《易经》则说："是故易有太极，太极生两仪，两仪生四象，四象生八卦……"这里说的是，道是无，无极而太极，宇宙起源于"无"。"一"便是有，是太极，太极惟有气，气含阴阳，太极是充满阴阳未分的混沌之气的统一体。阴阳两分，天为阳，地为阴，天地交感，产生雷、火、风、泽、水、山，这八种自然物，是自然界一切的总根源。五行学说认为：阴阳生五行。五行金、木、水、火、土是形成万物的物质元素，又是气的五种功能属性。既然五行、八卦皆由气而生，可见气是组成万物并推动一切物体运行的最基本的物质基础和更深层次的原因。"万物负阴而抱阳，冲气以为和。"《道德经》说："道生一，一生二，二生三，三生万物。"万物由气的运动变化而产生，又融合于气，气的聚散决定了万物的生灭。万物有气，又在气中，万物生于气，又复归于气。

五是艺术层面之气。这建立在上面"四种气"的基础上。艺术是艺术家以视觉美感作为基点，结合美的理想、美的体验参与、加工、创造的一种和谐性、活跃性的作品，是艺术家的主观情怀、意志、境界与客观世界的物与事的有机融合、交合，是艺术家运用自己的智

慧、才识、情调与外物发生同频共振的艺术再现和艺术创造。"气"在古代绘画中有"气韵""气格""气骨""气机""气体""气力""气象""气候""气度""神气""清气""元气""生气"等含义。于是"神气韵度"成为品评人物的气质、才能、性情与精神的标尺，成为评价艺术作品的主要标准。

从以上的分析中，我们可以看到"气"的特征是大者无外，小者无内，连续无穷，无时无处，不可感知，但是又难以捉摸、认知和体悟。科学家何祚庥先生从现代物理学的声、光、电、磁、波、场以及粒子，以太学说中去研究元气的内涵，不但是对科学的探索，也给艺术创作提供了启示。

下面，我们看看什么是"韵"。

韵，形声字，从音，匀声。"音"本义为声音，引申指音乐；"匀"，为均匀协调。《说文·音部》上说："韵，和也。"本义为和谐悦耳的声音，意为协调而有节奏的声音，引申指风度、情趣。

"韵"首先指声之和。韵字最早使用于音乐，蔡邕的《琴赋》中有"繁弦即抑，雅韵乃扬"的说法。曹植在《白鹤赋》中说："聆雅琴之清韵。"《文心雕

龙·声律》认为："异音相从谓之和，同声相应谓之韵。"韵，表现为和谐、协调、富有节奏，意境美好。声为起，为主；韵为和、为从。韵的作用是使声产生了一种"味道"，可以让人"回味无穷"，即韵味。如弹棉花，可以发出声音，但是单调、枯燥的，自然毫无韵味。但如果拨动琴弦，并按一定的律吕弹拨，则会余音袅袅，不绝如缕，产生无限美好的"韵味"。

韵，指人的风姿、气质。《世说新语》中频频出现"韵"的字眼，如"风气韵度""拔俗之韵""天韵标令""风韵遒迈""雅正之韵""风韵迈达"等。这里的"韵"指人的形体、姿态、生命中流露出来的才情、智慧和风度、风姿之美。

韵，又指人们的神采、情调。清代王士禛在《师友诗传续录》中说："韵谓风神。"方东树在《昭殊詹言》中说："韵者，风韵态度也。"叶朗先生说："'气韵'的'韵'……是就人物形象所表现的个性、情调而言的。"徐复观先生说："而所谓韵，则实指的是表现在作品中的阴柔之美。"李泽厚、刘纲纪先生说："所以'韵'实际上是个体的才情智慧、精神的美在人的生命、个性、气质上的表现。"陈传席先生说：

"绘画讲求气韵的韵，当指的是画上的人物不仅要画出人物的形体，更重要的是要画出人的形体中显露出的这种精神状态的美。"

谢赫对气韵的含义，未做任何解说，但在他对许多画家的评论中气韵多指气质、气派、气象，提到"壮气""神气""生气""气力"和"神韵""情韵""体韵""韵雅"等，他把气与韵熔为一炉，看作一体之两面，"气韵"是生机盎然的艺术之美的表现。他称赞戴逵"情韵连绵，风趣巧拔"，陆绥"体韵遒举，风彩飘然"，毛惠远"力遒韵雅，超迈绝伦"。同时，也评论顾骏之的不足之处是："神韵气力，不逮前贤。"可以看到，谢赫是把"气韵生动"作为评价画家品位高低的主要标准的。

魏晋以及后来的名士多以"雅而不俗"为追求。在我国古代文艺理论中，习惯于将被评论的作品加以拟人化、人格化，由于以文拟人风气的发展，"气韵""神韵"便被移入绘画和文学鉴赏中，这一风气在魏晋时期便渐渐形成。

中国的艺术形式，无不讲究气韵的。中国诗歌、音乐、书法、雕塑、舞蹈甚至篆刻、戏剧表演皆讲究韵，

如明代陆时雍在《诗镜总论》中说：

有韵则生，无韵则死；

有韵则雅，无韵则俗；

有韵则响，无韵则沉；

有韵则远，无韵则局。

凡情无奇而自佳，景不丽而自妙者，韵使之也。

中国书画以"线条"作为主要表现手法，但是"线条"里有"气"有"韵"，线条运行过程中的方圆粗细、浓淡燥湿、转折顿挫、中锋侧锋等都讲究气韵，都暗含"阴阳"互补之道，追求"形外之画，韵外之致，象外之境"的艺术境界。"线条"如同音乐中的抛物线音迹一样，本身就有"韵"——通向玄远，同时这种以水墨构成的线条本身在色相表现上又颇具"气韵"。

"韵"这个东西看起来很神秘，从哲学的终极追问上来看，确实如此，可是从主体的感受性上来看，不过就是指"有余意"，有想象的空间，有无限的意境。

综观历代评论画家的论述，"气韵"大致有如下的含义：

一是气韵须有天地之真气。清代唐岱在《绘事发微》中的一段论述，讲得很好，他说："画山水贵乎气

韵。气韵者，非云烟雾霭也，是天地间之真气。凡物无气不生，山气从石内发出，以晴明时望山，其苍茫润泽之气，腾腾欲动。故画山水以气韵为先也。"

"六法"以气韵为先，有气则有韵，无气则板呆。有气韵则有精神、有生命、有风采。

我们评价山水画的优劣，关键在于看其气韵，看从画面中是否可以感受到生机勃发的气息，四季变迁的气象。

二是气韵来自"和气"。中国传统美学与艺术主张"中和为美"，"和"是指事物的多样性的对立统一，"和"为矛盾各方统一的实现。作为中国传统艺术审美的辩证思维核心与精华的"和气"，它基于中国传统思想"天人合一"的境界。"和气"贯穿个人—社会—艺术—人文—精神，天地万物，无不贯通，天、地、人三者由"和气"贯穿相通，达到物我相融、物我双忘的理

溪山清远图卷（局部）　〔南宋〕夏圭

想的精神审美境界的"天人合一"。

中国绘画要求艺术家用"和"的胸怀，去体察、感悟生生不息的自然界，从而把自然之"气"境，升华到善与美的艺术理想之"气"境。对于绘画者来说，"气韵"来自笔墨的和宜。唐岱在《绘事发微》中说："气韵由笔墨而生，或取圆浑而雄壮者，或取顺快而流畅者。用笔不痴不弱，是得笔之气也。用墨要浓淡相宜，干湿相当，不滞不枯，使石上苍润之气欲吐，是得墨之气也。不知此法，淡雅则枯涩，老健则重浊，细巧则怯弱矣，此皆不得气韵之病也。气韵与格法相合，格法熟则气韵全，古人作画岂易哉！"唐岱在这里讲到气韵来自笔墨色彩的相宜，笔法刚柔的适度，气韵与格法的相合，这都是创造气韵的技法。

三是气韵的审美境界是具有境外之意，意外之味，可以令人回味无穷。五代的荆浩说："气者，心随笔运，取象不惑。韵者，隐迹立形，备遗不俗。"（《笔法记》）这就是说，艺术家要把握对象的精神实质，选取出对象的要点，同时在创造形象时又要隐去自己的意图，采取含蓄的、委婉的、巧妙的办法，表现深远的意境，给人留下丰富的想象余地。所以黄庭坚评李龙眠的

画时说："韵者即有余不尽。"

四是气韵体现了中国绘画的品质内涵。"气"为生命、精神之力量；"韵"为生命、精神之风采。我国的传统美学主张，艺术家要将主体胸中之"气"与客观茫茫宇宙之"气"有机地结合起来，使"气"成为艺术创作内在精神品质、人格风范和艺术生命力的标志。"气"是"韵"的基础，有"气"，必有一定的韵；否则为无韵之气或死气。艺术作品中真正的"气"，必显映出韵；成功的"韵"也必以气为基础。可以说"气"代表一种阳刚之美，"韵"代表一种阴柔之美，气韵为两种极致之美的统一。

魏晋南北朝以崇尚"气韵之美"，生动地表现自然事物，抒发个性情意为时尚。谢赫的"气韵生动"的审美理论，深刻地反映了中国古典美学的基本特色和精神，并将"气韵"之说推向了高峰。美学家宗白华在《论中西画法的渊源与基础》一文中说："中国画既以'气韵生动'即'生命的律动'为始终的对象……"在画家的笔下，人物、动物甚至山水、植物，都有一股生气、生意，都有生机和活泼的生命。

（二）"气韵生动"是生生不息，深远难尽

"气韵生动"的生，即生命之生、生物之生。"生动"最根本的特征是"生生不息"。《易传·系辞上传》上说："生生不息之谓易。""生动"的表现形态是"运动"。这有如自然界一样，"流水不腐，户枢不蠹"，动生阳，静养阴，动则通、则久。动生能、动生势，动也产生了一种流动之美。自然界之所以呈现生机勃勃的形态，根本的原因就在于永不止息的运动与变化。

明代唐志契对"气韵生动"四个字有一个具体的解释：所谓"气"，是指"有笔气、有墨气、有色气"；所以"韵"，是指"有气势、有气度、有气机"；所谓"生"，即"生生不穷，深远难尽"；所谓"动"，即"动而不板，活泼迎人"。这是从形象上给予的具体概括。

"气韵生动"是指画家所刻画的作品形象具有一种生动的"气度韵致"，体现出生命的力量和神采。譬如画人物时，须从姿态、表情中显示出精神气质；画动物时，须表达出其身态矫健的生命力。明代唐志契在《绘事微言》中，对"气韵生动"在画作的表现中有一

段具体的论述，他说："气韵生动与烟润不同，世人妄指烟润为生动……殊为可笑。盖气者有笔气，有墨气，有色气……而又有气势，有气度，有气机，此间即谓之韵。而生动处则又非韵之可代矣。生者，生生不穷，深远难尽；动者，动而不板，活泼迎人。要皆可默会而不可名言。如刘褒画《云汉图》，见者觉热，又画《北风图》，见者觉寒。又如画猫绝鼠，画大士渡海而灭风，画龙点睛飞去，此之谓也。"他在这里指出了"气韵生动"表现为充满生机，生动活泼，神韵悠长。

"气韵"与"生动"两者之间存在互为因果的关系。气韵生动，作为鉴赏标准，是以气韵的追求（或实现）为绘画的最高境界。为了使一幅画有气韵，必须采用生动之法。因此，气韵是绘画目的，生动是实现气韵的手段。气韵与生动，二者互为因果。在创作中，要求画家对笔法、章法、墨法、色法、形法等都要生动。"气韵生动"是一个整体。"生动"和"气韵"密不可分，有"气韵"画面才有了生命的活力。在谢赫看来，只有陆探微和卫协兼备"气韵生动"，但卫协的画虽兼备"六法"也只是接近兼善的程度，虽然绘画的形象不尽完善，但还是有些壮气。而谢赫评价陆探微是"穷理

尽性，事绝言象"，说他穷尽了人物的特性与状态，创造了典型的形象，为此，他把陆探微列为第一品。谢赫认为画作只有"气"与"韵"兼有并且能做到"生动"，才能达到绘画的最高境界。

（三）"气韵生动"的审美意蕴表现为生气之美和韵律之美

谢赫提出的"气韵生动"，主要指作品给人感受的深度、温度以及形象创造的完美度。可以说，"气韵生动"是神与形在画面上的统一，是极具高度的艺术概括力。谢赫认为"气"在绘画创作中起着决定性、根本性的作用，在《古画品录》中以"气"品画，肯定了三个人的画作有"气韵"——

卫协："虽不说备形妙，颇得壮气。"

张墨、荀勖："风范气候，极妙参神。"

晋明帝："虽略于形色，颇得神气。"

同时，他又指出了另外三个人的作品无"气韵"——

顾骏之："神韵气力，不逮前贤。"

夏瞻："虽气力不足，而精彩有余。"

丁光："非不精谨，乏于生气。"

谢赫在讲"生气之美"的同时，也强调"韵律之

美"。在《古画品录》中，品评画家和作品有"韵律之美"的地方很多，如说陆绥"体韵遒举，风采飘然"；毛惠远"力遒韵雅，超迈绝伦"；戴逵"情韵连绵，风趣巧拔"。这里讲到了体韵、雅韵、情韵，其实讲的都是一种韵律之美、情趣之美、高雅之美。

唐代张彦远在《历代名画记》中，发展了谢赫的宇宙元气说、生命精气说、书卷灵气说，指出"今之画，纵得形似，而气韵不生"，这是说，一幅作品，徒有形象，未必有气韵就生动。接着他又说："以气韵求其画，则形似在其间矣！"这里说的是要用气韵赋予形象以内涵。宗白华的《中国美学史中重要问题的初步探求》指出："气韵，就是宇宙中鼓动万物的'气'的节奏、和谐。绘画有气韵，就能给欣赏者一种音乐感。六朝山水画家宗炳，对着山水画弹琴，'欲令众山皆响'，这说明山水画里有音乐的韵律。"

李浴在《中国美术史纲》中是这样解释的："所谓'气韵生动'是作品的最高要求是就作品总体之观察来说的。就是要求画面上所表现的东西要有精神感情，要有空气感，要有韵律，要有生命，使它发出一种生动的感人力量。"

邓以蛰把中国书画理论结合起来，以"气韵"作为中国艺术精神的核心，他说："……而气韵则超过一切艺术，即超乎形体，神或意出于形，而归乎一'理'之精微。此其所以为气韵生动之理，而为吾国画理造境之高之所在也。"（《画理探微》）气韵是中国艺术发展的根本原理和最高追求。

徐复观说："气韵乃技巧的升华。"气韵系代表绘画中这两种极致之美的形与神。

（四）"气韵生动"决定了艺术作品的生命力和美感度

谢赫把"气韵生动"作为中国画根本性审美标准，这一标准首先用于评价人物画。他认为人物画之"韵"来自"魏晋风度"，也即当时的人伦鉴赏标准，指一个人的情调、个性，有清远、通达、放旷之美，而这种美流注于人的形相之间，融注在艺术作品之中。尔后，这一标准延伸到评价万物的形象。气韵生动，不但体现在人物画中，也体现在山水画中。六朝伊始，中国人"物感"意识开始觉醒，所谓"物感"，即人与物的交流互感，人从自然万物中感受到了自然宇宙生命的真实、活泼，并从而赋予大自然充满生机的情感特质，所谓登山

观海，情满意溢。南朝画家王微在《叙画》这篇山水画论文中说山水有情："望秋云，神飞扬；临春风，思浩荡"，意即仰观秋云，临风而立，人与大自然的感情相互印证，在人与物交流互感中，体会一种无言之美。五代荆浩的《画山水录》，将谢赫的"六法"分析、整理，提出六要——气、韵、思、景、笔、墨。"六法"之"气韵"与"六要"之"气韵"相通，实际上打通了人物画与山水画的界限，以人物画的价值标准来衡量山水画的价值标准，或者说以山水画的价值标准来深化人物画的价值标准。荆浩的《画山水录》中说："气者，心随笔运，取象不惑；韵者，隐迹立形，备仪不俗。"当代学者伍蠡甫在《中国画论研究》一书中解释：气——画家有度物取真的认识力或审美水平，它便随着笔墨的运使而指导着创作全程——这个贯彻始终的"心"力或精神力量，称为"气"；韵——风韵、韵致的表现，时常是隐约的、暗示的，并非和盘托出。

中国人物画的气韵，表现为一种浑然天成的精神品性，通常称为"神韵"，其特点是"生动"——有生命力，有灵性，生动逼真；中国山水画则以"笔""墨"作为表达工具，不但要求有生机，而且要有笔韵、墨韵

和意境。

二、"气韵生动"要表现勃然生气和万千气象

中国哲学历来认为"元气"或"道"是宇宙生命的本体，并在阴阳互换、刚柔相推之变化中形成一种生命的节奏。《易经》认为神气会于阴阳，气韵得于柔刚。

《易传·系辞上传》上说："易有太极，是生两仪，两仪生四象，四象生八卦，八卦定吉凶，吉凶生大业。"太极生两仪，便是由太极的分化形成天地的过程，两仪，即是天地，亦可是阴阳。"太极谓天地未分之前，元气混而为一。"（唐颖达《周易正义》）

老子曰："道生一，一生二，二生三，三生万物。万物负阴而抱阳，冲气以为和。"（《老子》）

淮南子曰："太始生虚廓，虚廓生宇宙，宇宙生元气。元气有涯垠，清阳者薄靡而为天，重浊者凝滞而为地。"（《淮南子·天文训》）宇宙天地万物是"元气"运动化和节奏化的产物，而作为中国绘画艺术最高理想和标准的"气韵生动"自然也与"元气"有着不可

分割的本然关联。

（一）气韵生动源于自然

以"自然"为美的中国绘画艺术，是在天、地、人"三才之道"理论体系下，形成并发展起来的一个艺术门类。中国画法天地而"师造化"，大自然中的千态万状皆由笔墨而生出。

绘画古代称之为"图形"或"图像"，要求由"形象""意象"达到"意境"，用于成教化、助人伦、穷神变、测幽微，乃至畅神乐道，这些都发于天然。

唐代王维在《山水诀》中说："夫画道之中，水墨最为上。肇自然之性，成造化之功。"他认为水墨是建立在对自然之性的体悟之上的，是遵循宇宙自然之道的，也是绘画活动的内在依据。

北宋韩拙的《山水纯全集》上说："握管而潜万象，挥毫而扫千里。故笔以立其形质，墨以分其阴阳。山水悉从笔墨而成。"绘画是效法于自然的。

绘画中创造的自然之美，大致有三种表达：

1. 无意之自然美

无意指的是创作中的无目的、无功利、自发性。张彦远说："夫运思挥毫，自以为画，则愈失于画矣；意

不在于画。"宋代沈括在《梦溪笔谈》中记载了这样一个故事：

宋朝时有一画家叫宋迪，他擅长山水画。有一天，他的画友陈用之拿画请他品评。宋迪看后对他说："你画得很工整，但缺少天趣。"陈用之觉得说中了自己的要害，就向他请教如何才能达到得"天趣"的境界。宋迪于是向他传授了一种奇特的画法：当你作画的时候，可选择一堵破墙，把一张绢挂在上面，然后隔着绢去揣摩这面破墙，时时观察，久而久之，你就会在一片朦胧中，隐隐约约地看见墙上出现许多高高低低、曲折不平的山水形象。当你将这一切"了然在目"，于绢上"随意命笔"的时候，一幅自然浑成、没有人工痕迹的山水画就画成了。陈用之照此练习，果然画艺大进。

汤贻汾认为，绘画是外师造化，造化万物，出于自然，"造化发其气，万物乘其机"，作画也应一气呵成，抓住瞬息即逝的灵感，以创造自然的景象。

苏轼说："我书意造本无法，点画信手烦推求。"（《石苍舒醉墨堂》）

自然与法度是既矛盾又统一的。中国传统美学思想的主流是要求自然与法度的统一，但不是自然服从于法

度，而是法度服从于自然。

"无意于法而皆自为法"，是自然与法度的完美统一。

2. 无工之自然美

无工之自然美是指不假安排，不假雕琢，无斧凿痕的"化工"之自然美。

《庄子·山水篇》上说："既雕既琢，复归于朴。"郑板桥说："必极工而后能写意，非不工而逐能写意也。"（《板桥题画》）张彦远说："故得于画矣。不滞于手，不凝于心，不知然而然。"（《历代名画记·论顾陆张吴用笔》）清代戴熙说："有意于画，笔墨每去寻画；无意于画，画自来寻笔墨；有意盖不如无意之妙耳。"（《习苦斋画絮》）

苏轼在《题吴道子画》中说："觉不落笔不经意，神妙独到秋毫颠。""无工之自然"要求画家不要刻意去创作，有时是"有心栽花花不开，无心插柳柳成荫"，不注意的灵感触发，会得到意想不到的效果。

3. 无法之自然美

无法之自然美，指的是在法度、原则、规范以及具体技法基础上，以自然为法，摆脱阻碍艺术思维自由运

行的规矩的约束，从而既融合于法度之中，又超越于法度之外。

"圣人无法，非无法也，无法而法乃为至法。"（石涛《苦瓜和尚画语录·变化章》）

清代布颜图的《画学心法问答》上说："夫惟倚法朝而摹焉，夕而仿焉，熟练于腕下，镂刻于胸中，心手无违碍，渐归于无法矣。无法者非真无法也，通变乎理之谓也。"

无法之自然美是"有法无式"，这是进入自由、畅想的创作状态。

（二）运用自然元气，呈现绘画的气韵生动

评价一幅山水图是否有品位、品质，关键是看其是否"气韵生动"，创作、鉴赏也要以此为标准。那么，如何达到这一目的，主要的做法有如下的几个方面：

一是要有自然的形象、气象。荆浩之前的山水画，很少见到表现雄伟壮阔的大山大水及全景式布局，荆浩则放眼于广阔空间的雄伟气象，把在现实中观察到的不同部位、形貌的山峦水流，分别定名为峰、顶、峦、岭、岫、崖、岩、谷、峪、溪、涧等。在观察客观对象时，荆浩指出要从总体上把握自然山水的规律："其上

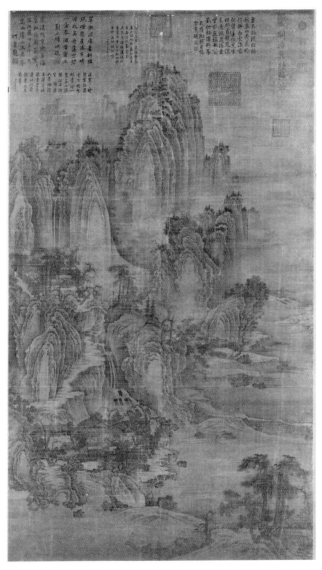

匡庐图 〔五代〕荆浩

峰峦虽异，其下岗岭相连，掩映林泉，依稀远近"，形成了"山水之象，气势相生"的整体观念。如他的代表作《匡庐图》，在画面的营造上，以纵向布局为主，"近观""平远"二法结合交替使用，古松巨石与层叠的峰峦、峻峭耸立的巍巍山岳与开阔平旷的山野幽谷层次井然、一一呈现，整个画面笼罩着一片雄伟壮丽的氛围，同时交织着幽深缥缈的意蕴，充满丰富的细节，既有强烈的震撼力，又耐人细细品味。

历代的画家对山水画中的"气韵生动"有许多论述，提出了如下的要求：

——要有树木、生机勃勃的气象。宋李成《山水诀》："气象：春山明媚，夏木繁荫，秋林摇落萧疏，冬树槎枒妥帖。"

——要有时序的气象。韩拙《山水纯全集》："山有四时之色：春山艳冶，夏山苍翠，秋山明净，冬山惨淡，此四时之气象也。"

——要有意夺千古之美的气象。金代武元直的《赤壁图》是山水画"气韵生动"画法的典范，作品通过长江奔涌和泛舟人怡然自得实现了一种富有生机而又和谐有致的艺术景致。

——要有山川之气象。郭熙《林泉高致集·山水训》："山水，大物也。人之看者，须远而观之，方见得一障山川之形势气象。"

清代董棨《养素居画学钩深》："写山水以位置阔大、气象雄伟为主。"

董其昌《画禅室随笔》："范宽山水浑厚，有河朔气象；瑞雪满山，动有千里之远。"

宋代董逌《广川画跋·书燕龙图写蜀图》："山水在于位置，其于远近广狭，工者增减，在其天机。务得收敛众景，发之图素，惟不失自然，使气象全得，无笔墨辙迹，然后尽其妙，故前人谓画无真山活水，岂此意也哉？"

二是作品中要体现自然的节奏感和韵律感。气韵，就是宇宙中鼓动万物的"气"的节奏、和谐。绘画有气韵，必须如音乐一样具有节奏、韵律。六朝山水画家宗炳，对着山水画弹琴，"欲令众山皆响"，这说明山水画有音乐的韵律。

明代画家徐渭的《驴背吟诗图》，观之使人产生一种驴蹄行进的节奏感，似乎听到了驴蹄"嗒嗒"的声音。这是画家美妙的音乐感觉的传达。

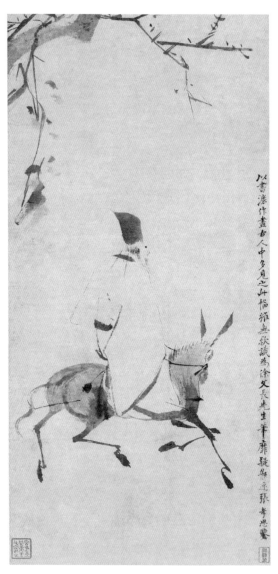

驴背吟诗图（局部）　〔明〕徐渭

三是借自然的景观表达艺术的意境。气韵生动，并不是仅仅停留在对自然简单的摹写上，而是画家主观想象与客观景物的对话、共情、相融。在每一幅作品中，往往寄托着画家的理想、情感、追求和审美理想，是情景的交融，物我一体，动静的结合。"气韵生动"可以写"动"，写"生"，但往往也借助"静"和"寂"表现出来。

谢赫在《古画品录》中用"事绝言象"对绘画中的自然意境做了精辟的表达。"事绝言象"表达的是形外之象、象外之意。历代的画家对此也有论述，如：

卫恒在《四体书势》中说："睹物象以致思，非言辞之可宣。"

宗炳在《画山水序》中说："圣人含道应物，贤者澄怀味象。"

"气韵生动"不仅是一种动态的飞舞精神，也充满宁静幽冷的韵味。其实，静极而动，山水画家在宁静荒寒的艺术意境中同时也寄寓了与宇宙同体热烈飞动的生命情调。正如朱良志所言："中国画家如此推崇荒寒，是因为画家在此找到了自己的生命家园，荒寒画境是画家精心构筑的'生命蚁冢'，以期安顿自己孤独、寂

寞、不同凡响、不为俗系的灵魂。中国画中的荒寒包含着生命的温热，我们分明在王维雪景的凄冷中感受到吟味生命的热烈，在李成的冰痕雪影中听到一片生机鼓吹的喧闹，在郭熙寒山枯木的可怖氛围中体味出那一份生命的亲情和柔意。追求荒寒的境界，所凸现的正是中国画家独特的生命精神。"

山水画要做到"气韵生动"，仅有形似还是不够的，还要有意境、意味，为此，一幅好的作品应当是兼工带写，工意结合。

三、"气韵生动"要用
律动洋溢矫健传神

谢赫是一个人物画家，把"气韵生动"看得很重，不但认为人物画的"气韵生动"来自画家的精神品格、情调、性格、个性，而且要表现出所描绘的人物具有高雅的仪表、清雅的姿态、丰富的精神和翩翩的风度。中国人物画之气韵，具有一种浑然天成的精神品性，关键在于有"神"，所以，"气"常称为"神气"，而"韵"亦常称为"神韵"，正因为如此，其特点是"生

动"——有生命力，有灵性，生动逼真。"气韵生动"是指绘画内在的神气和韵味，是鲜活的生命的能量、活力的表现。

（一）"气韵生动"来自生命精气的大化

《易传》说："天地之大德曰生。"中国人以生命的精神去看待这个大千世界，特别是人的生命状态，在画家的笔下，人和物都具有活泼的生命，有一股生气、生机。所以，画家在自然界中去临摹、创作，称之为"写生"。为此，宗白华在《论中西画法的渊源与基础》一文中说："中国画以'气韵生动'即'生命的律动'为始终的对象……"

《黄帝内经》对生命精气的论述最为集中，曰："人以天地之气生，四时之法成。"人和万物一样，都是天地自然之气合乎规律的产物。人的五脏六腑，人的生理与四季、与自然界的运动规律相应，生者离不开气。《黄帝内经》认为，气为万物的本原，宇宙的万事万物皆由气构成："在天为气，在地成形，形气相感而化生万物矣""人以天地之气生""天地合气，命之曰人"，人生之本在于气，人的生命运动，实际上就是气升降出入的生化运动。"阴阳者，天地之道也，万物之

纲纪，变化之父母，生杀之本始，神明之府也。故积阳为天，积阴为地，阴静阳燥。"

生命的精气，主要有阴阳两气，表现了阳刚之美与阴柔之美和刚柔相济的审美形态。《易经》中的太极图之所以呈现出很强的美感，是因为刚柔处于和谐的状态。人的生命状态直接影响到艺术作品的气韵、风格、风骨。

第一，人的性别直接影响作品的画风。一般来说，男性的画作大多比较阳刚，女性的作品比较阴柔。有些"大丈夫"之所以写出柔情似水的诗篇，大多与他们沉溺于男女之情息息相关，如南唐李后主的"垂泪对宫娥""问君能有几多愁，恰似一江春水向东流"，杜牧的"玉人何处教吹箫"，苏轼的"十年生死两茫茫，不思量，自难忘"，陆游的"红酥手，黄縢酒，满城春色宫墙柳"等，或是沉湎于脂粉之音，或为失恋之后，或为追悼亡妻之作，都是阳中有阴柔之气。相反，女性作品大多阴柔，深阁怀人，花前月下，凄清婉转，如李清照虽然也写过一些带有阳刚之气的作品，但大多是阴柔的，且她的带有阳刚之气的作品比起她的"寻寻觅觅，凄凄惨惨戚戚"来也逊色许多。这种情况，在绘画作品

中表现得更为明显，一般来说，我们观其画作，都能判断出作者的性别来。如赵孟頫之妻管仲姬的画作，绝无赵孟頫那种阳刚之气。尽管赵孟頫在男性画家中被视为"无骨气"者，还是比女性作品有阳刚之气。由于唐伯虎沉溺于烟花界，作品中有一股媚气，故不及文徵明的画文静高雅。张大千的作品风流潇洒，刘海粟的作品苍茫浑厚，也与他们的两性生活经历有关。

第二，人的生命发展阶段也表现出不同的气质和风韵。人的生命发展阶段，一般来说可以划分为童年、青年、壮年和老年四个阶段。由这四个阶段不同的知识、阅历和生活状况所决定，作者的阴阳之气也会在作品中表现出来。如在童年阶段，大多表现出童真、童趣的美感；在青年阶段，大多表现出青春的躁动和对爱情的追求；在壮年阶段，大多表现出对事业的追求，对新生命的热爱与讴歌；在老年阶段，与生命体能的衰退相关，常常表现出返归于自然生命的历程记忆、感悟，等等。画家的体能状况确实与作品中的阴阳之气相关联。精力旺盛者与精力衰弱者，在作品中表现出来的气是不同的。身体健康、精力旺盛的画家，其作品也容易神充气足，将齐白石、李苦禅等画家的前后作品进行比较，可

以看到他们年老体衰时的作品，精气已衰，有老气横秋之感。这种生命的精气，无论画家自觉与否，都会在作品中自然流露出来。

第三，人的性格特征也影响了作品的风格和风韵。人的性格也可以区分为阳刚、阴柔之气和刚柔兼济三种类型。刘邵在《人物志》中把阴阳、五行、人的气质和道德品质看作是不可分割的整体，通过人的神、精、筋、骨、气、色、仪、容、言等九种外在征象来考察人的内在品质和性格。他要求在知人、用人时，要全面了解一个人的品德、才能和性格，并给予优化组合，形成相互补充、合作和谐的团队，产生1+1等于2的良好效应。其实，一个人的性格往往也会在艺术作品中表现出来，具有阳刚性格的艺术家，其作品往往会表现出雄浑、豪迈、刚健、勇猛、悲慨和浪漫，如庄子"磅礴万物，挥斥八极"的逍遥游气概；曹操"东临碣石，以观沧海"的豪迈；李白"黄河之水天上来，奔流到海不复回"的浪漫；苏东坡"大江东去，浪淘尽，千古风流人物"的慨叹；岳飞"壮志饥餐胡虏肉，笑谈渴饮匈奴血"的壮志；李贺"男儿何不带吴钩，收取关山五十州"的雄浑；等等，都是极好的例证。

（二）人的精神状态和精神品质也决定了"气韵生动"

气是人的主观精神，也是道德的外在表现。孟子说"吾善养吾浩然之气"，这种浩然之气是强大、刚健的，是合乎道义的。如果用道和义来培养，那么就会充满天地，无所不在，但是一旦做了亏心事，这种气就散了。孟子所言的浩然之气，就是在道德培养之下所产生的一种精神状态，因此需要"养"。

落笔千山风雨，气吞万里江湖。在中国的文学艺术之中，许多作品具有文气、灵气、神气，都是来源于艺术家的禀性、气度、情感等。如此一来，要写出好文章，画出好画，也需要"养气"，气不可不养，只有养气于胸中，才能运气于笔端。韩愈说"气盛则言之短长与声之高下者皆宜"，他认为对作家来说，要养好气，就要信守仁义道德，与孟子所言的"浩然之气"是一致的。可见，文学中所论的大多数气，其实也来源于道德、学识之"养"。同时，也正是这种气，赋予了作品生命力，而有"气"的作品，方才能展现出一种独特的气韵和风格。郭若虚在《图画见闻志》说："人品既已高矣，气韵不得不高。"诚然，人品决定画品，画家精

神境界的高低是决定绘画作品优劣的前提。

（三）"气韵生动"关键在于"传神"

"气韵生动"在作品中如何表现出来？谢赫在《古画品录》中概括"传神"两字，他把"传神"作为审美的一个重要标准。

品评张墨、荀勖："风范气候，极妙参神。"

品评姚昙度："魑魅鬼神，皆为妙绝。"

品评蘧道愍、章继伯："别体之妙，亦为入神。"

品评晋明帝："虽略于形色，颇得神气。"

在"传神"这个概念中，神，不是我们现代人所常说的"神"，如神仙、鬼怪。

《易传·系辞上传》上说："阴阳不测之谓神。"指的是阴阳是无形的，是变幻莫测的。又说："唯神也，故不疾而速，不行而至。"说的是因为神妙，所以能不用着急而事竟成，不用行动理自得。《孟子》中说："圣而不可知之谓神。"从这些解释中，我们可以看出："神"一方面具有说不清、道不明的特征，另一方面它还具有某种神圣的品质，是个既神秘又神圣的东西。作为一个画家，假如他能够创作出传世之作，便说明他在创作中妙悟通神，将蕴藏在对象身上的自然之

性（天性）表现了出来。这样的作品，就算是气韵生动了，它是生动的，也是美的。

钱松岩先生在《砚边点滴》中说：

一千五百多年前东晋顾恺之最早提出了"传神"论，他认为"神"是艺术的最高要求。神与形又有辩证关系，所以说是"以形写神"。他的创作过程，先对事物观察，叫作"实对"。再进行形象思维，达到"迁想妙得"。既是对客观事物观察分析，把我融入对象中去，但又不是只停留在表面形象上，而是来搜捕他的内在本质、内在生命，终于微妙地捉住了总的一个"神"。这是属于现实主义的。现实主义以神为目标以形为基础，主观和客观一致。

顾恺之最早提出"传神"论，开中国绘画理论之先河，他提出的"神"，是指可测可知的形的内在精神，即生于形而与形俱存的"神"。它主要是指伴着思想活动的感情。他在《魏晋胜流画赞》中说：

人有长短，今既定远近以瞩其对，则不可改易阔促，错置高下也。凡生人亡有手揖眼视而前亡所对者，以形写神而空其实对，荃生之乖，传神之趣失矣。空其实对则大失，对而不正则小失，不可不察也。一象之明

昧，不若悟对之通神也。

顾恺之在这里说明要用"实对"来写要表达的东西，必先深入"所对"，悟得它自己具有的神，所谓"他人有心，予忖度之"。这便是"悟对"和"通神"的解释。

若从绘画的角度讲，顾恺之的"传神"论，就是"汉代以来哲学形神论在艺术上的落实"。（汤用彤《魏晋玄学论稿》）

对于"气韵"与"神"的关系，古今学者如唐代张彦远、宋代邓椿、元代杨维桢、明代董其昌及当代陈传席等多有阐述。

唐代著名画家张彦远在《历代名画记》中对"传神"说做了进一步的阐发，指出："夫象物必在于形似，形似须全其骨气；骨气、形似皆本于立意，而归乎用笔。"他所说的"骨气"，正是指人的性格、气质，亦即"神"。"骨气、形似皆本于立意，而归乎用笔"，说明不论是形似还是神似，其表现均有赖于画家主观艺术意象的确立，并通过富有表现力的"用笔"将其表达出来。他还说："人物有生气之可状，须神韵而后全，若气韵不周，空陈形似，笔力未遒，空善赋彩，

谓非妙也。"

宋代邓椿在《画继》中说："画之为用者大矣……所以能曲静者，止一法耳。一者何也？曰传神而已矣！世徒知人之有神，而不知物之有神。此若虚深鄙众工，谓虽曰画而非画者，盖止能传其形，不能传其神也，故画法以气韵生动为第一。"

元代杨维桢在《图绘宝鉴序》说："故论画之高下者，有传形，有传神。传神者，气韵生动是也。"又曰："写人者即能得其精神，若此者，岂非气韵生动，机夺造化者乎？"

明代董其昌也提出过相似的观点："画家六法，一气韵生动。气韵不可学，此生而知之，自然天授，然亦有学得处，读万卷书，行万里路，胸中脱去尘浊，自然丘壑内营，成立鄞鄂，随手写出，皆为山水传神矣。"（《画禅室随笔》）

当代学者陈传席也认为，"气韵"是从"传神"分解而出的，也可以说，气韵，就是传神，而且其美学内涵由人之传神，到物之传神，又到笔墨传神，从"物化之神"，到"化物之神"，再发展为"个性之神"，因此"传神"是中国绘画的第一要义。陈传席不仅指出了

气韵是传神的语义演变，更重要的是，指出随着时代的变迁、历史的沿革，"气韵"的内涵随"神"的美学内涵的扩展，而扩展到了水墨。

那么，如何用"传神"去表现"气韵生动"呢？

1. "传神"要"以形写神，形神兼备"

"形"与"神"都是造型艺术的基本要素，它们在中国画论中占据特殊的位置。"形"与"神"是对立统一的关系，"形"是"神"的依托，"神"是"形"的主宰，中国画创作历来重"神"的表现，但也不轻"形"，如果在传统绘画创作中重"神"而忽略"形"的话，就会陷入抽象或玄虚的旋涡中。因此，必须遵循"以形写神"的创作理念。对物象的"形"进行深入、细致观察，发现新的创作角度，从而创作出富有新意的作品来。

形神之辩是中国哲学中的古老命题，也是中国美学的核心问题之一。嵇康的《养生论》中即有"形持神以立，神须形以存""精神之于形骸，犹国之有君"的表述。

《世说新语·巧艺》中记载："顾长康画人，或数年不点目精，人问其故。顾曰：'四体妍蚩，本无关

于妙处，传神写照，正在阿堵中。'"（南朝宋刘义庆著）顾恺之认为，四肢的美丑为"形"，与所画是否精妙无关，但是眼睛能否"传神"则关乎优劣成败。

顾恺之又在《魏晋胜流画赞》中称："以形写神而空其实对，荃生之用乖，传神之趣失矣。"此处的"以形写神"本义为人在临摹原稿时，要以自己摹画出的形象语言来表现原画中的神情韵味，后世论者将其引申为通过外在形象来表现人物内蕴精神之意。

"以形写神"作为物本感应的形象塑造原则，其基本含义有二：

第一，"以形写神"是以"形似"为基础的。中国早期的绘画追求的就是逼真，要求运用笔法技巧，准确地表现对象的外部形态，以求得高度的"形似"。所以明代李日华说："魏晋以前画家，惟贵象形，用为写图，以资考核，故无取烟云变灭之妙。擅其技者，止于笔法曲子意。"（《竹懒论画》）

晋代陆机也提出："宣物莫大于言，存形莫善于画。"（张彦远《历代名画记》卷一引）认为画的意义在于"存形"，作画自然离不开"形似"。

北齐刘昼说："画以摹形。"（《刘子·言苑》）

白居易说的"画无常工，以似为工"（《画记》），也就是说模仿事物的外在形貌，达到形似逼肖的境地。

综观而言，"形似"理论的美学特征主要有以下两个方面：一是主张对山水景物作逼真客观描绘，强调对外物的艺术模仿；二是重表象与细节的真实。

第二，"以形写神"是以"传神"为目的。形是神赖以存在的躯壳，形无神不活。神是形赋予生命的灵魂，神是指对象的精神面貌、性格特征和神气风采，是艺术创作的最高目的。在顾恺之看来，并不是对象的任何形体状态都能表达它的内在神气，而是在抓住最能表现其精神的形体部位，这就是人物的眼睛。他曾感叹道："画手挥五弦易，目送归鸿难。"（刘义庆《世说新语·巧艺》引）描绘一个人弹奏乐曲的动作姿态是很容易的事，可是要画出一个人目送南归鸿雁的眼神来表现他的思绪却要难得多。北宋苏轼说："传神之难在目。"（《东坡集》）

唐代白居易的《画记》中说："画无常工，以似为工；学无常师，以真为师。""以似为工"，就是追求形似，神也似，"以真为师"，强调的是像、真实。

元代刘因说："夫画，形似可以力求，而意思与天者，必至于形似之极，而后可以心会焉。非形似之外，又有所谓意思与天者也。"（《静修先生文集》）

明代董其昌说："传神者必以形、形与心、手相凑而相忘，神之所托也。"（《画禅室随笔》）他们都主张从对象的外形着手，举体皆似，物形不改：首先求得外在的形似，然后以"形似"为基础去探求、表现对象内在的精神，甚而主张"形似"之极也就有了"神似"。这种由外而内，由形而神的感应模式，正是从现象到本质都忠于客观对象所要求的形象构成方式。

中国画讲究"以形传神""不似之似"。"以形传神"，并不是不要"形"，相反，对"形"的要求更高，"形"能传神与否，全在"形"是否惟妙惟肖。

只有重视物的外形，才能更好地传"神"，"神"不是空中楼阁，"形"愈真、愈奇、愈巧，"神"愈明、愈达、愈雅。

强调"神似"，绝不是排斥"形似"，只有"形神兼备"才为佳品。一味写神，必走向玄奥与空虚；一味写形，必流于庸俗和低级，只有二者同时具备，才能"气韵生动""惟妙惟肖"。

　　东晋时期的杰出画家顾恺之，被画界尊奉为中国"画家四祖"之首。顾恺之多才多艺，诗、赋、绘画无一不精通，因此时人称其为"三绝"：才绝、画绝、痴绝。他擅画人物肖像及神仙、佛像、禽兽、山水等。画人注重点睛，传神写照。其代表作《女史箴图》是"以形传神"的代表作。

　　《女史箴图》画卷的唐摹本高25厘米，长249.5厘米，是中国历史上传世最早的中国画，现收藏于大英博物馆。此画是以西晋著名文学家张华作的《女史箴》为题材绘制的。全画共分为九卷，分别由九篇女史箴文和相对应的画所组成。其主旨是劝诫皇宫内的女史们（后

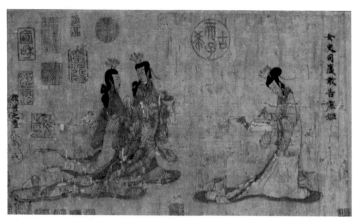

女史箴图（局部）　　〔东晋〕顾恺之

妃、女官、宫女等）遵从道德礼教。其画人物面目衣纹无纤媚之态，气味古朴，笔迹周密，紧劲连绵，如"春蚕吐丝，流水行云，皆出自然"，充分体现了顾恺之所提倡的"以形写神，迁想妙得"的法则。

传神，就是要高度概括出客观事物的内在本质、典型特征，揭示出事物精神面貌，揭示出人物的内心世界。传神要以形相托，"以形写神"，通过形似表现神似，其最主要的手法是要善于"点睛"。眼睛是一个人的心灵窗户，是"传神"最重要的器官，有许多成语都是表达以目传神的。如"炯炯有神""眉目传神""暗送秋波"等，在人物画的创作和鉴赏中，看"眼睛"是否有神采、神气是最为关键的。

唐代著名画家韩滉创作的《五牛图》是一幅代表作。

《五牛图》虽然历经了1200年风雨，今天依然清晰如初，五头牛不但造型准确生动，而且极为传神，达到了形神兼备的境界，难怪当初此画一出，就盛名远播，成为人们争相收藏的名作。事实上，这幅《五牛图》不只是技巧超群，它还融入了创作者韩滉的多年心血，也赋予了更深层的寓意。

韩滉，字太冲，唐德宗（李适）在位时期曾任宰相、浙东西两道节度使，封晋国公。他擅画人物和畜兽，以绘田家风俗和牛羊著称。《五牛图》卷是他的传世名作，造型准确，形态各异，用线粗劲质朴，设色轻淡沉着，具唐代风范，属韩滉真迹。

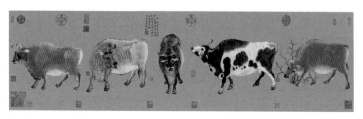

五牛图　〔唐〕韩滉

《五牛图》画卷，纸本，设色，纵20.8厘米，重139.8厘米，现珍藏于北京故宫博物院。图画五牛，形象不一，姿态各异，或行或立，或俯首，或昂头，动态十足。其中一牛完全画成正面，视觉独特，显示出作者高超的造型能力。

作者以简洁的线条勾勒出牛的骨骼转折，筋肉缠衰，并且通过对眼神的着力刻画，将牛既温驯又倔强的性格表现得极为传神。此作品以牛为表现对象，造型准确生动，设色清淡古朴，达到了形神兼备的境界。

2. "传神"以"凝神"为途径

"传神"以"形象"为依托，而这一栩栩如生的形象来自"迁想妙得"，首先是通过"迁想"，即"进入角色""凝想形物"，如画山则"予与山川神遇而迹化"，画行则"其身与行化"，画草虫则"不知我之为草虫耶？草虫之为我耶？"，达到主客观的一体，才能"妙得"，即有神来之笔，表现对象的神韵气质，这是从自然创作到艺术创作的一个飞跃。

顾恺之在《魏晋胜流画赞》中说："凡画，人最难，次山水，次狗马；台榭一定器耳，难成而易好，不待迁想妙得也。"在这里，顾恺之将绘画对象分为动、静两类，静者如台榭是"一定器"，所以画来不必想象，"不待迁想妙得也"；人与狗马皆为动者，山水虽静却有云飞水流，具生生之气。这是顾恺之根据自己的体会而得出的难易次序，而画时关键是要"迁想妙得"。

葛路在《中国画论史》中对"迁想妙得"做了阐释："迁想妙得的含义，是提倡画家与描绘对象之间的主观和客观联系。画家作画之前，首先要观察、研究描绘对象，深入体会、揣摩对象的思想情感，这是

'迁想'；画家在逐渐了解和掌握对象的精神等方面的特征后，经过分析、提炼，获得了艺术构思，这是'妙得'。"

《世说新语》记载的"颊上三毛"的故事便是顾恺之"迁想妙得"的绝妙体现："顾长康画裴叔则，颊上益三毛。人问其故，顾曰：'裴楷俊朗有识具。'"

唐代张璪"外师造化，中得心源"的名言，是对顾恺之"迁想妙得"理论的深化和发展。北宋苏轼在《书晁补之所藏与可画竹三首》中说："与可画竹时，见竹不见人。岂独不见人，嗒然遗其身，其身与竹化，无穷出清新。庄周世无有，谁知此疑神。"正是因为画竹者"其身与竹化"，融入了画家个人独特的思想与情感，画出来的竹子就与众不同，这就能"无穷出清新"。

"迁想妙得"，要求画家在创作时，具有丰富的想象力，打破思维定式，聚精会神，神专思深，才能创作出传世之作。

绘画不能停留在自然图像的层次，还要在"模仿自然"的基础上，妙造自然，追求一种神韵、境界。

唐代画家阎立本的《历代帝王图》是一幅"传神"的作品。《历代帝王图》共绘制了13位帝王的形象，加

之身后的侍从，共46人。画中人物的形象特征、精神性
格传达都达到了惟妙惟肖的水平。可以说，这是符合历
史记载的人物肖像画。另外，画面中还有赞词旁书，记
录了每位帝王的年代，并且按照一定的衣冠礼仪模式，
加上可突出个性的服饰器用、坐立姿势、颜面神情、五
官须眉、侍从姿态，将史书上所描绘的该帝王的性格
和气质充分表现了出来，使得整个画卷既统一而又有
变化。

更为可贵的是画面中13位帝王形象，既赋予画面的
共性，达到整个创作的统一，又有不同的个性，融入了
人物的各异性格。如汉昭帝的沉着、稳定和从容镇静的
神情；汉光武帝的威武雄杰又富于心计；陈后主则体现
出其统治时维持偏安局面，那种柔弱无能和萎靡不振的
状貌；隋炀帝的骄傲、固执和纵乐的神情，末代皇帝的
精神状态直观再现。

可见，阎立本对13位帝王的内心世界，真是做到了
刻画入微的地步。虽然画面毫无背景，但重点突出，井
然有序。画中栩栩如生的人物被阎立本刻画得逼真、生
动、气韵与神情并举。

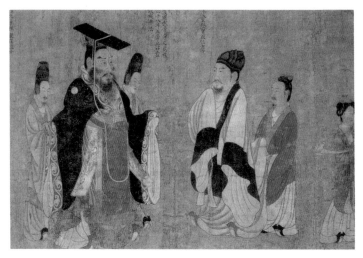

历代帝王图（局部）　〔唐〕阎立本

　　元代倪云林追求的就是这种境界，他完全是在画一种自己的精神状态，自己的审美追求，他的画空灵、洗练、宁静、高洁，这都与他的审美理想和"传神"的气韵分不开。中国画擅长写意，善于表现笔墨，善于表现神韵，是品味自然，是完全用品味的眼光观照自然，画它的味，画它的韵，画它的神。

　　3."传神"以"畅神"为风韵

　　孔子在《论语》中讲："游于艺"，这是一种自由自在的不受束缚的创作状态。《庄子》更是主张"逍遥游"，主张旷达、潇洒、飘逸的创作态度。

庄子是"藐姑射之山，有神人居焉；肌肤若冰雪，绰约若处子，不食五谷，吸风饮露，乘云气，御飞龙，而浮乎四海之外"（《逍遥游》）的"神人"。他主张在形体上，与宇宙自然为一，"天地与我并生，万物与我为一"；在精神上，"乘天地之正，而御六气之辩""天地制域于内，而浮明开达于外"，而超脱于尘世。

徐复观先生说："由庄学精神而来的绘画，可说到了山水画而始落了实；其内蕴，由宗炳、王微而已完全显露了出来。"（《中国艺术精神》）宗炳的《画山水序》是中国画首篇山水画论，它第一次将形神论明确地从人物画引入山水画，不但对后来的山水画论产生了重要的影响，而且这一推扩使形神论在造型艺术领域具有了普遍性意义。

宗炳精于佛学，一生隐居不仕，曾作《明佛论》阐明佛教宗义，但是在他的思想中，老庄之道占据了主导地位。他强调山水蕴含"道"，强调要"澄怀"，这些都是老庄思想的延续。他在《画山水序》中所倡举的"以形媚道""澄怀味象"和"畅神"等观点，对山水画论的发展，起到了重要的推动作用。

王微写给好友颜廷之的书信，虽然篇幅简短，但其中对山水与山水画的思考与论述都值得深究。

《画山水序》和《叙画》是最早的山水画论，宗炳和王微从主客观两方面对山水的"畅神"作用进行了阐释，他们在发展顾恺之"传神"论的基础上，极大地提高了山水的地位，使其成为绝佳的审美对象，从而使山水画在魏晋时期成为独立的画科，这不能不算是一个伟大的创举。

那么，怎样才能实现"畅神"呢？

"畅神"要以形媚道，澄怀味象。"畅神"常常用比、兴的手法表达主题和画家的灵性。孔子在《论语·雍也》中说："知者乐水，仁者乐山；知者动，仁者静；知者乐，仁者寿。"这类"比德"的手法是将客观世界中的山与水赋予人的情感与思想，在古代影响甚广。

宗炳在《画山水序》开篇写道：

圣人含道应物，贤者澄怀味象。至于山水，质有而趣灵。是以轩辕、尧、孔、广成、大隗、许由、孤竹之流，必有崆峒、具茨、藐姑、箕、首、大蒙之游焉。又称仁智之乐焉。夫圣人以神法道，而贤者通，山水以形

媚道，而仁者乐。不亦几乎？

从客观角度来讲，宗炳认为，山水之所以能够带来仁智之乐，是因为他们"质有而趣灵"，既有实际的形质存在，又富含灵趣，还能够"以形媚道"，即更好地体现"道"。正因为山水是有实体的具体存在，博大涵容而包罗万象，所以宗炳认为其中蕴含了"神""灵""趣""理"，最终通向"道"，这实际是对山水的审美功能的发现。

但是，只由山水外在的形质而体会"道"的存在，并非易事。从"圣人"与"贤者"的主观角度来讲，圣人之所以能从山水中获得仁智之乐，是因为"道"含于圣人心中而映照万物。贤者虽不能像圣人一样通过自己的智慧直接体会"道"，但是，可以在圣人之道显现在万物之中后，通过"澄怀"的方式，即心无杂念，以虚静澄明之心胸体味万象的存在。如此，他们在面对山川万物时，"应目会心"，通过眼睛观察，并在心中有所感悟和体会，因而得以"应会感神，神超理得"，达到"畅神"的作用。

清代李方膺有诗云："触目横斜千万朵，赏心只有两三枝。"赏心的两三枝正是画家的典型创造。明代王

绂、徐渭，清代郑板桥等人，主张在形象处理上，须在"似与不似""不似之似"方面下功夫，塑造出比实际生活更美的艺术典型。

近代金陵画派中出现了不少著名人物，亚明就是其中一位颇有代表性的人物。他有一句名言："中国画有规律无定法"，这是他50余年艺术实践的心得体会，"无定法"就是有所创新，所谓"无法而法，乃为至法"。他的这一精论，不仅在业界产生很大的影响，也为中国画学继承传统，创新发展注入了新流。

画写心迹，"境由心造"。亚明的《唐人诗意图》描绘的可能是画家悠闲于绿水芳草、醉卧于轻舟短棹的"无风水面琉璃滑，不觉船移。微动涟漪，惊起沙禽掠岸飞"空灵淡远的清丽美景。也可能是"水调数声持酒听，午醉醒来愁未醒"，感怀年华易逝，往事难追忆的愁苦心境。又抑或是"笑抚江南竹根枕，一樽呼起鼻中雷"，抛却是非烦恼，超然洒脱的人生价值观的写照。

总之，《唐人诗意图》为我们呈现的是一幅清新自然而又生动有趣的图画，是艺术家"应会感神，神超理得"审美意境的尽情展现。

美学家叶朗称"澄怀味象"为审美心胸的塑造，

即"以玄对山水"。宗炳认为，人们之所以能够在山水中获得乐趣，除了山水本身的形质与"媚道"之外，还在于人的审美心胸。山水因能够"媚道"而成为审美对象，人因"澄怀"而具有审美心胸。宗炳的思想要点主要体现在三点：

第一，艺术家所感受自然的精神，和圣人以精神感物，是一样归结于道的。

第二，绘画之任务，在使自然蓄蕴于尺幅，鉴赏者从尺幅中，再感到画家所感受过的伟大的自然。

第三，无论为创作还是为鉴赏，都是求生命之充溢，即精神之自由的开展。

宗炳和王微两人皆志在山水，绝意仕途，实为隐者之流。如张彦远在《历代名画记》中所言："宗炳、王微，皆拟迹巢由，放情林壑，与琴酒而俱适，纵烟霞而独往。各有画序，意远迹高。"对宗炳与王微而言，山水画与鉴戒贤愚、明确得失的人物画不同，其意义在于"怡情悦性"，在于"畅神"。

"畅神"要卧游之趣，神明降之。王微在《叙画》中对绘画的本质特点和技巧做了论述：

夫言绘画者，竟求容势而已。且古人之作画也，非

以案城域，辨方州，标镇阜，划浸流，本乎形者融，灵
而动。变者心也。灵亡所见，故所托不动；目有所极，
故所见不周。于是乎以一管之笔，拟太虚之体，以判躯
之状，画寸眸之明，曲以为嵩高，趣以为方丈，以叐之
画，齐乎太华；枉之点，表夫隆准，眉额颊辅，若晏笑
兮；孤岩郁秀，若吐云兮。

王微在《叙画》中讲述了欣赏山水画所生的欢愉
之情：

望秋云，神飞扬；临春风，思浩荡。虽有金石之
乐，珪璋之琛，岂能仿佛之哉。披图按牒，效异山海，
绿林扬风，白水激涧，呜呼！岂独运诸指掌，亦以神明
降之，此画之情也。

绘画以灵魂的动态为中心，所给予人的认识，不仅仅
限于感觉的方面，还予以感觉以上的情绪的认识。当人的
感受呈现的是神飞扬，思浩荡的时候，心应与神明冥合，
与天地融合，这就是绘画所给予人精神和生命的感受。

王微一方面强调创作者以手中的笔墨来表现自然万
物，在纵横变化的山水中，运用灵动活泼的笔法，写出
"神明降之"的神山秀水；另一方面又要求观画者应有
审美的欣赏趣味，在"披图按牒"间怡情怡性，观照自

我，而通达于"道"。

王微的论述，从绘画"与易象同体"这一点出发，掺入了"易"的意义。他的思想要点主要体现在三点：

第一，形体与灵魂不同，而灵魂却存在于形体之中，绘画以灵魂为中心。

第二，灵魂从万物变化行动而发见，绘画的极致，在捕捉动的条理，即灵魂的动态。

第三，绘画所给予的快感，和人融入自然，冥合神明，同样伟大而深刻。

当人们展卷细阅山水画时，即使足不出户，也可以如置身于山水之间，与游历真实的自然山水一样"畅神"，"披图幽对，坐究四荒，不违天励之藂，独对无人之野"。宗炳浸淫于山水，不觉"老之将至"，而不可远游，他就将山水画挂在墙上，"卧而游之"，徜徉其间，游目骋怀，不亦乐乎。

宗炳、王微的"畅神"观，是对顾恺之"传神"论的补充和发展。宗炳和王微，把绘画的地位提高到崭新的高度，尤其是对于山水画的论述，对后世的影响无疑是重大的。他们所强调的创作活动，就是创作者要把愉快自由的精神，寄托于自然之山水景物，并写出心中

的理想意象。同时又要求鉴赏者，通过作品能理解到创作者所感受过的美丽山川景象。这就是说创作主体在进行审美性的艺术创作，或者说观赏者在对艺术作品进行艺术欣赏时，两者都把自己主观的情感"移情"到客观的艺术作品当中，在物我相感、物我相融的状态下，才能产生"目亦同应，心亦俱会"，物我完美交融，"畅神"的艺术感受。

4. "传神"要善于传达人物的神志、性格

"神"是借助"形"来表达的，而"形"则是要突出人物的个性和特征。如唐代的画家张萱创作的《虢国夫人游春图》，是根据杜甫的《丽人行》一诗进行创作的。杜甫的诗云：

三月三日天气新，长安水边多丽人。态浓意远淑且真，肌理细腻骨肉匀。绣罗衣裳照暮春，蹙金孔雀银麒麟。头上何所有？翠微盍叶垂鬓唇。背后何所见？珠压腰衱稳称身。……后来鞍马何逡巡，当轩下马入锦茵。杨花雪落覆白苹，青鸟飞去衔红巾。炙手可热势绝伦，慎莫近前丞相嗔。

赵孟頫是元代的书法家，也是一位杰出的画家，他以画马出名。他画马有独特的方法，相传他在画马时，

除了仔细观察以外，还经常蹲在地上效仿马的各种姿势，认真地琢磨，慢慢地体会马的性格，他画出来的马不但形似，而且神似，达到"形神兼备"的境界，得到世人的称赞。他自己对画马的成就也颇为得意，他说："我从小就喜欢马，自以为可以把马的性格表现出来，别人说我比曹、韩画得好，那是过分夸奖了。但如果李公麟不死，我的作品是可以和他比一比的。"

五代时著名的人物画家顾闳中，擅画人物，用笔圆劲，间以方笔转折，设色浓丽，善于描摹神情意态。其代表作《韩熙载夜宴图》，是一幅"畅神"之作。画卷为手卷形式，以韩熙载为中心，全图分"听乐""观

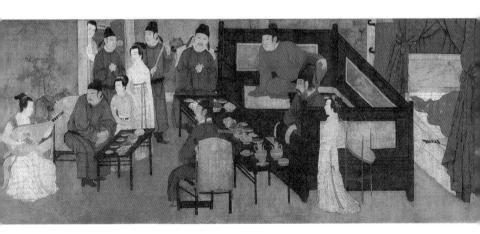

韩熙载夜宴图（局部）　〔五代〕顾闳中

舞""休息""清吹"及"宴散"五段，构图严谨精妙，人物造型秀逸生动，线条遒劲流畅，色彩明丽典雅，40多个人物的音容笑貌无一不活脱跃然于绢上，更把韩熙载矛盾复杂的内心世界刻画得入木三分，是一件具有深刻主题思想和较高艺术性的作品。

5. "传神"全靠画家的品格和修养

"气韵生动"对画家的素质和能力提出了很高的要求，要求画家在气质、素养和情思方面具有高尚、高雅、高远的品质。白居易在《记画》中评价张敦简时说："得天之和，心之术，积为行，发为艺。"艺术作品是艺术家性情、情意和品格的自然流露。人品是决定作品的艺术水平和品格最根本的东西。在画作中会留下画家自身的正气、骨气、文气和情操的轨迹，是画家人格力量的表现。谢赫在《古画品录》中是这样评价姚昙度的："画有逸方，巧变锋出。魑魅神鬼，皆能绝妙同流，真为雅郑兼善，莫不俊拔，出人意表。天挺生知，非学所及。"通过谢赫的评价可知，姚昙度之所以能够在绘画上取得较高的艺术成就，之所以能达到较高的艺术境界，其原因在于画家个人具有较高的艺术修养，包括独具个性的人格气质以及别具一格的才情，当然，也

离不开画家高超娴熟的绘画技巧。与此同时，"气韵生动"的艺术境界并非全然是后天学习和勤奋练习的结果，它还需要画家有一定的个人天赋，需要和画家与生俱来的才情禀性有机结合起来。总之，一位画家的个性、气质、才情方面的特征将影响到其艺术创作的高度，对其独特的艺术风格的形成能够发挥积极的作用。

正因为画作是画家的心灵映照，也是"心印"，画家要修养正气、雅气。邹一桂提出了要力戒"六气"，即"画忌六气：一曰俗气，如村女涂脂；二曰匠气，工而无韵；三曰火气，有笔仗而锋芒太露；四曰草气，粗率过甚，绝少文雅；五曰闺阁气，描条软弱，全无骨力；六曰黑气，无知妄作，恶不可耐"（《小山画谱》）。这一观点仍然是对现实的针砭，许多作品俗气、匠气、草气仍然存在，是画家必须努力戒除的。

四、"气韵生动"要用笔墨
表达灵动飘逸

气韵生动，在绘画中表现为画面的灵动、生机和活力，而这种"动"象是以线条、色彩、节奏、结构、形

态来显示的。笔墨是中国画最主要的表现语言，是画家用笔、墨去表现的，可以说是画家将生命的精气、心中的灵气，用之于笔气、墨气，而使绘画呈现出灵气。

气韵生动发之于笔墨，大致有三种说法：

一是"气韵生动出于笔说"。这种看法认为气韵关键在于运笔。"山水至子久而尽峦嶂波澜之变，亦尽笔内笔外起伏升降之变。盖其设境也，随笔而转，而构思随笔而曲，而气韵行于其间。或曰：'子久之画少气韵。'不知气韵在笔不在墨也。"（恽向《道生论画山水》）

二是"气韵生动出于墨说"。这种看法认为墨色对气韵产生关键的作用。"墨太枯则无气韵，然必求气韵而漫羡生矣。墨太润则无文理，然必求文理而刻画生矣。凡六法之妙，当于运墨先后求之。"（明代顾凝远《画引》）（论枯润）

三是"气韵生动出于笔墨说"。这种看法认为气韵是画家笔墨的协同运用。这一看法是正确的。唐志契的《绘事微言·论气韵生动》上说："气韵生动与烟润不同，世人妄指烟润为生动……殊为可笑。盖气者有笔气，有墨气，有色气，而又有气势……有气度，有气

机，此间即谓之韵。而生动处，而又非韵之可代矣。生者，生生不穷，深远难尽。动者，动而不板，活泼迎人。要皆可默会，而不可名言。"

明末清初著名画家恽格在《南田画跋》中说："气韵藏于笔墨，笔墨都成气韵。"

清代张庚在《浦山画论》中说："气韵有发于墨者，有发于笔者，有发于意者，有发于无意者。发于无意者为上，发于意者次之，发于笔者又次之，发于墨者下矣。何谓发于墨者？即就轮廓以墨点染渲晕而成者是也。何谓发于笔者？干笔皴擦力透而光自浮是也。何谓发于意者？走笔运墨我欲是而得如是，若疏密多寡浓淡干润各得其当是也。何谓发于无意者？当其凝神注想、流盼运腕，初不意如是而忽然如是是也。谓之为足则实未足，谓之未足则又无可增加，独得于笔情墨趣之外，盖天机之勃露也。然惟静者能先知之，稍迟未有不汩于意而不没于笔墨者。"

其实，气韵生动是画家心、手、笔、墨的综合运用，这四者缺一不可。笔墨只不过是画家心、手的创作工具，只不过是绘画的技巧，起决定作用的还是画家的人品、修养、精气、心境，然后才是笔墨的运用。因

此，张庚认为气韵发于笔墨在于无意、有意之后，这是有道理的。

但是，这并不是否定笔墨在气韵生动中的作用。历史上有不少画家论述了笔墨技法在气韵生动方面的创造作用。

清代唐岱在《绘画发微》中说："气韵由笔墨而生，或取圆浑而雄壮者，或取顺快而流畅者。用笔不痴不弱是得笔之气也。用墨要浓淡相宜，干湿得当，不滞不枯，使石上苍润之气欲吐，是得墨之气也。"唐岱在这里讲到用墨的要义在于"浓淡相宜，干湿得当，不滞不枯"，这三个方面可以说是"用笔法"，是画家要好好运用的。

布颜图在《画学心法回答》中说："……气韵出于墨，生动出于笔；墨要糙擦浑厚，笔要雄健活泼。画石须画石之骨，骨立而气自生。骨既生，复加以苔藓草毛，如襄阳大混点、仲圭之胡椒点等类，重重干淡，加于阴凹处，远视苍苍，近视茫茫，自然生动矣。既生动矣，非气韵而何？"

笔墨技巧是打开中国画的创作和鉴赏大门的一把钥匙，是气韵生动的表现技法，而真正抵达绘画的核心

则是对宇宙的元气、生命的精气、艺术的灵气的领悟、体味和创造。正因为如此，谢赫把"气韵生动"放在用笔、赋彩之上。

宋代韩拙说："笔以立其形质，墨以分其阴阳。"因而笔墨在中国画中总是二位一体、对立统一的。例如一幅画中用笔的中侧、粗细、长短、大小以及墨彩的浓淡、干湿等每一个艺术符号都是不同的、是对立的关系，只有不同，才能有丰富的画面。但是这些不同的艺术符号必须统一于完整的画面，传达统一的思想。

自然作为中国画的描绘对象，画家对自然的观察、体验及其通过笔墨形式进行表现则是中国画笔墨形成的源泉。如传统的山水画皴法，是画家在艺术实践中，根据各种山石的不同地质结构和树木的表皮状态，加以概括而创造出来的表现程式。主要有披麻皴、米点皴、乱麻皴、斧劈皴、卷云皴、雨点皴、荷叶皴、解索皴等皴法。其中五代董源根据江南山水创"披麻皴"，此皴法宜于表现江南土山平缓细密的纹理特征。唐代李思训依据北方山水特点所创的"斧劈皴"，笔法遒劲，运笔多顿挫曲折，有如刀砍斧劈，此皴法宜于表现质地坚硬、棱角分明的岩石。北宋书画家米芾、米友仁父子创"米

点皴"，以表现江南山水晨初雨后的云雾变幻、烟树迷茫之景象。可见董、李、米家山水皆来源于师化自然，各种皴法都是画家们对大自然长期观察体验的产物。

历史上的画家除了讲笔墨如何创造"气韵生动"以外，也有讲如何防止呆板、凝滞的，元代饶自然在《综宗十三忌》中讲到要力戒的"十二"个毛病："一、布置迫塞；二、远近不分；三、山无气脉；四、水无源流；五、境无夷险；六、路无出入；七、石止一面；八、树少四枝；九、人物伛偻；十、楼阁错杂；十一、渲淡失宜；十二、点染无法。"

清代方薰在《山静居画论》中对"气韵生动"的见解是很透彻的，可以作为这一讲的小结。

首先他强调"气韵"以"气"为重，"气"是活泼生命的体现，也是艺术家修养的外化。他说："然必以气为主，气盛则纵横挥洒，机无滞碍，其间韵自生动矣。"

其次是要展现生命的气息。如果离开了"生命之气"，必有"风韵"。画家所创作的作品，若能如生如动、如驰如行、如舞如歇，必然会有一股生命之流，川流不息，不停地运转并跳动着。

最后是气韵生动必须有笔力、笔势，必须与画家笔下精纯的功夫力度相结合，方能得以充分显示。他还提醒人们：追求"气韵生动"的艺术效果，不能沉迷于水晕墨染的表象，而应强化功力内涵的训练，落笔有运行成风、纵横挥洒之趣，才能达到气韵生动的神妙境界。

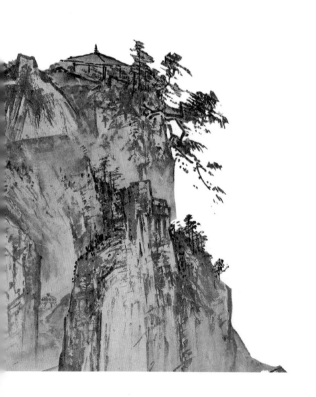

第三讲　骨法用笔

技法之美

　　笔墨是中国画的表达语言，是中国画的一个艺术特色。笔与墨不仅是中国画的"双翼"，是中国画独特的造型手段，更是中国画的"一体"之神韵和风范。

　　在历史上，中国画大致经历了先重用笔，后讲用墨的历史发展阶段。谢赫在《古画品录》讲的"骨法用笔"，把"骨法"与"用笔"有机结合，奠定了中国画创作和鉴赏的基础。唐代张彦远在《历代名画记》中说："骨气，形似，皆本于立意而归乎用笔。"从原始社会时期陶器上的彩绘，到南北朝的壁画，再到唐代二李的山水，以线造型是其基本手法，"骨法"经历了从骨体、骨质到骨气的艺术发展。

　　中唐以后，"骨法用笔"在文人画中得以不断强化，成为中国画最为独特的基因，成为区别于西方绘画最为重要的元素，被潘天寿先生喻为"东方绘画的精髓"。

　　中国古代的画家非常重视绘画中的"用笔"，主张以笔为主导，墨随笔出。东晋顾恺之说："若轻物宜利其笔，重宜陈其迹，各以全其想。"唐代张彦远说："骨气、形似本于立意，而归于用笔。"北宋郭若虚说："神采生于用笔。"韩拙说："笔以立其形质，墨

以分其阴阳,山水悉从笔墨而成。"清代沈宗骞说:"笔为墨帅,墨为笔充。"笪重光说"墨以笔为筋骨,笔以为精英。"谢赫同样非常注重用笔。"六法"的第二法叫"骨法用笔"。

中国传统文化历来主张要有傲骨,不要有傲气,李白、杜甫、颜真卿、黄道周、倪元璐、傅山、徐渭、吴昌硕等堪为楷模,以诗书画印,修养学识,养吾浩然正气,播扬传统文人的风骨气概,要求做人要有铮铮铁骨,堂堂正正,作画要有骨气、气势。

美学家李泽厚先生指出:骨法用笔"这可以说是自觉地总结了中国造型艺术的线的功能和传统,第一次把中国特有的线的艺术,在理论上明确建立起来:'骨法用笔'(线条表现)比'应物象形'(再现对象)、'随类赋彩'(赋予色彩)、'经营位置'(空间构图)'传移模写'(模拟仿制)居于远为重要的地位"。中国画的灵魂在于"气韵生动"。如何才能做到"气韵生动",最重要的莫过于"骨法用笔"。"骨法用笔"强调的是线条,即所谓"骨线",它"不单是纯粹的轮廓线,它既是骨架子,支撑画面的骨线,同时又是物色形体的结构线"。中国画是画家借助手中的笔,

用线条表现出画面的骨相、骨体、骨力和风骨。

在这一讲里，我将对"骨法用笔"的内涵和"骨法用笔"的审美价值以及"骨法用笔"在创作中的运用和审美鉴赏做一些介绍。

一、"骨法用笔"的内涵

要通晓"骨法用笔"的内涵，首先要了解"骨法"一词的起源和来历。

（一）"骨法"源于"骨相"

"骨法"，其实来源于"骨相"之法。"伯乐相马"是一个大家都知道的故事。汉代刘向的《战国策·楚策四》中有一个记载：

古时候，有一个名叫孙阳的人，他对马很有研究，好坏优劣，一眼就能看出来。由于他善于相马，人们都称他"伯乐"。

有一次，伯乐去虞坂，看见一匹拖着盐车的马，骨瘦如柴，但伯乐一眼看出是一匹难得的好马。于是，他花高价把它买下来，并精心加以喂养，果然，这是一匹驰骋千里的好马。

伯乐为何能发现"千里马"呢？这是因为他善于相马，"伯乐"相马，首先是看马的外形骨骼，然后是看马的"四蹄"。后来，坊间总结了"相马"与"相人"的诀窍："马看四蹄，人看四相。""四相"就是"骨相、肉相、五官、气色"。"骨相"成为相面术的一个重要方面。

东汉思想家王充，在他的代表作品《论衡·骨相》中就以人的形貌表征，与其人生命运所构成的密切关系做了详细的论述："论命者如此之于器，以察骨体之法，则命在于身形，定矣。"王充认为人的富贵贫贱就如同用器具来盛物一样，所盛之物的多少高低，不仅体现出人的差别，而且会直接影响其一生命运，如所盛之物过多，则会溢出器外；如器大物小，则会损害其体。即过与不及，都不是理想的效果，这与人的形相有着密切的联系，所谓"性命系于形体"。王充认为人的"命"（贵贱贫富）和"性"（操行清浊）都是由人的"骨法""骨体"所决定的。而同为两汉时期的思想家王符和史学家司马迁也持相同的观点。王符曰："人身体形貌有象类，骨法角肉各有分部，以着性命之期，显贵贱之表。"（《潜夫论相列》）司马迁在其《史

记·淮阴侯列传》中也以蒯通相韩信之"贵贱在于骨法，忧喜在于容色，成败在于决断"，以证明骨法与形貌之间的关系。

汉代相术重骨法，而此时的"骨法"主要指的是人的骨相特征，其相术也只是以对象的外表来断定其实质和预估其将来的贵贱吉凶，由此而引出的相术"骨相"说，也就成为两汉时期相术理论基础的重要组成部分。

至汉末魏初，人物品鉴已不再局限于骨格配置和形相俊美的讲求，而更趋向人物"骨质""气质""才性"以及人格魅力的鉴赏体认。刘劭的《人物志》就提出"人物之本，出乎情性"。他认为以才性论人是人物品鉴之根本，而人的才性是可以通过外表来识别的，即"性之所尽，九质之征也"。在这里，他以"神、精、筋、骨、气、色、仪、容、言"这"九征"来论人之气质；以筋、骨、血、气、肌与五行相对应，来论人的个性才智之品质。而"凡人之质量，中和最贵矣""禀阴阳以立性，体五行而着形""骨植而柔者，谓之弘毅""物生有形，形有神精；能知精神，则穷理尽性""诚仁，必有温柔之色；诚勇，必有矜奋之色；诚智，必有明达之色"等察人品性的原理、原则和方

法，在其书中都生动形象地表述出来。刘劭的《人物志》不仅摆脱了"骨相"说原初相术的束缚，而且将人物品鉴上升到骨气、骨格的高度，从秦汉以来以人的骨相特征为相人主要依据的相术"骨相"说上升为在保留了"骨"的特质基础上，更注重于人物个体风韵神采的精神体现。

从以上的论述可以看到"骨法"是指人的体格状貌，即人体的形体比例、结构、质量感、体积感等，即人体造型的各个要素。人有骨骼方有可坐可立之体，骨是血肉之所附，形象之所本，是体之"质"的内部存在，具备"体"之特征。骨又与气相关，骨壮气亦壮，气弱体亦弱；壮或弱，又表现于有力或无力，因此又有"骨气""骨力"之说。画无骨干，亦无画之体，无画之格局。

（二）"骨法用笔"的演变

"骨法"这一概念的使用是从人体中移植过来的。中国画最早的画种是人物画，人物画首先必须正确地描写人的体格状貌、性格特征和精神气质，这是古人称之为"骨法"的东西。第一个在绘画批评中使用"骨法"一语的是顾恺之。顾恺之不但提出绘画要"传神""写

神""通神"，也强调要重视"骨法"。他评论《周本纪》一画时说"重叠弥纶有骨法"；在评论《伏羲·神农》一画时说"有奇骨而兼美好"；在评论《汉本纪》一画时说"有天骨而少细美"；在评论《孙武》时说"骨趣甚奇"；在评论《三马》时说"隽骨天奇"。

顾恺之在这里讲的"骨法""奇骨""天骨""骨趣"都与"传神"联系在一起，认为传神不但眼睛传神，形体也要传神。

但是，顾恺之并没有一个明确的"骨法用笔"的概念，顾恺之提到"骨法"主要是指人物造型方面表现出来的形象的骨体相貌，与他的传神论有密切关系。而谢赫的"骨法用笔"明确地将"骨法"与"用笔"连在一起，"骨法"作为"用笔"的修饰语，其含义就被规范到了"用笔"的范畴之内。

谢赫在绘画批评中，从"骨法用笔"的标准出发，对一些画家的"用笔"进行了具体评议。如正面赞扬者：

"体韵遒举，风采飘然，一点一拂，动笔皆奇。"（评陆绥）

"用笔骨梗，甚有师法。"（评江僧宝）

"虽略于形色,颇得神气。笔迹超越亦有奇观。"（评晋明帝）

"蝉雀特尽微妙,笔迹超越,爽俊不凡。"（评刘胤祖）

反面批评者:

"但取精灵,遗其骨法。"（评张墨、荀勖）

"至于雀鼠,笔迹历落,往往出群。"（评刘绍祖）

"用意绵密,画体纤细,而笔迹困弱,形制单省。"（评刘顼）

"虽擅名蝉雀,而笔迹轻羸,非不精谨,乏于生气。"（评丁光）

谢赫"骨法用笔"的提出,既是对顾恺之的"骨法"之说的继承和发扬,又是受当时书论中推重"骨力"的说法影响。西晋的杨泉在《草书赋》中说:"其骨梗强壮,如柱础之不基。"传为王羲之的老师卫铄在《笔阵图》中说:"善笔力者多骨,不善笔力者多肉;多骨微肉者谓之筋书,多肉微骨者谓之墨猪。"南齐时书法家,略早于谢赫的王僧虔在《论书》中说:"都超书亚于二王,紧媚过其父,骨力不及也。"谢赫把绘画

中的线条造型的方法，与书法中对"骨力"的强调相结合，形成了绘画中"骨法用笔"的概念。"骨法用笔"明确地把用笔问题，即绘画线条是否具有骨力的问题，与绘画批评的标准联系起来，强调了线条质量与笔力的内在结合和运用。

唐代张彦远把"骨法"称为"骨气"，这是对"骨法"的表现形式的另一种描述。宋代的郭若虚也认为人物画必须具备四个要素："神气、骨法、衣纹、向背"。可见，他们都认同了"骨法用笔"的审美标准和创作要求。

（三）"骨法用笔"的含义

"骨"就是运笔有骨质气力、气势，从内部产生一种力量，力透纸背。"法"就是有章法。从谢赫对画家的品评看，"骨法用笔"有如下的意义：

第一，它是以线条作为造型的手法。著名美学家李泽厚在《美的历程》中说："谢赫总结的'六法'……'骨法用笔'，这个可说是自觉地总结了中国造型艺术的线的功能和传统，第一次把中国特有的线的艺术，在理论上明确建立起来。"真实的生活中不存在线的造型，"线"是艺术在绘画中的表现，"线"可以说在绘

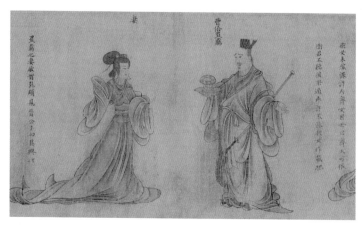

列女图（局部）　〔东晋〕顾恺之

画中是一种抽象的美感。因此，中国画家赋予它很美妙的名称：例如"春蚕吐丝""高古游丝""曲铁盘丝"等。同时，也指由线条的组合方式而构成的整体形态：例如疏密关系、虚实关系、主次关系以及线的组合形成的韵律感、节奏感等也能带给人强烈的美感。如顾恺之的《列女图》中的女性形象的造型是用线条略施淡彩加以塑造的。如夸张地画了女性长长的衣裙和高高的发髻；女性的身高也加高了；人物的身材也许不符合黄金比例，但加强了动势和美感。这是从技术的层面去看的。

第二，"骨法用笔"以"骨质"作为形象、以色彩

作为内在品质，表达出骨的质感。画一只老虎，要使人感到它有"骨"。"骨"，是生命和行动的支撑点，是表现一种坚定的力量，表现形象内部的坚固的组织。因此，"骨"也就反映了艺术家主观的感觉、感受，表现了艺术家主观的情感态度。艺术家创造一个艺术形象，就有褒贬，有爱憎，有评价，这些都借助"骨法"去表达。

第三，"骨法用笔"以骨气作为最高境界。宗白华在《论中西画法的渊源与基础》一文中指出："中国绘画六法中之'骨法用笔'，即系用笔法捕捉物的骨气以表现生命的动象。"宗白华认为，所谓"骨"就是指"笔墨落纸有力、突出，从内部发挥一种力量，虽不讲透视却可以有立体感，对我们产生一种感动力量"。所以"骨"不仅是形象内部支持生命或行动的组织把握，也是艺术家主观情感态度的表现；而且"骨"的表现有赖于笔墨。宗白华赞同张彦远"夫象物必在于形似，形似须全其骨气；骨气形似，皆本于立意而归乎用笔"（《历代名画记》）的说法，认为中国毛笔富有弹性，在其中锋行笔之下，点、面都不同于几何学上的点、面，而呈现出圆滚滚的立体之"骨"感。

"骨质"在用笔上要用中锋，讲究内质，正如绵里藏针一样，如折钗股，如锥画沙，如屋漏痕。中国画通常以中锋为主，辅之以利锋、逆锋、皴擦、烘染，这样的线条和画面也就有骨质，从而产生一种不浮、不滑、不飘、不薄、中正、厚实、柔中寓刚的特质。

第四，"骨法用笔"的表现有赖于"用笔"。张彦远在《历代名画记》中说："夫象物必在于形似，而形似须全其骨气"；"骨气形似，皆本于立意而归于用笔。"中国画用毛笔，毛笔有笔锋，有弹性。一笔下去，墨在纸上可以呈现出轻重浓淡的种种变化。无论是点、是面，都不是几何学上的点与面（那是图案画），不是平扁的点与面，而是圆的，有立体感。中国画家最反对平扁，认为平扁不是艺术。中国画家多半用中锋作画，也有用侧锋作画的。因为侧锋易造成平面的感觉，所以他们比较讲究构图的远近透视，光线的明暗，等等。

综上所述，文章尚风骨，相人重骨法，画人要讲骨法，"骨法用笔"这一系列论点贯穿着以本质为先、以内容为主的精神。就人物画说，画出人物的生命、气韵、神采，是创作的目的。气韵则由骨相、骨法体现出

来。而骨相的刻画有待于用笔。以气韵、骨法来考察用
笔造型，是国画理论关于内容与形式的基本法则，而用
笔则包含着对立统一规律，强与弱、迅与缓、重与轻、
放与敛、动与静、疏与密、奇与正等，相反相成，从而
产生节奏感、韵律感。这样，在艺术造型中，线条凭借
它的活力，赋予形象以生命。而画家认识对象的本质，
即气韵生动之后，通过以笔作线这一基本途径，取得了
形象的感染力，这就是"骨法用笔"。

二、"骨法用笔"的美学意蕴

对"骨法用笔"的理解，有的人认为是用线条造
型和笔力的轻重去表达的一种技法。这是从"技"与
"器"的层面去理解，伍蠡甫先生说："骨相的刻画有
待于用笔，则待于创作的艺术手法。"他把"骨法用
笔"的理解重点放在"用笔"上，这是没有上升到哲学
的层面、艺术的层面和审美的层面。"骨法用笔"其
核心的内容是"骨法"，没有"骨法"就谈不上"用
笔"，"骨法"是对"用笔"的要求，"骨法"与"用
笔"是一体化的，不能看成是两个孤立的部分。从审美

的角度看，"骨法用笔"有如下的意义：

第一，"骨法用笔"表现了一种阳刚之美。《说文解字》上说："骨，肉之核也。"骨，是人体的框架，是肉赖以依附的本体。在人的形体中，骨、筋、血、肉这几个要素是相互依存的，骨，起着关键的作用。而"骨"的质、体是刚强、挺拔的，肉是柔顺的，筋是坚韧和富有弹性的，血是畅通的。"骨"展示的是一种阳刚之美，这一阳刚之美与肉的阴柔之美构成了刚柔之美，从这个意义上看，"骨法用笔"是艺术家对自我之美的感悟和表达，是自然而然、无须修饰、心我一体、物我圆融的动态心理现象的表现，具有极强的心理情感性特征。人们在虚、淡、寂、清、净、玄远、素朴的自然中，获得了心灵的自由，体会到了一种"自然"之美。

如此看来，"骨法"与"用笔"的关系是："骨法"是对"用笔"向好的方向发展的限制，或"骨法"乃是"用笔"时所希望达到的最佳心灵状态或境界。

谢赫在品评画家时，也明确地赞赏"骨法用笔"的阳刚之美，在品评张墨、荀勖时说："风范气候，极妙参神，但取精灵，遗其骨法。"意思是说，两位画家的

作品风范气韵，非常神妙，但是只注意到神韵，而忘记了骨气、骨力、骨势。他们的作品之所以未见精粹，是因为偏于阴柔。他在品评江僧宝时说："用笔骨梗，甚有师法"。"骨梗"是指用笔有骨力，强健而不柔弱，这是具有师法传统的功夫。这是对"骨法用笔"的赞扬。

第二，"骨法用笔"表现了气韵之美。"骨法用笔"，从自然形态看，是一种自然生态之美，但它又融入了艺术家的"精气神"，是人心在感应万物的过程中情、性、意的外化，因此，它是"气韵生动"的外化，是实现绘画艺术中的"气韵生动"的最高目标和境界的手段。

艺术家在创作之时，有感而发，有感而"心血来潮"，兴致勃发，不存有任何机心、损益、褒贬，而是顺随来感者天生之"骨法"去应和之，即是要以与物宛转、身与物化、物我两忘、是非双遣的心态去体察和"用笔"，对其进行外化。这样，就能流畅无碍地外化心"生"之"动"。正如刘邵在《人物志》中所言："物有生形，形有精神，能知精神，则穷理尽性。"这里讲的"精神"，就是谢赫所说的"穷理尽性"、以性制情、以道制欲，以"骨法"写"气韵"。

第三，"骨法用笔"本身也是生命节奏所呈现的韵律之美。"骨法用笔"用线条表现出来的形象，不但是具有生命的，充满生机活力的，而且也是灵活的，富有韵律、节奏的。

美学家宗白华认为："中国画真像一种舞蹈，画家解衣盘礴，任意挥洒。他的精神与着重点在全幅的节奏生命而不沾滞于个体形相的刻画。画家用笔墨的浓淡，点线的交错，明暗虚实的互映，形体气势的开合，谱成一幅如音乐如舞蹈的图案。物体形象固宛然在目，然而飞动摇曳，似真似幻，完全溶解浑化在笔墨点线的互流交错之中。"

在这笔墨点线交错互流中，画家超越了对宇宙万象纯粹形相的刻画，以一颗自由玄远的心融入宇宙万象的生命内部，并凭借浓淡干湿笔墨的皴擦点染，粗细轻重纹线的勾勒回旋，不但写出了山水云烟、人物花鸟等宇宙万象的骨气形似，而且表现了画家神情潇洒、不滞于物的性格个性。所以，这看似抽象的笔墨纹线"不存于物，不存于心，却能以它的匀整、流动、回环、屈折，表达万物的体积、形态与生命；更能凭借它的节奏、速度、刚柔、明暗，有如弦上的音、舞中的态，写出心情

的灵境而探入物体的诗魂"。

宗白华"骨法用笔"表现了一种生命节奏，呈现了一种艺术意境；既流出了万象之美，也流出了人心之美。

吴昌硕的大写意花鸟画用笔触与节奏表现了韵律之美，他用笔快捷、疾速，圆笔圆意，浓墨重笔触纸，翻笔转锋，方向、力量、笔势感清晰，连及运笔顿挫、圆转、皴、擦、勾、勒，疾风暴雨，笔墨飞动，情感奔涌，一气呵成，金石笔意与狂草笔法相映生辉。其疾风暴雨的笔触与节奏，落笔如飞，神在其中，骨法刚强。

"骨法用笔"的韵律美，主要在于用笔上要协调运

神仙福寿图　〔清〕吴昌硕

用好轻、重、疾、徐、顿、挫、方、折，从而产生音乐般的韵律节奏。这种韵律节奏发自人心，与外物形成共情，呈现出一种情感交响：或如行云流水，或如疾风暴雨，或如万马奔腾，或如鸟语花香等，给人以视觉的冲击和放松。

第四，"骨法用笔"追求"秀骨清像"之美。"骨法用笔"最高的追求是"清""秀"的骨法。古代评价一个人的长相魁梧，常用"骨格清奇"去赞赏。"骨法用笔"作为一种画风表现出来的是骨体之"清"，画像之"秀"。谢赫在《古画品录》中把陆探微作为第一等第一人，是因为他"穷理尽性、事绝言象"。

唐代张怀瑾对陆探微的评价同样是"骨法清秀"：

张得其肉，陆得其骨，顾得其神。……陆公参灵酌妙，动与神会，笔迹劲利，如锥刀焉。秀骨清像，似觉生动，令人凛凛若对神明，虽妙极象中，而思不融乎墨外。夫像人风骨，张亚于顾、陆也……

张怀瑾此处对陆探微画风的品论，连用三个"骨"字，充分肯定了陆探微画风的典型特征，便是"得其骨"，即对物象"骨法""骨相"的恰当把握。

三、"骨法用笔"的主要特征是"骨力"

"骨法用笔"在画面中呈现出来的形态是"骨力"，即刚健、遒劲、隽爽等。所谓"笔力能折断，笔端如金刚杵"等语便是对骨力的要求。中国画姿势、执笔、起笔、行笔、收笔的过程，都有自身的规律，或起伏成实，或飞动流转，都有其技巧，并表现出美学价值。而所有这些都体现在是否有"骨力"上。

"骨力"就有如支撑人体重要骨骼的支点，承担着人生命的整体正常运行，如失去骨力的支撑，人就会五行不畅，阴阳失衡。一幅好画，无论是结构还是意境，没有骨力的承载，形象难免虚浮，景象难免不深，意境难显其内在精神。

骨力，指的是笔画雄强硬朗、刚劲有力。历代书画理论中多有论及骨力和笔力，如清代梁峰巘所说的"书法趋骨力刚健，最忌野"（《学书论》）、松年说的"作画固属藉笔力传出"（《颐园论画》）、邵梅臣说的"师法须高，骨力须重"（《画耕偶录论画》）和沈宗骞所说的"风趣有余，而骨力不足"（《芥舟学画编

论山水》）等。

谢赫在《古画品录》中虽未有直接谈到骨力，但有关"力"方面的论述有多处，如"气力""力遒"等，而他在品评时所提出的"纵横逸笔，力遒韵雅"的观点，也反映出他辩证的艺术思维以及独特的审美取向。总之，骨力，作为书画艺术中极为重要的美学范畴之一，一直是艺术家们所不断探讨、不断丰富发展的美学概念。

那么，"骨力"的审美形态呈现在哪里呢？主要有如下的几个方面：

（一）遒劲之美

宗白华在谈到"骨力、骨法、风骨"与"笔力"的关系时，引用了卫夫人所说的"点如坠石"："即一个点要凝聚了过去的运动的力量。这种力量是艺术家内心的表现，但并非剑拔弩张，而是既有力，又秀气。这就叫作'骨'。'骨'就是笔墨落纸有力、突出，从内部发挥一种力量，虽不讲透视却可以有立体感，对我们产生一种感动力量。骨力、骨气、骨法，就成了中国美学中极重要的范畴。"

唐太宗李世民说："吾临古人之书，殊不学其

形势，惟在求其骨力，而形势自生耳。"(《唐太宗论书》)

李世民在处理"骨力"与"形势"的辩证关系时，把"骨力"作为艺术作品结构的第一要素，认为以"骨力"求"形势"，才能获得艺术作品内容与形式的内在张力，从而达到"势在力中"的审美境界。这是李世民在艺术继承、临古人之书方面提出的"骨力"说的核心内容。

在中国文学艺术史上，梅花以其坚忍、高洁、唯美的傲骨之风，自古以来就是诗人画家争相咏颂的主题。近代著名画家陆俨少自幼深受传统文化的熏陶，对象征民族精神的梅花，自然会产生强烈的思想共鸣和创作激情，故创作了《墨梅图》。

从《墨梅图》所展现出的意象神韵可以看到，画家在构图取势、空间布局，尤其是笔墨运用上，都充分展现出墨梅独特的精神气质。陆俨少以笔力雄劲著称，他非常注重骨法用笔，强调用笔要重，要有内劲，下笔要如刀切，如金刚杵，如斩钉截铁。他更认为"一般说用笔用墨，好像两者是并行的，实则以用笔为主，用墨为辅，有主次轻重之别……用笔既好，用墨自来。所称

'墨分五彩',笔不好,绝无五彩之妙,关键还在用笔上。国画传统技法,用笔最重要,其次用墨"。陆俨少的这一观点很重要,这是他几十年来在实践探求中积累起来的心得体会,我们后学者要细细品味,在实践中慢慢体会,不断探求和总结自然有所收获。

纵观陆俨少的作品,其笔力功夫之深厚,在中国近现代画家中称得上是出类拔萃的人物之一。他的这幅《墨梅图》,用笔劲健而峻秀、厚重而灵动,"骨劲而气猛"(刘勰《文心雕龙》),每一笔轻重、疾涩皆出于自然,充满了节奏感。在用墨、用色上点染生动,均是由笔生发而出,从而使朵朵梅花在疏枝横斜中清气流溢,骨气充盈。五代荆浩在《笔法记》中说:"笔胜于象,骨气自高",在这里,画家是通过引用和喻物赋彩的方式,来表达他自己内心的思想情感。

在《墨梅图》的题跋上,画家又引用了宋朝诗人陈与义的《拒霜》诗:"拒霜花已吐,吾宇不凄凉。天地虽肃杀,草木有芬芳。道人宴坐处,侍女古时妆。浓露湿丹脸,西风吹绿裳。"不难看出,陆俨少对梅花高风亮节的赞叹,溢于言表。

"大凡人无才则心思不出,无胆则笔墨畏缩,无识

则不能取舍，无力则不能自成一家。"这是清代诗论家叶燮在《原诗·内篇》中很精辟的一段话，他认为，左丘明、司马迁、贾谊、李白、杜甫、韩愈、苏轼等人，才力过人，其作品方能不朽。"如是之才，必有其力以载之；惟力大而才能坚，故至坚而不可摧也。历千百代而不朽者以此。"艺术家的才气性情，需要与雄浑的力量相结合，才能迸发出不朽的艺术佳作。从郑板桥顶天立地的劲竹，到陆俨少于山崖边挺拔生出的梅花，它们所展现出的那一股刚健遒劲的气势，都能让人深深感受到那充满生命力的阳刚之美、力量之美和骨气之美。

清代王原祁在《雨窗漫笔》中说："设色即用笔，用墨意，所以补笔墨之不足，显笔墨之妙处。""淡妆浓抹，触处相宜，是在心得，非成法之可定矣。""随类赋彩"最终取决于画家的境界、素养、心守一体，笔、墨、色相融，这样就可以呈现色彩之美。

（二）逸草之美

谢赫在品评张则时说："意思横逸，动笔新奇；师心独见，鄙于综采。"意思是说，张则画意横逸，下笔新奇，有独特的创造，不屑于因袭别人老套，故变化无穷而又自然完美。

自宋人黄休复提出"神""妙""能""逸"四品以来，"逸品"之说就是书画美学界一直讨论的话题。根据徐复观的考证，"逸"源自《论语·微子》："子曰：'不降其志，不辱其身，伯夷、叔齐与！'"孔子说："志节不受委屈，人格不受侮辱的，是伯夷与叔齐吧！"俗话说"无欲则刚"，逸士都具有"骨气"，有"傲骨"。逸有三种含义：高逸；清逸；超逸。由于超脱世俗的精神，而过着超脱于世俗之上的生活，这即是逸民。超逸必以性格的清高、心境的清净为其内容，所以，"高""清""超"，都是逸的人生态度和心理状态。而绘画批评中的逸格、逸品，则正是这种由隐逸之士的隐逸情怀所创造出来的，是山水画自身所应有的性格得到完成的表现。我们可以通过倪瓒的作品，一究他对"逸"的理解及其精神意识的尽情体现。

《渔庄秋霁图》是倪瓒晚年的作品，描绘的是太湖清冷的秋晚景色。此画近景以数株高树为主体，与远景湖山遥相呼应，中间部分则为大面积的空白，是为三段式构图结构。画面虽景物稀少，笔墨不多，但所呈现出的是一派清雅、明洁、萧疏、冲和、淡泊的气象。而大片空白的空间处理，则仿佛传递出画家安于恬淡，乐于

渔庄秋霁图　〔元〕倪瓒

过着远离世俗的悠闲生活。

　　江城风雨歇，笔砚晚生凉。

　　囊楮未埋没，悲歌何慷慨。

　　秋山翠冉冉，湖水玉汪汪。

　　珍重张高士，闲披对石床。

　　倪瓒的这首题画诗，既生动地描绘了画中的山光水色，同时也抒发了他悲凉抑郁的心境。

　　倪瓒的《渔庄秋霁图》无论是笔墨用法，还是气格境界，都很好地表达了作者高逸的士大夫情怀以及对人生的感悟。这正如他在《金粟道人小像赞》（卷九）中所述："自逸于尘氛之外，驾扁舟于五湖，性印朗月，身同太虚。"

　　需要注意的是，不少学者热衷于对倪瓒所提出的"逸笔""逸气"的理论的探求，却忽视了"骨力"在笔墨技法上所产生的力量。

　　所谓"逸笔草草"，当是在清雅、闲静而又轻松、疏放自由的心境下的纵笔挥洒。"寓刚健于婀娜之中，行遒劲于婉媚之内。"（清沈宗骞《芥舟学画编·论山水》）倪瓒的"逸笔"之美跃然纸上。

四、"骨法用笔"的最高境界是"风骨"

从以上的分析中，我们可以看到，"骨法用笔"所追求的是骨质、骨气、骨力、骨势，即骨代表质、显示气、支撑肉、贯穿筋，最终的审美特征是"风骨"。其关系可以表示为：

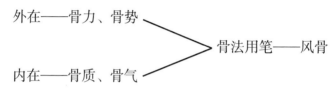

外在——骨力、骨势

骨法用笔——风骨

内在——骨质、骨气

下面，对"风骨"在"骨法用笔"的内涵和创造中的地位做一些论述。

（一）"风骨"论之缘起

"风骨"一词始于魏晋文献，指人的品格、性格特点的"器识高爽，风骨魁奇"（《晋书·赫连勃勃载记论》）。又指刚正气概的个体特征："文襄诸子，咸有风骨。"（《北齐书·武成十二王传论》）而在此之前"风"与"骨"作为中国古代相术和人物品鉴的重要依据而盛行一时，把"风骨"这一概念引入艺术美学范畴的是刘勰。刘勰在他的鸿篇巨制《文心雕龙》中专列

《风骨》一篇，他对"风骨"所喻指的内涵，有一个清晰的阐述：

> 怊怅述情，必始乎风；沉吟铺辞，莫先于骨。

> 故辞之待骨，如体之树骸；情之含风，犹形之包气。

> 结言端直，则文骨成焉；意气峻爽，则文风生焉。

刘勰认为要抒发心中的情感，必得之于风；运用文辞以达意，便取之于骨。文辞之所以动人，情思之所以感人，都是取决于语词的端直有力，情思的明快爽朗，是"骨"——"沉吟铺辞"精练文辞的表达；是"风"——"怊怅述情"意气文辞的显现。"情与气偕，辞共体并。文明以健，珪璋乃聘。"刚健明朗、意气风发的文章自然为人所重。

刘勰所建构的审美观念，不仅使"风骨论"成为当时以及其后评论诗文的重要标准之一，而且对于书法艺术，尤其是绘画艺术"风骨"美学范畴的深化发展，起到推动或先导引领的作用。刘勰"风骨论"的美学思想，既是文学本质美的反映，也是艺术本质美的升华。

艺术作品美的精神特质，体现在创作主体情感深处美的心灵感应，体现在形象创造美的精神活力。无论是

小说、诗歌、书法还是绘画艺术创作，艺术家只有具备独立、自由、宽宏、豪迈的精神气质，才能创造出特点鲜明、个性突出的优秀作品。而这一精神气质，必然是源自艺术家"本心"之思想自由、精神独立的风骨美的精神特质。在这方面，"风骨"之于绘画就更能体现出艺术家宽阔的胸怀和高峻磊落的精神境界。

（二）绘画美之"风骨"精神

谢赫在《古画品录》中以"风骨"标准去品评画家的品级——

评曹不兴："不兴之迹，迨莫复传，惟秘阁之内一龙而已。观其风骨，名岂虚成。"谢赫在这里赞扬曹不兴的作品体现了一种昂扬的艺术生命力。

评卫协："古画之略，至协始精，六法之中，迨为兼善；虽不说备形妙，颇得壮气；凌跨群雄，旷代绝笔。"谢赫在这里肯定卫协的作品不但形妙，而且"壮气"。他的水平超过了群雄，为自古以来最优秀之作。

赞陆探微"穷理尽性，事绝言象。包前孕后，古今独立，非复激扬所能称赞"。他能穷究描绘对象的特性与状态，创造了典型形象。既包含前人之所长，又对后人有启发作用，正是古今杰出，不是给予一般的赞扬就

够的。

对张墨与荀勖的品评："风范气候，极妙参神，但取精灵，遗其骨法"。既指出了他们的长处，风范气韵，非常神妙，又指出了不足：缺乏骨法。

谢赫认为绘画重在表现艺术家的主体性格和情感，体现一种"风骨"精神。

重视"骨法用笔"对当下的艺术创作仍然有现实意义。"骨法用笔"本来是一个基本的要求，但是，似乎被当下的许多画家忽略了，存在着三种明显的倾向：

一是"重墨轻笔"。许多水墨画，表面上看起来水墨氤氲，实际上苍白无力，以涂与染为主，见墨而不见笔，基本不理解"古人墨法，仍在笔力"的道理。墨法一旦脱离笔法成为孤立的存在，就会丧失其生命力，与书法中的"多肉微骨者谓之墨猪"相类。

二是"以描代笔"。以为学好素描就能画好国画，以素描画法取代国画用笔。素描是西方绘画的一种基础造型能力训练，重在空间与体积的营造。而中国画的用笔直接来源于书法，强调线条本身的质量，强调"中锋用笔"且笔笔分明。中国画讲究用笔规律，在时间上具有不可"逆"的属性，而西方绘画的用笔属于描、涂、

抹等堆砌手法的范畴，可涂可改。于是中国画的用笔的核心是"写"，而西画用笔的关键是"描"。

三是"以形盖笔"。在当代许多展览的画作中，重造型、重轮廓，粗粗一看非常漂亮，造型到位，而细细一品，看不到一根完整的线条，即使有也非常弱，用大面积涂染与色彩千方百计地加以掩盖。这种"以形盖笔"的画法，纯为油画与水彩画法。中国画造型的基本规律是勾勒结体，离开"用笔"，难言其为中国画！

中国画缺少"骨气""骨力""风骨"的现象，值得深思，这与一些画家试图走捷径，图轻松有关，与急于求成，不愿意在基本功上下功夫有关，也与盲目模仿西洋画的创作技法有关，照此下去，便不能成为一个优秀的画家。

郑燮的《竹石图》是绘画中具有"风骨"的作品。他所画的《竹石图》刚劲挺拔，清雅俊秀，笔法纵逸，挥洒自如，颇有豪迈、粗犷之神气。

他在画中所题的诗，率直、朴实、刚健：

有"两枝修竹出重霄，几叶新篁倒挂梢。本是同根复同气，有何卑下有何高"的自强精神；

有"七十老人画竹石，石更峻嶒竹更直。乃知此老

笔非凡，挺挺千寻之壁立"的直抒胸臆；

有"水流曲曲树重重，树里春山一两峰。茅屋深藏人不见，数声鸡犬夕阳中"的闲适真趣。

从郑燮的画作中，我们可以看出他桀骜不驯，追求个性和自由发挥的艺术个性。郑燮生活艰辛，官场失意。他两任知县，为官意在"得志则泽别心加于民"，却只因为民请赈，忤大吏而"乌纱掷去不为官，囊囊萧萧两袖寒。写取一枝清瘦竹，秋风江上作钓竿"。去官后的郑燮恣情山水，卖画扬州，生活虽清苦，却甘之如饴，一洗官场之烦恼，

竹石图　〔清〕郑燮

而潜心尽性进行艺术创作。正是这种豪放不羁、率真坦荡的襟怀，才锻造出他乐观自信、无所畏惧、高风亮节的精神气质。他曾画一幅竹石图，画面上一块丑石，数竿新竹，题一首小诗曰："画根竹枝插块石，石比竹枝高一尺。虽然一尺让他高，来年看我掀天力。"寄寓了一种天不怕、地不怕的反抗精神。

第四讲　应物象形

图像之美

　　"应物象形"是绘画的造型法，是对气韵生动的表达。气韵生动，一是基于应象，二是基于象形。为此，谢赫在"六法"中，把"应物象形"列为第三法。

　　"应物象形"，主要是讲绘画的形象塑造问题。所谓"应物"，这是画家在创作时不仅要对表达的对象达到形似，而且把握好对象的特质与精神。如果在描绘时，只是"象形"而不"应物"，那就是"四不像"，这样就违背了"真"的原则，是不妥当的，但"应物"并不是机械地、简单地复制，而应在忠于事物的基础上，加以艺术的再创造，做到"形神兼备"。张彦远说："骨气形似，皆本于立意。"这里的"立意"，便是"中得心源"，故"应物象形"不是简单地摹写，而是在把握对象的特质和精神的基础上，进行美的创造。

　　"应物象形"，通俗地说就是因应不同对象的特点，描绘出能体现其本质特征的艺术形象。谢赫在《古画品录》中未对此做进一步具体的诠释，之后有东晋僧肇的"法身无象，应物以形"的说法，有宋代黄休复的"大凡画艺，应物象形，其天机迥高，思与神合。创意立体，妙合化权"（《四格》）的观点，都不同程度地言及形象建构的内容。

长期以来，有一种观点把"应物象形"归于六法中关于写实的内容，认为"形"与"物"都是表出对象的真实性，我们认为这样的观点是不够全面的。首先，"六法"是一个整体，每一法都不是孤立的，它们之间的关系是既独立又相互联系，是你中有我，我中有你的紧密关系。换言之，以写实或写意来界定某一法，都是有失妥当的；其二，"应物象形"本身的内涵就很丰富，比如"象形"就包含了意与实、虚与实的关系。因此，我们以为，"应物象形"是贯穿于"六法"之中，是不可分割的一个整体；其三，"应物象形"不但是对事物的形貌色彩的客观描绘，而且也是画家的心灵的如实反映。

"应物象形"作为造型法是画家"应成而生"，吸收了客观对象的特征加以摹绘，然而又是"因象而立"，即对感应的对象进行加工再造，呈现为形象意境，迁想妙得，形成独特的艺术复合形象。"应物象形"是物、象、形共生的主体性心理体验，是从"形中之形"，到"象外之象"的演进，符合绘画艺术的创作规律和审美规律。在这一讲里，将介绍"应物象形"的心理形成机制和艺术表达的方法，对绘画中的形、神、

情、意做一些阐述。

一、自然应物，真美之形象

谢赫的"六法"，第三法为"应物象形"，第四法为"随类赋彩"。此二法为绘画中的形色问题。绘画是平面的视觉艺术，通过形与色来创造感性直观的形象。所以，谢赫在气韵生动、骨法用笔二法之后，自然就要谈形与色的问题了。宋代的宗炳，曾在《画山水序》中写道"以形写形，以色貌色"。前一个"形""色"是画家所绘的形与色，后一个"形""色"，则是自然中的形状与色彩，即以画中之形摹写自然之形，以画中之色状貌自然之色。

宗炳说的"以形写形"，是指绘画所反映的客观事物和生活离不开具体的形，它是靠形象说话的，没有形象也就称不上绘画。

从"画"的意义上看，"画"之图像、符号，是以"形"为基础的。《尔雅》上说："画，形也。"《历代名画记》引用颜之推的话说："图载之意有三：一曰图理，卦象是也；二曰图识，字学是也；三曰图形，绘

画是也。"象形，就是具有自然的形貌。

五代绘画理论家荆浩在《笔记法》中说："夫病有二；一曰无形，一曰有形。有形病者，花木不时，屋小人大，或树高于山，桥不登于岸，可度形之类也。"荆浩在这里讲的"有形之病"，是指违背了自然规律和绘画的技法不当，如比例结构不当，时空概念错乱，等等。可见，"应物象形"最基本的要求是"真"，合乎自然的法则。

唐代白居易在《画记》中说："画无常工，以似为工；学无常师，以真为师。""似"首先是形似，只有形似，进而才能达到神也似。

明代高濂在《燕闲清赏笺》中说："天趣者神是也，人趣者生是也，物趣者形似是也。"物趣是形，是人趣、天趣的基础。

清代原济在《大涤子题画诗跋》中说："以形作画，以画写形，理在画中。以形写画，情在形外。"形，也是画家对理、情的表现形式。故古人云：存形莫大于画。绘画最基本的是要"逼真"。

中国画以自然作为描绘的对象，"应物象形"首先要求模仿自然、师法自然，把自然万物的形状和颜色如

实地表现出来。这正如《易传》所指出的"仰观俯察，远取近观"那样，以自然作为笔墨形成的源泉。

如同自然是中国画笔墨的源泉一样，笔墨反过来也要表现自然，二者是辩证统一的关系。笔墨总是以绘画的方法、手段作为起点，因而必须以其表现的内容为依托，在此基础上，才能进一步探讨其所表现的物象之外的笔墨自身的价值。

如果片面地、孤立地强调笔墨，笔墨不是为了描绘自然、表现生活，就会陷入"为笔墨而笔墨"的藩篱之中，那么，笔墨就失去了其存在的意义。五代荆浩在《山水诀》中说："凡描枝柯、苇草、楼阁、舟车，运笔使巧；山石、坡崖、苍林、老树，运笔宜拙。"也就是说笔墨要根据自然物象的特点而施，笔墨的运用是为了更好地描绘客观物象的特征。这就是"应物象形"的起码要求。

那么，怎样才能自然应物，达到本真、逼真呢？王绎在《写像秘诀》中，对如何观察、开相、着色、比例、解剖以及纸绢工具等方面都做了具体的讨论和总结，形成了一套完整的技法体系，这里就不细说了。总的来说，要注意如下两个问题：

（一）观察

就是在大自然中深入细致地去观察，在生活现象中捕捉美的事物、美的形象，从而激发作画的兴趣和热情。

一幅好的山水画，必须充满作者的感情，充满作者对大自然讴歌的激情，并赋予大自然一种新的寓意。张璪的"外师造化、中得心源"和石涛的"山川与予神遇而迹化也""搜尽奇峰打草稿"都是主张描写出大自然山水的精神气质。古人提倡要"行万里路"就是强调到实际生活中去体察、实践，师法自然，师法造化。

从历代画家的画迹、题材来看，画家学习与实践主要是循着两条路径：一是"师古人"。就是崇尚古意，以古人画迹、笔意为蓝本，东搬西移地去构建自己心目中的画境。即以"作画贵有古意，若无古意，虽工无益"为论点，如元代赵孟頫、清代"四王"一类画家；二是"师造化"。即以大自然为师，走写生的道路，在真山真水中研究、体察大自然的变化，从而酝酿创作构思，吸取创作题材，创新画境意象。但这一类画家，在不同的历史时期中，不一定是主流，有时还是孤立的少数派，而正因为有他们的坚持，才保留和发展了中国绘

画师法自然的这一股清流。

有人说："师古人，不如师造化。"这一说法，看上去好像师古人和师造化是互相矛盾的，实质两者相辅相成，一点儿也不矛盾。因为古人的一切技法，不是关了门凭空想出，而是从造化中不断实践提炼而来。而我们从古人的实践中，提取出有益的养分和精粹，然后在实践中加以运用，其收效无疑是事半功倍的。

"师古人"目的是了解和学习前人的表现技法，无论是花鸟画、山水画还是人物画，历代画家都创造了极丰富的技法范例。我们在学习、临摹的过程中，可以了解历代绘画的发展过程，以便更好地掌握不同的表现技法。

如画一座山，首先要深入细致地去观察。从山上山下、山前山后、高处、低处不同的角度观察它的形象，分析它的特征，对它做全面的了解，做到真正心中有数，然后才落笔作画。

宋代郭熙在《林泉高致》中对观察山景的体会写得十分透彻："山近看如此，远数里看又如此，远十数里看又如此，每远每异，所谓山形步步移也。山正面如此，侧面又如此，背面又如此，每看每异，所谓山形面

面看也。如此，是一山而兼数十百山之形状，可得不悉乎！山春夏看如此，秋冬看又如此，所谓四时之景不同也。山，朝看如此，暮看又如此，阴晴看又如此，所谓朝暮之变态不同也。如此，是一山而兼数十百山之意态，可得不究乎？"

山景随着时间、季节、晴雨等各种变化而变化，有着不同的韵味。特别值得注意的是晴天和下雨的变化。晴天是山青、水明、树重、云轻，一览无余，层次清晰；而下雨则不同，所有景象朦朦胧胧，雨丝中山色树影时隐时现，在模糊中见到极微妙的变化，本身就是绝妙的水墨画。

宋代张孝祥《念奴娇·过洞庭》一词中写道：

尽把西江，细斟北斗，万象为宾客。

扣舷独啸，不知今夕何夕！

"万象为宾客"，自然界的各种物象，都是艺术家观察、思考的对象，它们能触发艺术家的灵感，可以说是艺术家须臾不可离开的朋友。

宋代李公麟善于画马，他"每欲画，必观群马，以尽其态"，著名的《五马图》就是李公麟根据写生创作的。画中五匹大马，由五个奚官牵引，神采骏发，神气

五马图 〔北宋〕李公麟

完足。他的好友黄庭坚赞美道："李侯画骨亦画肉，下笔生马如破竹。"（《次韵子瞻〈咏好头赤图〉》）

李公麟为何能达到"下笔生马"的艺术境界呢？这是他长期努力的结果。他的父亲曾任朝廷大理寺丞，收藏了丰富的古代艺术珍品，这不仅使他从小就能受到良好的艺术熏陶，而且也为他大量临摹传统绘画创造了很好的条件。但是李公麟不满足于只是继承前人的技巧，他十分重视以造化为师，走创新之路。他为了画马，经常到皇帝养马的"骐骥院"进行耐心仔细的观察。宋人罗大经在《鹤林玉露》一书中记载：

李伯时工画马。曹辅为太仆卿，太仆廨舍，御马皆在焉。伯时每过之，必终日纵观，至不暇与客语。

为了掌握各种马的习性，李公麟不仅观察金羁玉勒的厩马，而且着意去观察乡间湖畔的野马，以求其天真之趣。所以，他画的马能达到"分别状貌"及"动作态度、騫伸俯仰、大小美恶"的程度。在当代，以马为师的大画家，首先要数徐悲鸿了。他曾在给南昌一个热爱美术的小学生的信中，说过这样一段话：

学画最好以造化为师，故画马必以马为师，画鸡即以鸡为师……我附寄你几张照片聊备参考，不必学我，

真马较我所画之马，更可师法也。

徐悲鸿的一生，就是照这个思想实践的。他爱马，对马的习性做了长期观察，对马的骨骼、肌肉做了精细研究，并画了一千多幅速写。到这时，他已"胸有成马"，画起来挥洒自如了。但徐悲鸿自己认为，他画马真正有成就，还是在1940年访问印度以后。

这年，徐悲鸿应印度国际大学的邀请，前往讲学，其间，他看到了许多罕见的高头、长腿、宽胸、皮毛像缎子一样闪光的骏马，他着迷了。他对着骏马大量写生，进一步掌握了马的最美的神气和姿态。他还经常骑着这样的骏马远游，在和马的朝夕相处中逐渐熟悉了马的性情，以至成了马的"知己"。回国后，他画的许多奔马跃然纸上，千姿百态，栩栩如生，洋溢着活力，有着强烈的美感，看了令人神往。

从这些例子可以看到，李公麟和徐悲鸿两位古今艺术大家，他们对绘画对象的观察，可以说是"会心于造化之微"。"会心于造化之微"，是徐悲鸿曾经对一位民间艺术家的赞美之词。

（二）写生

就是把自己感受到的蕴藏在自然界中的优美情趣，

用笔墨反映出来，表现出来。

中国画写生不同于西洋画写生重写实、重透视、重形似。西洋画在对景写生时，必须是一边看，一边画，对于轮廓、明暗、色彩和光的处理等，都要求依据场景的情况，如实地描绘出来。而中国画写生与西洋画写生主要的分别在于三点：

一是中国画写生，不仅重视客观景物的描写，更重视主观思维对景物的认识和反映，强调作者的思想感情的作用；

二是注重对景物做深入观察，以速写的手法，运用简单的笔墨描绘对象，而着重在神似；

三是参照所描绘的速写画稿，加以提炼取舍，并把自己的感受融入画境，然后创作成写生作品。这种写生方法可以叫作间接的写生。而西洋画的写生方法则可以叫作直接的写生。

前人把这种写生方法叫作"师法造化"。而自古以来，凡是优秀的画家，都是主张要写生的。范宽就说过："前人之法，未尝不近取诸物，吾与其师于人者，示若师诸物也。"（《宣和画谱》）笪重光也曾这样说："从来笔墨之探奇，必系山川之写照，善师者师化

工，不善师者抚缣素。"（《画筌》）可见，古人很早就意识到对景写生的重要性。

郭熙在《林泉高致》一书中就谈到，山水画应当"身即山川而取之"。画史上有许多山水画家"身即山川""搜尽奇峰"的感人故事，有"每自担竹笥，中贮诗画笔墨"，所至即图之的自号"翰游担夫"的清代画家周铎；有"终日只在荒山乱石丛中深筱中坐，意态忽忽，人不测其为何"的元代画家黄公望；有"夜闻人道华山之胜，明即幞被往游"的《华山图记》作者戴本孝。自号为"鹰阿山樵"的清代画家戴本孝生性放达，一生遍游名山大川，强调要"以天地为真本"，重视"师法自然"。相传戴本孝在画史上还留有"半枝梅"的趣事：

戴本孝每年都会定时去和县丰山，欣赏宋时诗人杜默手植的蝴蝶梅和画梅。这一年他又去写生，刚画了几笔，就感觉不满意。直到入夜时分，月亮从云层中钻出，露出了笑脸，这时皓月当空，梅树疏影横斜，暗香浮动，婆娑起舞。戴本孝见此情景就很兴奋，灵感大发，急忙展纸泼墨，运笔有如神助，出神入化，尽兴挥毫。谁知刚画了半树梅花，云遮月隐，月亮又悄然躲进

云层。他只得手执半树梅稿，怏怏作罢而归。然而这幅已画好了的半枝梅花别具风姿，深得众人称赞，更有朋友说："此画别出心裁，画出梅的风骨，正因半枝梅而别开生面。"戴本孝听后便非常高兴，于是就在画面上题款"半枝梅"。从此，半枝梅的传说也就不胫而走了。

"真山原是古人师，古人尝对真山面……本来爻象写心境，六法各显河山影。"（戴本孝《赠龚半田》）从生活中观察和感悟自然，从艺术中师造化，自然应物，取象自然。这既是画家必须练就的真功夫，同时也符合中国画写生的基本规律。

在现代，许多有成就的山水画家仍然重视"师法自然"，走"身即山川而取之"的道路，黄宾虹、贺天健、傅抱石就是其中卓有成就的中国绘画艺术大家。我们可以通过他们刻苦研学，对景写生的心路历程，从中体味画学带给我们的神奇、启示和趣味。

"仰俯天地大，局促南北宗"是贺天健自作的一副联书。从字里行间，我们就可以看出画家气魄之豪迈和眼光之远大。

贺天健是中国绘画海派代表人物之一，与同时期享

誉盛名的画家吴湖帆，并称为海上山水画坛的"一文一武"。他的艺术创作践行"效法自然"，毕生强调写生与创作相辅相成、有机融合，极为注重生活的体验，力求在自然造化的大自然真景中获得启示。他深得吴道子"臣无粉本，并记于心"和顾恺之"迁想妙得"之义，在写生动笔之先，必做一番全面的观察，将眼前丘壑并记于心。在他的晚年回忆中，他曾谈到一次写生活动中的"趣事"。那是新中国成立后组织的一次集体写生创作活动，他们坐船行经桐庐、富春一带体验生活，沿途一行人中也只有贺天健一人只看不画。负责人是搞评画出身的，几天下来，他见贺的画本上仅草草"涂鸦"数笔，就不满意地说："我们来不是游玩而是体验写生，要有东西交出来的。"又过几天，这位负责人见贺天健依然故我，就实在忍不住了，他为贺天健重新递上笔纸，启发他要对景写生，并好意告诫："刻画对象要忠实。"不承想，虽然贺天健在船上一路贪看不厌，偶尔画上几笔，也是画得又快又草，所有人见了都发笑，但最后的写生创作却恰恰是他最为生动地表现了实境，得到了大家的赞赏。

胸中有丘壑，下笔如有神。在贺天健看来，写生的

目的不是简单地对景实录式的"写生国画",而是重在培养胸襟,启发心机,书写自己从真山水的实景中,所感受得来的真情实感,以创造高尚的美学画境。的确,我们从他坐对青山,凝神迁想,与大自然神交契合的作品中,可以强烈地感受到他那种摄取天地万象的精神气韵。

《五洩胜景》是贺天健写于1958年时的作品,这一时期是他创作进入高峰的阶段。此画境因情而造,因意而生,虽取之实景,然而布局取势,因心而合,故而尽显画家豪迈爽达之性格特点。而生辣的用笔、苍劲的墨色以及沉雄浑厚的意象创造,无不体现出其深厚的艺术功力。

不难看出,贺天健的写生作品,始终是围绕着客观景物与主观情思的水乳交融,是"意与境合""思与境偕"的意境创造。在他的作品中,画家喜欢有人物点缀其中,而所画人物虽小,却顾盼有情,格外醒目,这是画家与大自然沟通对话的媒介,是画家"身即山川而取之"的情感写照。因为他深知,中国山水画创作,只有从真山真水中师法并获得创造,笔法之奇、墨法之美才能得以充分自由的施展。

清代画家戴本孝在他的《象外意中图》自跋中写道："六法师古人，古人师造化。造化在乎手，笔墨无不有。""师造化"即以大自然为师，这是历代有成就的画家所倡导和遵循的画学理念。从画史来看，凡是师法自然的艺术家，在艺术上就有创造性，有成就，造诣深。艺术家是在与大自然沟通、对话、契合中感受自然之美，在观察、感悟、写境中自然应物，从而创造出传于千古的美丽图画。

二、立象尽意，完美之画境

《易传·系辞下传》上说："《易》者，象也，象也者，像也。""象"是对生命及宇宙的模仿和反映，艺术也需要用形象来表达内涵。《易传》还提出了"观物取象"的概念，意谓在对自然界和社会生活中具体事物感性形象的观照中，模仿、提炼并确立具有象征意义的卦象。《易传·系辞下传》上说："古者包牺氏之王天下也，仰则观象于天，俯则观法于地，观鸟兽之文与地之宜，近取诸身，远取诸物，于是始作八卦。"这是说，"八卦"等《易》象由"观物取象"中得到，"观

物取象"与"应物象形"的艺术形象创造过程,有相通之处。

应,是人对客观事物的感知、感应;物,是客观事物;应物取象,是艺术和美的再现。正如诗以赋、比、兴来应物,歌曲以咏唱来应物,舞蹈以形体动作来应物那样,绘画则以"象形"来应物。形,是人们为表现象而采取的形式,在绘画上表现为形态样式。"应物象形",建立在对客观事物的认知、感知的基础上,但是,作为艺术创作不能停留在此,应从"物象"、抽象,上升到意境、境象,这就是"物我"的同频共振,由象入了形。

中国的画家主张观万物达于心而后立象,在"写形"的基础上追求"传神",使绘画具有传神性、写意性、抒情性。顾恺之最早提出了"传神写照"的论点。"形"与"神"两者既是对立的,又是统一的。形揭示了事物的外延,是表象、可视的,神揭示了事物的内涵,是内在的、隐含的。形是神赖以存在的躯壳,但形无神不活;神是赋予作品生命的灵魂,神无形不存。顾恺之在绘画的构型审美上强调"形神兼备","以形写神",这是要具有现实主义的美学意义。

北宋苏轼在《书鄢陵王主簿所画折技》的诗中云：
"论画以形似，见与儿童邻。赋诗必此诗，定非知诗
人。诗画本一律，天工与清新。边鸾雀写生，赵昌花传
神。何如此两幅，疏淡含精匀。谁言一点红，解寄无边
春。"苏轼认为品评画作假如只看"形似"，这是儿童
的眼光和水平。好诗好画不在于形似，而在于表现了事
物的精神。结句"谁言一点红，解寄无边春"说的是折
枝头上的一点红，即是枝上花之液、之精，寄托着无边
的春意。"一点红"是有限的形，但因其与神相融，就
由有限通向无限，借物抒情，借物达意。

"应物象形"作为一种艺术的创造，是画家对物的
主动创造过程。这个过程首先在于"应"，即对客观事
物的感知、体悟、寄托，因此，"象形"不能停留在对
物的复写，摄影式的再现，而是包含着人的主观意识的
强大的能动性，移形传情，写神达意，一方面表现了对
存在物的认可，一方面则是对客观事物进行舍表求里、
舍貌求神、舍末逐本的取舍、组合、再造，从而构成中
国画的全部内在本质和能量的发扬。

"应物象形"是创作主体在完全摒弃利害得失，超
越功利性而达到虚静的创作状态下，根据自己的直接感

受，发现、提炼、概括，而创造出的象征物象本质特征的艺术形象。

宋代程大昌在《易原》中说："有天地阴阳而后有四时，有春夏秋冬而后有万物，易之所写者造化也，造化之所托者万物也，人而欲抚造化，则必从其所出者而求之、而写之，则无一或遗矣！"他是就天地阴阳之运化来理解和看待万物而把握"造化"。

"外师造化，中得心源"是唐代画家张璪所提出的艺术理论，是中国美学史上"师造化"理论的代表性言论。"造化"，即大自然，"心源"即作者内心的感悟。

"外师造化"就是明确现实是艺术的根源，强调艺术家应当师法自然，这从本质上讲不是再现模仿，而是更重视主体的抒情与表现，是主体与客体再现与表现的高度统一。

"应物象形"的主要途径是画家的体悟，也就是画家深入生活，概括提炼，用心感悟，使客观景物酝酿成意境，完成由感性认识到理性认识的转化和飞跃。

"体悟"是客观景物反映到主观意念上，重新组织成艺术形象的重要过程。经过艺术加工的景物，应该

比原来的景物更集中、更美。早在南北朝，南朝宋人宗炳就提出"身所盘桓，目所绸缪""应目会心""万趣融其神思"的主张。山水画主要是抒写山水之神情，这"神情"出之于作者主观的思想感情，是作者受到大自然风景的启发，用笔墨抒发出自己内心的感受。山水写生中的"悟"是走向"中得心源"的必要过程。

但是在山水画写生过程中，"悟"往往被人忽略，我们往往把看到的客观景物如实地搬上画面，或仅仅做简单的构图上的剪裁和章法上的安排，这对艺术创作者来说是很不够的，缺乏隽永的意境，缺乏感人的魅力，这样的写生作品只能算是风景说明图。

画的意境是画家精神领域的开拓，是从最深的"心源"与"造化"接触时，逐渐产生的一种领悟，而这种领悟，是艺术家从现实生活出发，在万物中"观物取象"，再以笔墨形式表现出来，并微妙地把他内心的感受传达给观者。这种意境上的开拓，出自画家的思想感情，而由内而外地反映出来。这与画家的艺术修养、思想境界密切相关，单纯靠笔墨技法是不够的。

宗白华先生说，艺术意境主于美。美的意境是从生活中酝酿而成的，它是客观景物与主观情思的相交相

融，是情与景的结合。大自然的山川草木，云烟明晦，可以表现画家心中的情思起伏，可以书写蓬勃无尽的创作灵感。董其昌说："诗以山川为境，山川亦以诗为境。"中国画笔墨下的山川云烟，如诗，如境。

元代有个叫鲜于枢（字伯机）的书法家，性情"委顺"，主张顺适自然，不事造作，他的行、楷之中，无不洋溢着闲适自怡之气。他把住处亦命名为"委顺庵"。

有一次，他请著名书法家也是画家的赵孟頫为他的"委顺庵"作画。赵孟頫答应了，但是并没有依样画葫芦，而是根据自己对主人性情的洞察，改变外景，虚拟位置，从而画出一种气氛来烘托鲜于枢的襟怀抱负。这和西方一般风景写生是很不同的，他不是着眼于实物的光、色、明、暗，而是着意于一种意境的创造。赵孟頫作完画以后，写了一段题识，叙述了自己的创作意图：

鲜于伯机自号委顺庵，求仆作图，仆遂为图之。或者乃谓本无此境，图安从生？仆意不然，是直欲写伯机胸中丘壑耳，尚安事境哉？

赵孟頫的这幅委顺庵图，可算是景物画了。景物画不追求惟妙惟肖地去描实"境"，而要画出主人的"胸

中丘壑"，这不能不算是赵孟頫的创造。

齐白石最脍炙人口的是画虾。这是由于他少年时代就对虾产生了浓厚的兴趣，他经常到溪流里观察这种逗人喜爱的小生物，用棉花为诱饵钓虾。他晚年曾画《儿时钓虾图》，并在画幅上题诗道：

五十年前作小娃，棉花为饵钓芦虾。

今朝画此头全白，记得菖蒲是此花。

少年时代的这种兴趣，使齐白石早就萌发了画虾的艺术种子。但他60岁以前画虾主要是摹古，学习八大山人、李复堂、郑板桥等画虾的技法。

62岁时，齐白石自认为对虾的体会还不够深刻，需要长期细心观察和进行写生，就在画案的水碗里，长期养着数只活虾。齐白石每天都要细心观察它们很多次，看它们的形状，看它们在水中游动的姿态，还常常用笔杆触动它们，看虾跳跃时的各种姿势。

这个时期的功夫，依然还是侧重在追求外形。因此，他笔下的虾虽已越过了古人，但和他80岁以后画的虾还差一段距离。总的看来，虾的外形很像，但精神不足，还不能表现虾的透明的质感。

66岁时，齐白石画虾产生一个飞跃。他画的虾的

身躯已有质感，并且他在虾的结构上做了适当的调整处理，使虾看起来整体上更显简练，形象更生动。

68岁时，齐白石画虾又进了一步。以前画虾眼是两个浓墨点，后来在写生中观察到虾在水中游动时两眼外横，于是虾由两个浓墨点改画成两横笔。而最关键的突破是在虾的头胸部分的淡墨上加了一笔浓墨。齐白石认为对虾写生了七八年，这一笔是创造最成功的，他说："这一笔不但加重了虾的重量，并且也表现了白虾的躯干透明。"这时他画虾已达到神形兼备，可以说算成功了。

但齐白石仍不满足，继续追求笔墨的简练。直到80岁以后画的虾，才真正达到炉火纯青的地步：那精确的体态，富有弹力的透明体，在水中浮游的动势……可以说，艺术造型的"形""质""动"三个要素都臻于完美的境界。

纵观齐白石画虾的艺术经验，有三点很突出：

一是功夫深。齐白石说过："余画虾数十年始得其神！"他曾在一张画鱼虾的作品上题有一首绝句：

苦把流光换画禅，功夫深处渐天然。等闲我被鱼虾误，负却龙泉五百年。

群虾图 〔近现代〕齐白石

二是不为世俗所累，始终如一地坚持自己的艺术情趣。齐白石的作品，一方面获得世人的交口称道，一方面也遭到许多自命不凡者的谤贬。齐白石曾给胡佩衡先生题诗说：

塘里无鱼虾自奇，也从叶底戏东西。写生我懒求形似，不厌名声到老低。

三是敢于否定自己，不断追求艺术妙境。齐白石曾在一幅画虾的作品上题道："余之画虾已经数变，初只略似，一变毕真，再变色分深淡，此三变也。"（见《齐白石研究》）

三、乘物游心，大美之心画

绘画在创作和审美意识上是二重结构：一是"应物"，这是对客观事物的艺术再现，称之为"外师造化"；二是"象形"，这是创作主体的精神、意识的表现，称之为"中得心源"。谢赫在《古画品录》中，品评陆探微时说"穷理尽性，事绝言象"，品评张则时说"师心独见，鄙于综采"，讲的意思均为"画为心印"。在对客观事物的描绘中，以写形、写神，进而

"写心"。陈郁在《藏一话腴·论写心》中提出了"写心"的主张，所谓"墨写形不难，写心惟难，写之人尤难也"。中国肖像画不叫写形、写貌，而称之为传神、写真、写心，就是这个道理。

（一）"从于心"

古人认为"心之官则思"，"心"除了指人体管血液循环的生理意义的心以外，凡绘画中牵涉到人的意志、思想、感情的精神活动，都称之为"心"。"心"在创作中起着关键作用，画论中的心可以分两大类：一是表现对象的心，一是画家的心。

画中要表现对象的心，不但要画出人物的形体状貌，更重要的是在传神写心，充分表现所写人物的内心世界、思想感情、道德品质。

画家的心，第一，心指审美主体的心灵境界，首先表现在心物关系中，在物我交融中进入审美境界。第二，审美之心必先要"涤除玄鉴"，在审美时达到心地的本然状态，然后才能进行审美观照。第三，审美之心可以直接交流，"以心传心""心心相印"。第四，审美之心充分地体现在艺术创作和欣赏的整个过程中，"外师造化，中得心源"，即以心为创作之源。先了然

于心，再"用心"去构思取舍。

"应物象形"是创作者的心与物的交融、互感，形是心的物质基础，心是形的思想统领，象是沟通心与物的桥梁。画家在创作的过程中，要由用心、精心、苦心，逐渐达到不用心的境界。

谢赫的《古画品录》在品评张则时云："意思横逸，动笔新奇。师心独见，鄙于综采。变巧不竭，若环之无端。景多触目。"意思是说：张则的作品立意构思充满着超迈高逸之气，落笔新奇。自出机杼不拘泥成法，不屑于因袭别人成规。巧妙地变化以至无穷无尽，一如无缝圆环，自然完美。所画的景致让人过目不忘。绘画的练习，一般来说，经历三个阶段：师古人，师造化，师心。

师古人是临摹，师造化是写生，师心是创作。师心是最高的境界，是成熟的阶段。一个画师要具备创作的能力，必须经历"拓""临""传""写"的过程，"写"就会进入师心的阶段。

"心师造化"指画家用心灵去师法和感悟客观景物的内在精神风采，汲取创作原料。南北朝姚最在《续画品录》中，将绘画反映生活概括为"立万象于胸怀"，

提出了"心师造化"的理论，明确指出了生活是绘画创作的源泉。这不仅表明艺术与生活的关系，也表明绘画创作中的主体与客体的关系。画家除了从客观事物中获得艺术素材，还必须依自己的审美判断，进行分析研究，在自己的思想情感的熔炉中加工改造，这就是"中得心源"。

北宋韩拙在《山水纯全集》中说："夫画者笔也，斯乃心运也。"画，是画家心运于笔的产物。

清代布颜图的《画学心法问答》中说："盖山川之存于外者，形也；熟于心者，神也。神熟于心，此心练之也。心者手之率，手者心之用。心之所熟，使之为手，敢不应手？"他在这里讲的心手相应，心是起着主导作用的。

著名画家石涛说："夫画者，从于心者也。"石涛以为，"从于心"是绘画表现最本质的内容，"画受墨，墨受笔，笔受腕，腕受心"。绘画由理论到实践，归根到底还是要落实到"操于人"上来，人是绘画思想传达的主体。《华严经》说"心即性，心性是一"，人的心性之道主导着绘画的艺术思维和艺术创作。

石涛这一观点的提出，主要是针对清初那种泥古不

化的风气，即只重笔墨技法的模仿和构图上程式化的表现，而忽视了自己个性精神的传达，因此，强调"从于心"在绘画表达中的重要性，强调的是画家必须有自己的个性和独特的风格。

石涛一生，极力倡导创新，提出既不墨守成规，更不迷信于何宗何法："今人古人，谁师谁体？但出但入，凭翻笔底。"（《石涛论画》）他力主学古当化，化于自然，化为己法，方能不泥于古而法为我用，所谓"我自用我法"。

"画法开通书法律，苍苍茫茫率天真。"游心本性，天然率真，是石涛创新立法的理论核心。他的画"处处通情，处处醒透，处处脱尘而生活，自脱天地牢笼之手，归于自然矣"。（《石涛论画》）

石涛的《风雨山楼图》不仅为我们展示了一派神领意造、痛快淋漓的情景意象，同时更是把画家潜藏内心的情感，以纵笔恣肆、不拘成法、直抒胸臆的艺术手法，在"情"与"意"、"心"与"境"的相互映照下，交融契合。

（二）"成于心"

明代思想家王阳明说："人必有痴，而后有成，痴

于物，而成于心！"他认为人必有痴，而后有成。只是人痴各有不同：或痴于财，或痴于禄，或痴于情，或痴于名。各行其是，皆无不可。人得有点儿痴性，痴不是沉迷于灯红酒绿，而是对某一事物的真诚投入。痴于物而成于心，痴像是一注灵气，它能时刻提醒你对事物的专注和执着。也正因为有这点儿"痴"，所以人内心只要认准的事就一定要做，认准的路就一定要走到底。

王阳明认为"痴"是一种对自我的成全。带点儿"痴"性的人，大都对生活怀揣着一份热忱和追求，而所追求的不一定是要做出多大的成就，但有"痴"性的人，必定有坚韧不拔的意志和毅力，有"不到长城非好汉"的志气。

有痴性的人必定是个有趣的人。有趣是一种从内向外散发出的气质。带点儿痴性、有点儿爱好的人，能将原本单调的日子过得多姿多彩。大千世界，芸芸众人多是庸碌一生。人有一痴，对某件事情有着发自内心的执着，对生活全凭本心投入，正是这份痴让灵魂变得有趣，让你成为你。

自古以来，画学界有痴性和有趣的艺术家不乏其人。

担当，明末清初画家，出身于浙江淳安的官宦世家，明朝初年，他的祖辈被派到云南为官，因此他也长期生活在云南。担当自幼才华横溢，可惜他生不逢时，眼看明朝灭亡，他感到报国无门，只得弃家出走，遁入空门，过着青灯黄卷、晨钟暮鼓的生活。

担当原名唐泰，字大来。后改名担当，把"担当天下大任"的一腔爱国豪情，寄寓在诗画之中。在他出家之前，曾取法于董其昌，因此早期作品受董其昌影响较大。他自己也颇为自负，认为他是承接董其昌衣钵之人。他在临写《董玄宰先生帖》时就有诗这样说："太史堂高不可升，哪知万里有传灯。后来多少江南秀，指点滇南说老僧。"后期他的山水师法倪瓒，风格荒率纵放，一山一水、一草一木，皆表达了对祖国的深厚感情。

担当多才多艺，他的书法师董其昌而变之，后多写草书，其势瘦劲清奇，豪放练达，有一泻千里之势；他的绘画笔简墨淡，求其神似，用笔生辣，俊逸不凡；他的诗词内容广泛，生动有趣，多是反映他的爱国情怀和对艺术的感悟。石涛曾称赞他："担当老人大有解脱之相。"

他在一首题为《寄达朱谢娱》的诗里写道："一弹夸我诗，诗非大雅皆芜词；再弹夸我书，书无古趣皆墨猪；三弹夸我画，画为壁芥不可挂。既误茫无考，何以三绝诬我好。一绝可为稀世宝，谬云有三岂草草。"虽然只是作者自谦，但确乎反映出担当诗书画皆精的事实。而难能可贵的是，担当对艺术真诚、痴迷、执着的追求，并没有因为生活的坎坷而有所动摇，这从他的诗歌中便可见一斑。

不看花开只看云，小闲多在水边分。如今此意无人识，纸上拈来赠与君。

小庄虽小喜隔城，梅花一树犹关情。等闲春色饶各据，独有冰霜人不争。

笑我生平劳此肘，身枯此肘我何有。徒留榜样在人间，若个焉能传不朽。

有人说他是中国画史上逸品画格的代表人物，也有人说他是禅画艺术之高峰。近代书画家、鉴赏家宣哲在题《释普荷诗画合册》时也说："担当上人画传世极稀，生平亦未见真迹。此册画及自书诗虽仅六叶，然三绝备矣。展玩再四，爱而不厌。姜尧章论诗所谓自然高妙，上人殆足当之。"（《明遗民书画录》）

（三）"游于心"

孔子在《论语》中讲到"游于艺"，这个"游"是涵泳于艺术，是"游刃有余"的自如，是思想的放飞，也是精神的自在。

庄子在《人间世》中说："乘物以游心，托不得已以养中，至矣。"所谓乘物游心，就是顺应自然，遵循自然的规律和法则，以实现精神的自由和解放，从而达至心中理想的精神境界。

从最高境界来看，徐复观先生认为，庄子的艺术精神可以用一个"游"字加以象征，他说"游者，象征无所拘泥之自得自由的状态。总而言之，即形容精神由解放而得到自由活动的情形"。（徐复观《中国人性论史·先秦篇》）在有些学者看来，"游"甚至可以看作是整部《庄子》的核心。

张岱年先生说："庄子思想中最脍炙人口的就是他的'逍遥游'……庄子的'逍遥游'其实是驰骋在自由想象的天地之中。能够在想象的天地里自由驰骋的不是人的躯体，而只能是人自己的心，所以庄子的'逍遥游'也叫作'游心'。所谓'逍遥游'是心灵在想象中自由翱翔……显然，庄子追求的不是现实生活中行动的

自由，而是超脱现实的玄想的自由，内心的自由。"（张岱年《中华的智慧：中国古代哲学思想精粹》）

庄子是以自由的精神把逍遥游作为精神上自由自在的高妙境界，是他不受外物约束，"独与天地精神往来"的"游心"境界。

古代中国画学理论家中，也多有言及天性自由的心境对于绘画艺术所起到的重要作用。

清代沈宗骞说："笔墨虽出于手，实根于心。鄙吝满怀，安得超逸之致？矜情未释，何来冲穆之神？"

宋代郭若虚说："凡画，气韵本乎游心。"

清代布颜图在《画学心法问答》中说："夫境界曲折，匠心可能，笔墨可取，然情景入妙，必俟天机所到，方能取之。但天机由中而出，非外来者，须待心怀怡悦，神气冲融，入室盘礴，方能取之。"

清初四高僧之一的八大山人，是中国画坛卓越的画家，他独特的创作思维和超凡的艺术造诣，对中国画学的发展产生了深刻的影响，被誉为划时代的伟大艺术家。

八大山人有着非比寻常的人生经历，从前朝皇室后裔，到遁入空门避难于寺庙；从癫狂于闹市之中，到弃

僧还俗而娶妻卖画，那种与众不同、特立独行的个性和
复杂矛盾的心境，在他的作品里，仿佛都能找到它们的
足迹。我们看到，他的作品既有取材怪异的鼓腹飞鸟和
瞠眼鱼群，又有拟人化"白眼向天"的鱼鸟神态表现。
而夸张的倒立巨石，诡奇的残山枯树，以及"笔情纵
恣，不泥成法"的笔墨意韵，无不体现出作者不受外物
束缚，追求内心自由的创造精神。

"鼓腹高歌舞长袖，漫将心印补西天。"画家把
他哭笑不得的人生际遇，通过笔墨巧妙地融合在他的作
品中，从而形成笔简意赅、神完气足，独一无二的艺术
风格。

八大山人的艺术成就，不仅影响着以往的几个世
纪，也仍影响着21世纪的中国画坛。

清初名画家石涛，是崇尚精神自由解放的倡导者
和实践者。他倡导"受事则无形，治形则无迹。运墨如
以成至，操笔如无为。尺幅管天地山川万物而心淡若无
者，愚去智生，俗除清至也"。这个创作理念要求摆脱
对事物外在表面现象的认识，而透过笔墨生动的挥毫，
来传达出山水自然的内在特质。他以为只有如此，画家
才能以淡泊的心境和超然脱俗的情怀，在方寸尺幅间，

描绘出清新自然、品格高雅的美丽画境。

我们从石涛生机勃勃、笔情纵恣的画作中可以感受到他那种"墨海中立定精神，笔锋中决出生活，尺幅上换去毛骨，混沌里放出光明"的豪迈气概和博大精深的思想内涵。

如"云开峰坠地，岛阔树相连。坐久忘归去，萝衣上紫烟"之苍莽刚健的《黄山莲花峰图》；

如"兴来写菊似涂鸦，误作枯藤缠数花。笔落一时收不住，石棱留得一拳斜"之秀逸隽永的《竹石菊兰图》；

如"拈秃笔，向君笑，忽起舞，发大叫。大叫一声天宇宽，团团明月空中小"之沉雄奔放的《与友人夜饮》。

当然，也绝对少不了他为后世留下的《题春江图》这样的神来之笔：

书画非小道，世人形似耳。出笔混沌开，入拙聪明死。理尽法无尽，法尽理生矣。理法本无传，古人不得已。吾写此纸时，心入春江水。江花随我开，江水随我起。把卷望江楼，高呼日子美。一啸水云低，图开幻神髓。

对菊图 〔清〕石涛

所谓"境者，心造也。一切物境皆虚幻。唯心所造之境为真实"。（梁启超《饮冰室专集》）石涛以他的绝世才华，为我们展现了一幅闪耀着灵光的大美心画！

"世间妙景纯任自然，人欲肖形全凭心运。"（清松年《颐园论画》）艺术家与大自然禅机妙合，应物成象，凝聚着的是艺术家对精神生命的感悟和追求。而通过笔墨意象的描绘，则可以将画家的意念和思想，在物与象的浑然融合中，得以更充分的表达和传扬。

"应物象形"是建立在唯物主义认识论的基础上，同时，又不是机械地反映、描写客观事物，是物与我的互相感应，是画家的主体意识的充分发挥，是谓"精骛八极，心游万仞"。

"应物象形"的最大特征，在于不停留于事物的表面现象，而深入其内在本质，不拘泥于事实的形貌理数，而是独取法象，在象中寄托着作者赋予的情感、精神、品格，在形真、神似的基础上，达到尽善尽美。

第五讲

随类赋彩

色彩之美

人对客观世界美的感受，往往是通过视觉感知的。大千世界色彩纷呈、五光十色、绚丽斑斓，给人以美的享受。天地山川草木花卉皆因光而呈形，因形而见美。马克思说："色彩的感觉是一般美感中最大众化的形式。"

用笔、用墨是中国绘画的主要工具和表现手法，"随类赋彩"是绘画的方法论。

在古代，中国画又叫丹青，可见，中国画本来是重色彩的。远在新石器时代的彩陶上就已有很丰富的色彩；辽阳棒台子汉魏墓壁画《车骑图》设有朱、赤、黄、绿、白、赭、黑等颜色，可以说是五彩缤纷；盛唐的敦煌壁画更是色彩灿烂，大小李将军的山水金碧辉煌，黄筌父子的花鸟画鲜艳夺目，更是无以复加。

随着颜料的丰富，绘画就与"丹青"结下了不解之缘。汉末的《释名·释书契》中说："画，挂也，以五色挂物象也。"（据《广韵》改引）这便赋予"画"以五色的含义。

在汉代的诗赋以及今天的考古发现中，我们都能看到，汉人用丹青妙笔，去描绘宇宙的图景。《鲁灵光殿赋》中载："图画天地，品类群生，杂物奇怪，山神

海灵，写载其状，托之丹青，事各缪形，随色象类，曲得其情。"在这段文字里，"丹青"本是彩色绘画的原料，后来也就成了传统绘画的代称。

《古画品录》对绘画的设色很重视，把"随类赋彩"列为绘画中的其中一法。如果说，"应物象形"反映了中国艺术对宇宙事物的认识，"随类赋彩"则反映了中国艺术对宇宙事物的处理。谢赫在《古画品录》中有两处对"随类赋彩"做了论述。

第一处是点评顾骏之的："始变古则今，赋彩制形，皆创新意。如包牺始更卦体，史籀初改画法。"意思是说：他开始变更古法，创立新规，在赋彩、形制方面皆创新意，就像伏羲氏开始变更卦体、史籀最初改革书法一样，很有价值。

第二处是点评晋明帝的："虽略于形色，颇得神气。笔迹超越，亦有奇观。"意为晋明帝画作虽在形色技巧方面很简略，但将对象的风神气质表现得不错。笔迹超凡脱俗，也有奇异可观的地方。

从这两处点评中，可见谢赫对色彩在绘画中运用的重视。"随类赋彩"虽然只有简单的四个字，但内容却很丰富，主要有两个方面的内容，一方面，"随类"是

求真，即对色彩的真实性的描绘，忠于描绘的对象，做到"以色貌色"；另一方面，"赋彩"是升华，是一种艺术再创作，是艺术家心中幻化出来的五颜六色。中国画有"五墨六彩"之说，每一墨或一彩，都代表着不同的个性特点，既是自然之色，更是画家心中之色。自然界中千姿百态、色彩斑斓的美景，在画家的笔下，能幻化出崭新的美丽色彩。

如红黄相间，呈现的是秋叶静美之色；粉黄相间，能增光添彩；红绿相间，则映照出花团锦簇。

有春光、夏苍、秋净、冬黯之四时天色；

有春绿、夏碧、秋青、冬黑之漫波水色。

更有春山淡冶而如笑，夏山苍翠而如滴，秋山明净而如妆，冬山惨淡而如睡，清明幽雅，浓淡相宜的色彩之美。

《芥子园画谱·山水集·设色》对设色有一个系统的论述：

鹿柴氏曰：天有云霞，烂然成锦，此天之设色也；地生草树，斐然有章，此地之设色也；人有眉目唇齿，明皓红黑，错陈于面，此人之设色也。凤擅苞，鸡吐绶，虎豹炳蔚其文，山雉离明其象，此物之设色也；司

马子长，援据《尚书》《左传》《国策》诸书，古色灿然而成《史记》，此文章家之设色也。犀首张仪，变乱黑白，支辞博辩，口横海市，舌卷蜃楼，务为铺张，此言语家之设色也。夫设色而至于文章，至于言语，不惟有形，抑且有声矣！嗟乎！大而天地，广而人物，丽而文章，赡而言语……

王概在这里论述了，随时空类象、随人类象、随物类象等的色彩变幻，"天地间自然之色，为画家用色之师也。然自然之色，非心源之色也。故配红媲绿，是出于群众之心手，亦出于画家之心手也。"（潘天寿《听天阁画谈随笔》）"出于画家之心手"，就是石涛所说的"操于人"。人是绘画思想传达的主体，艺术创造是艺术家品格修养的体现，是审美和美的创作过程。艺术家的审美情趣、生活经验、文化教养、艺术修养、才能和个性，对作品品质形成起着决定性的作用。为此，设色既来自自然，又超越自然。绘画的设色应当从自然主义上升为意象主义。在这一讲里，我将论述"随类赋彩"中色与墨之间的关系，"随类赋彩"如何表现以及"随类赋彩"中的艺术再现和创造。

一、随造物变化之机，彰显五彩之美

大千世界，万千气象，画家用笔墨去表现形态、神采、风姿，这就是"赋"。这种"赋"是按照不同的具体抽象，而给以具体的表现的，这就是宗炳在《画山水序》中提出的"以色貌色"，是表现自然的本色，这是客观的、真实的手法，是中国画在色彩运用方面应当遵循的基本原则。

唐张彦远在《历代名画记·卷二》中说："夫阴阳陶蒸，万象错布，玄化亡言，神工独运。草木敷荣，不待丹碌之采；云雪飘扬，不待铅粉而白，山不待空青而翠，凤不待五色而綷，是故运墨而五色具，谓之得意。意在五色，则物象乖矣。"

清沈宗骞在《芥舟学画编·卷四》中说："五色源于五行，谓之正色，而五行相错杂以成者谓之间色，皆天地自然之文章。"自然之术，土、火、金、水，对应的是青、黄、赤、白、黑，这五色是正色，其他的颜色都是由此派生出来的。这种自然之色，当然也是自然之美。

"天地有大美而不言"，画家必须有一个基本功就是"写生"，这就是到大自然去临摹、描绘其自然的本色。

谢赫说的"随类赋彩"，首先强调的是"随类"，即随类而赋，因赋成象，便是类相。

类相，作为用色的基本方法，大约有如下的相法：

其一，随时类相。《易传·随卦·象》上说："天下随时，随之时义大矣哉。"四季、四时的自然景色是不同的，景色反映了时序的流转和人的心境，"随类赋彩"首先是随时赋彩。郭熙在《林泉高致》中强调："真山水之烟岚四时不同""真山水之云气四时不同""真山水之风雨四时不同"，画家要穷究山水之春、夏、秋、冬、朝、暮之变，寻求因时而类之象。

清唐岱在《绘事发微》中详细地论述了因时设色的方法。他说："山有四时之色，风雨晦明，变更不一，非着色无以像其貌。所谓春山淡冶而如笑，夏山苍翠而如滴，秋山明净而如洗，冬山惨淡而如睡，此四时之象也。"中国画常有《夏山图》《秋山图》《寒林图》等，不但是山水花卉实景之再现，也是意在创造四时物态的气氛。画中夏景，可能是无数夏景的复合形象、印

象、意象；画中朝霞，也可能是无数早晨的景观类相。

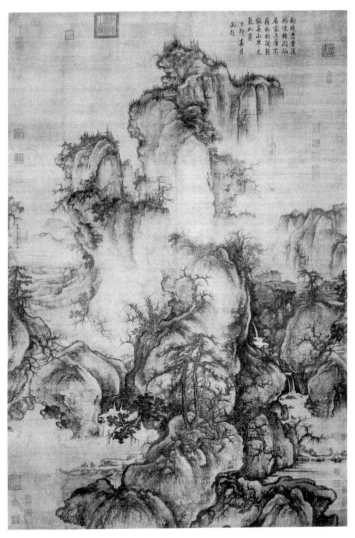

早春图　〔北宋〕郭熙

北宋郭熙是一位杰出的山水画家，画山耸拔盘回，水源多作高远，远山多正面，折落有势，树枝像鹰爪、松叶如钻针。长松巨木，善得云烟出没、峰峦隐现之态。无论是构图、笔法，都被时人称赞。他游名山大川，反对"因袭守旧"，提倡在"兼收众览"的同时师法自然。他在《林泉高致》中说："水色：春绿、夏碧、秋清、冬黑"，指水色在不同季节里所呈现出来的固有色调。其作品《早春图》，绢本，纵158.3厘米、横宽108.1厘米。此画描绘的是早春清晨之山景：薄雾轻轻笼罩在山腰，树枝尚未放青，水浅石出，山岚清润，"淡冶如笑"，极富有生机。

其二，随地类相。《易经》云："方以类聚。"郭熙云："东南之山多奇秀""西北之山多浑厚"，这是对山之类相的描绘。依此类相，中国画强调对象的地域特色，如西北山野的辽阔、苍凉，中原山野的雄浑，南方山野的秀美。董源、巨然、米芾、倪云林等善画江南山水，平沙浅渚，草木葱茏；荆浩、关仝、范宽等善写北方山水，高山大河，长松巨木。黄公望所创作的《富春山居图》就是一幅展现富春山一带景的画作。

黄公望，字子久，号大痴道人，元代书画家。他

50岁后才开始画山水。其画注重师法造化，常携带纸笔描绘自然胜景。笔墨简远逸迈，风格苍劲高旷，气势雄秀。中国画史上，将他与王蒙、倪瓒、吴镇合称"元四家"。

《富春山居图》，纸本，设色，纵33厘米，横636.9厘米，前一段（《剩山图》）现藏浙江省博物馆，后一段（《无用师卷》）现藏台北故宫博物院。此画描绘的是富春江一带的秋初景色。画面上峰峦坡石、变化多端，树木疏密有致地生于山间江畔，有村舍、亭台、渔舟、小桥、丛林、飞泉，景随人迁，呈现出一片平和、宁静的气氛。

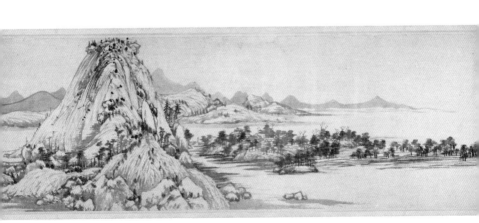

富春山居图（局部） 〔元〕黄公望

其三，随物类相。《易传》云："物以群分。"《大学》也讲"格物致知"。物既有不同种，又有不同质。物有动物、植物、器物等，在这些大类中又可细分为若干小类。所谓因物类相，要不拘泥于某一物的个别形态，力求找到物的本质特征和风格。如画松之刚劲、画柳之飘逸、画竹之清峻、画梅之坚韧……这些都是要体现物的精神风貌、风度、风骨。

其四，随人类相。在人物画中随人类相更为突出。人有性别、年龄、体格、相貌、风度等的差别，其类相也是多样的。清沈宗骞在《芥舟学画编·卷三》中对此的论述较为详细，他说："人之颜色，自婴孩以至垂老，其随时而变者，固不可以悉数。即人各自具者，亦不可以数计。"他把苍、黄、红、白色用于不同的人。

二、浓妆淡抹总相宜，色墨调和之美

在中国画色与墨的运用上，有纯用水墨者，有纯用色彩者，有墨主色辅者，有色主墨辅者，有色墨并重者。总之，不论谁主谁辅，都必须根据所表现的对象，考虑到画面本身的艺术效果，以烘托意境，增强表现

力，做到"色不碍墨，墨不碍色""色墨交融""以色助墨光，以墨显色彩"。对此，许多画家都有过论述——

清代王原祁《麓台题画稿》："画中设色之法与用墨无异，全论火候，不在取色而在取气。故墨中有色，色中有墨。"

清代方薰《山静居画论》："设色不以深浅为难，难于彩色相和，和则神气生动，否则形迹宛然，画无生气。"

清代盛大士《溪山卧游录》："画以墨为主，以色为辅。色之不可夺墨，犹宾之不可溷主也。故善画者青绿斑斓，而愈见墨采之腾发。"

从这些论述看，"随类赋彩"主要是要处理好墨与色、浓与淡、雅与俗、清与浊之间的关系。下面，做一些分析。

（一）色与墨

中国画在古代也叫作"丹青"，这是因为丹是丹砂，青是青腴，两者都是中国古代绘画所用的颜料，从这名称上，就可以想象到色彩在中国古代绘画技法上曾经占有怎样的地位了。传统中国画设色分青绿、金碧、

水墨、浅绛、没骨、淡彩等形式，因此中国画的色彩体系中分为三大系统，即青绿、浅绛和水墨。

青绿山水成熟较早，以表现自然地貌的宽广、生机为特色，反映了中华民族辽阔无垠、雍容繁茂的心理，至今仍然为艺术家所追求。"青绿山水"始于隋代展子虔，成于唐中期李思训和李昭道父子。"青绿山水"指的是以中国画颜料中的石青和石绿作为主色的山水画，而在此基础上，多了泥金一色，便称之为"金碧山水"。泥金一般用于勾染山廓、石纹、坡脚、沙嘴、彩霞，以及宫室、楼阁等建筑物。

"青绿为质，金碧为纹"，李思训的青绿山水笔格遒劲而细密，色彩华丽，生动逼真，卓然自成一家法。

《江帆楼阁图》是他的代表作品之一，描绘的是春天美丽景色下的游春意境。作者以浓重的色彩、宽阔的构图，把他悠然安乐的心中感受，通过画笔托物移情于《江帆楼阁图》，为我们展现了一幅江天辽阔、烟水浩瀚、色彩绚丽的青绿山水图。

讲到青绿山水，就不得不提一位颇有传奇色彩的人物——王希孟。王希孟为北宋政和年间（1111—1118）画院学生，而宋徽宗赵佶当时是国画院的老师。传说他

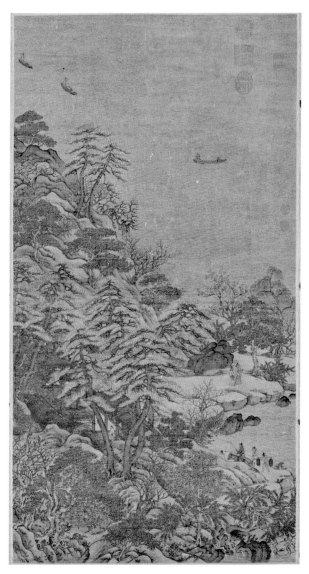

江帆楼阁图　〔唐〕李思训

慧眼独具，认为王希孟是"孺子可教"，并亲自教授而使王希孟画艺精进。徽宗政和三年（1113），王希孟时年18岁，他用了半年时间，绘成《千里江山图》，但绘制后不久他就英年早逝。

作品以长卷形式，纵51.5厘米，横1191.5厘米，以整绢画成。画卷峰峦起伏，群山绵延，湖水烟波浩渺，山河壮丽多姿，构成了一幅美妙的江南青绿山水长卷。画面中既有渔村野市、水榭亭台、桥梁水车、茅庵楼阁等人文景观，也有捕鱼、弄舟、游乐、赶集、呼渡等充满生活气息的人物活动，这是作者对大自然美景的真实而理想化的描绘。

王希孟在继承前法的基础上，大胆地将石青、石绿与墨色浑然一体，鲜艳而不媚俗，富丽而不张扬，光彩夺目，雄奇壮丽。元代著名书法家溥光对此卷推崇备至，在卷后题跋中赞道："在古今丹青小景中，自可独步千载，殆众星之孤月耳。"

《千里江山图》凝聚了王希孟的艺术情思以及对美好生活的向往，同时也促成了墨色与青绿的浑然融合，从而成就了《千里江山图》这一传诵千古的壮美长卷。

水墨山水晚于青绿山水而创立。从画史看，最早始

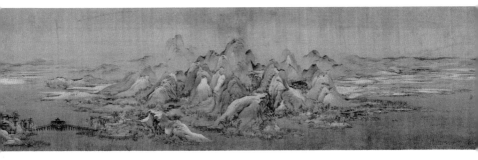

千里江山图（局部） 〔北宋〕王希孟

于唐代的王维，经五代北宋李成、荆浩、关仝、范宽、董源、米芾而成熟，至元代黄公望、王蒙、倪瓒、吴镇而达到高峰。绚丽至极，归于平淡。水墨山水以素雅、平淡为特征，表达了艺术家与自然为伍，超然物外、潇洒旷达的审美心理。

墨在中国画里的地位，虽然次于用笔，但也非常重要。宋代李成有"惜墨如金"的讲法，就是要如金一样地重视墨，爱惜墨，用好墨，这是因为墨在体现主题、内容方面起到很重要的作用。宋代韩拙说："笔以立其形质，墨以分其阴阳，山水悉由笔墨而成。"（《山水纯全集》）清代恽南田说得更好："有笔有墨谓之画。"（《瓯香馆集》）这都充分体现了墨的重要性。

中国画里所用的墨，并非只是当作一种黑色来运

用，而是具有特殊的作用，即所谓"墨有五色"。五色又叫五墨，指的是干、黑、浓、淡、湿。五色的产生是在墨与水浑然交融下，所呈现出的浓淡变化，而这一变化能够带给人以色的多层次的变化感受。

所谓墨即是色，并不是以墨代色的意思，墨的运用，不但跟颜色有同样的功用，还具有颜色所不能及的功能作用，并且有时候比颜色更能深刻地体现物象的精神实质。

中国画家重视用墨并习惯于用墨来作画，水墨山水，就是中国画独特的一种表现形式。所谓"水墨山水"，简而言之就是指用水和墨所作的画。它是通过水与墨的相互作用，而产生焦、浓、重、淡、清等丰富的变化，以表现物象特有的艺术效果。"着色之法贵乎淡，非为敷彩暄目，亦取气也。……以色助墨光，以墨显色彩。要之墨中有色，色中有墨。能参墨、色之微，则山水之装饰无不备矣。"（清唐岱《绘事发微》）一张画的设色如何，对于整幅画的成功与否，起着重要的作用。因而，中国画对于色与墨的融合变化，尤其是浓与淡的处理上，都会因应不同物象的特点，依照主题内容的需要而设定相应的墨色。总之，色的幻彩之美和墨

的变化之美，构成了中国水墨画丰富多彩而又耐人寻味的独特意蕴。

历代画家在实践中，总结出山水的"三墨法"：

一是破墨法。黄宾虹先生有言："石涛精于破墨，以浓墨破淡墨，淡墨破浓墨，甚为精彩。""破墨"二字最早的提出是南朝梁萧绎的《山水松石格》："或难合于破墨，体向异于丹青。"张彦远在《历代名画记》中记载"余曾见破墨山水，运笔劲爽"。自古以来破墨法作为一种基本的技巧在不断被画家运用。而善用破墨者不胜枚举，米芾就是善用墨法的大家，其中浓淡兼施、泼破混用等方法均熟练运用。

近代绘画大师黄宾虹先生亦是墨法能手，他在1934年发表的《画法要旨》中对破墨的运用有详细的阐述："或言破墨，破其界限轮廓，作蔬苔细草于界处，南宋人多用之，至元其法大备。董元坡脚下多碎石，乃画康建山势，先向笔画边皴起，然后用淡墨破其凹处。着色不离乎此，石之着色重，山石矶头中有云气，皴法渗软，下有沙地，用淡扫屈曲为之，再用淡墨破，是重渲染，亦即破墨法之一要，以能融合，能分明，能为得之。"

二是泼墨法。黄宾虹先生对泼墨法的阐述："唐王洽性疏野，好酒醺酣后，以墨泼纸素，或吟或啸，脚蹴手抹，随其形状，为石为云为水，应手随意，倏若造化，图出云霞，染成风雨，宛若神巧，俯观不见其墨污之迹，时人称为王墨。米元章用王洽之泼墨，参以破墨、积墨、焦墨。故浑厚有味。南宋马远，夏珪皆以泼墨法作树石，尚存古法，其墨法之中，运有笔法。吴小仙辈，笔法既失，承伪习谬，而墨法不存，渐入江湖市井之习，论者弗重，董玄宰评古今画法，尤深深痛恶之。唯善用泼墨者，贵有笔法，多施于远山平沙等处，若隐若见，浓淡浑成，斯为妙手。后世没兴马远之目，与李竹懒所谓泼墨之浊者如涂鬼，诚恐学者堕入恶道耳。"可见泼墨法的运用也由来已久。"泼墨"法一般伴随着酣畅、荒率、简约、狂放、粗劲等词语一同出现，它多体现艺术家那狂放不羁的性格。

石涛在一幅山水画跋中云："新安之吴子又和，丰溪人也。游戏于笔墨之外，珍重其书，而不珍重于画。十余年来，人间浪迹者多。每兴到时，举酒数过，脱巾散发，狂叫数声，泼十斗墨，纸必殆尽，终不书只字于画上。今观此纸，气韵生动，笔法直空。欲令清湘绝倒

故书数字其上。"此番话说明了石涛性格狂放，喜用酣畅淋漓的墨法进行创作。

三是误墨法。一般而言误墨是指作品中败笔制造的墨迹，作者在作画过程中，几笔墨放在不如意的位置，或为画作时不慎滴落几滴墨点，破坏了原本的画面效果，这样的墨常被称为误墨。误墨现象很常见，即为画者通常都有此经历。但每个人对待误墨的方法都不尽相同，有人将作品弃之，也有人将其变丑为美。

三国时有位叫曹不兴的画家，孙权命他在屏风上作画，不慎一滴误墨点脏绢帛，曹随机应变将墨点描写成苍蝇形象。孙权观画时以假为真用手赶撵，仔细辨认后既为曹所绘于绢帛的假苍蝇，孙权对此以假乱真的画技大为叹赏。王羲之还以此事作诗："屏风误点惑孙郎，团扇革风怪内史。"自古以来也有不少画家急中生智变废为宝的例证，这些也都处于误墨的纠正层面，以此就会出现两种结果：有成功者，画龙点睛；有失败者，前功尽弃。石涛则不然，前面我们已经分析了石涛泼墨法的具体运用，他以点、线之间的交错不断地进行画面上的"修正"，对于水墨之间的碰撞效果石涛也并不能完全掌握。他即使能以泼墨法的熟练技巧"调整"

形态之间的关系，但不确定的因素依然存在。这"修正"与"调整"产生的墨晕效果正是石涛想运用的"误墨法"。

浅绛山水又晚于水墨山水而出现，由于一些文人雅士对青绿山水表现的一种富贵气，或者说俗气的厌弃，代之以浅淡的甚至是无色水墨的追求。他们在仰观俯察、远取近求中，发现大自然的浅绛色，是那样平和、舒畅，它虽然有色但又不刺激，色虽浅却永恒不变，稳固无比。自然之色与文人心理一拍即合，产生了浅绛山水。

三大水墨体系既强调了用色的对比，又注重墨线或金线的调节作用，加上空白背景的艺术处理，使画面从对比中产生调和，墨色产生融合，于是产生了美感。

（二）浓与淡

"水光潋滟晴方好，山色空蒙雨亦奇。欲把西湖比西子，淡妆浓抹总相宜。"（苏轼《饮湖上初晴后雨二首·其二》）有人说苏轼"是以晴天的西湖比淡妆的西子，以雨天的西湖比浓妆的西子"；也有人说"是以晴天比浓妆，雨天比淡妆"。我们姑且不去谈论孰是孰非，而只从中国绘画的角度来说，浓与淡都有它所担负

的功能作用，它们之间是相辅相成、相互配合，又相互制约的关系。无论是色的运用还是墨的运用，浓有浓的亮丽之美，淡有淡的清雅之美。而关键的是要把它们放到适当的场合和适当的位置，这才是中国画所要关注的重点问题。王昱说："盖淡妆浓抹间，全在心得浑化，无定法可拘。"（《东庄论画》）

从中国绘画风格上来说，"浓"和"淡"可以这样理解：

浓，坚强，率直，外扬，浓烈而炽情；

淡，深邃，含蓄，内敛，成熟而静美。

黄宾虹在《山水画论稿》中，对浓与淡的关系及其运用，有独到的见解，他说：

晋魏六朝，专用浓墨，书画一致。东坡云：世人论墨，多贵其黑，而不取其光。光而不黑，固为弃物；若黑而不光，索然无神。要使其光清而不浮，精湛如小儿目睛……用淡墨法，或言始于李营丘。董北苑平淡天真，在毕宏上。其画峰峦出没，云雾显晦，岚色郁苍，咸有生意。溪桥渔浦，洲渚掩映，善用淡墨为多。黄子久画山水，先从淡墨落笔，学者以为可改可救。倪云林多作平远景，似用淡墨而非淡墨。顾谨中题倪画云：初

学董源，及乎晚年，画益精诣，一变古法，以天真幽淡为宗，要亦所谓渐老渐熟。不从北苑筑基，不容易到耳。纵横习气，即黄子久未能断。"幽淡"二字，则吴兴犹逊迂翁。盖其胸次自别，非谓墨色之淡，顿分优绌。后有全用淡墨作画者，偶然游戏，未可奉为正式。至有以重胶和墨，支离臃肿，遂入恶俗，为可厌矣。

画写雄厚，尺幅而有泰山河岳之势；画作淡逸，片纸而有秋水长天之思。画家用意，浓淡深浅在乎心运，悟而得之。

清代邵梅臣在《画耕偶录·论画山水》中说："简淡高古，画家极难事。能脱脂粉气，便是近代高手。……简非不用笔，淡非不用墨，别有一种高古之趣。妙处全在脂粉而脱尽脂粉俗气。"

浓与淡的极致是黑与白，黑之为阳，白之为阴，浓与淡实呈现出阳刚之美与阴柔之美。以中国画的用墨来说，一切用墨的变化都是以浓墨和淡墨来做基础的。一幅好的画，要有浓墨，有淡墨，浓淡交替使用，使墨色自然变化而体现出笔墨的神采。

胡佩衡先生在《齐白石画法与欣赏》中说到白石老人对浓淡的理解和掌控，值得我们细细品味。他说：

白石老人的创作天才，除通过笔墨和构图表现外，用色也不同凡格。

红的真红，绿的碧绿，色彩鲜明，是老人艺术的一个特色。他画的画，充满了生命的力量。如牵牛花，红艳绝伦，仿佛受到一夜甘露，迎着朝阳，娇丽动人。如果不用这样浓重的红色，是不会表现出这样生动的花朵来的。花是真红，叶子真绿，并且沉着老到，细看才会了解浓着色的画并不等于颜色的堆砌，也要像用墨一样地分出左右前后、阴阳向背和层次来。所以，着色不是涂红抹绿，而更重要的是用蘸着颜色的笔画出物象的精神来。

白石老人还能运用色彩的对比，使色感显得特别强烈。像牵牛花，红色的花在白纸上也不十分艳丽，但和墨绿色叶子相对比，就形成墨绿丛中几点红，红的花就显著突出了，所以才这样娇丽动人。

浓与淡是辩证统一的关系，过浓则显得滞迟，不流畅或过于浓重；而过淡也会令作品失去神采。清代王澍说："墨须浓，笔须健，以健笔用浓墨，斯作字有力而气韵浮动。"唐代欧阳询说："墨淡则伤神采，绝浓必滞锋毫。"可见浓墨和淡墨都要适度才好。

有一个概念是需要明晰的，就是：浓黑不等于厚重；清淡不等于浅薄。现在有不少画家的作品，喜欢满纸浓黑，黑墨一团，而谓之"厚重"。但我们从这些作品上，却并没有感受到厚重的感觉，无非是作者在画面上堆砌了浓墨而已。所谓以史为鉴、以画为鉴，古今有不少优秀的作品，虽然用墨清淡，却仍能给人以厚重的感觉，这是因为我们的先辈基本功扎实，用笔圆润劲健，用墨恰到好处，所以画面虽然淡墨清雅，却能给人以很强的体积感，是胸中有丘壑，内里有乾坤。

"画家朱粉不到处，淡墨自觉天机深。"（元好问《秋溪戏鸭诗》）在淡妆浓抹中演绎生命内涵，在淡妆浓抹间体验生活真谛，如咖啡之浓，强烈、兴奋，洋溢着浓浓的浪漫气息；如茶之淡，温婉、轻柔，散发着淡淡的清香意味。生活须有浓，有淡，有俗，有雅，才是人生真味，人生真美。

（三）雅与俗

将"雅"与"俗"作为审美范畴，并从理论上进行全面论述的是刘勰和钟嵘。他们在《文心雕龙》和《诗品》中着重推崇"尚雅崇雅"的审美概念，从雅俗比较和变化中看待文学审美现象，使它们超出同时代的其他

论著。

　　刘勰的雅俗观，是在总结前人经验的基础上形成的，他所标举的"圣文雅丽"，强调的是诗文创作必须意蕴纯正，情感真挚，文辞华美。他认为"雅"首先必须符合"雅"的语言规范和审美规范，而艺术创作内容与形式必须辩证统一，相互作用，相互结合。其次，他认为文艺创作主体应注重品德修养，必须"儒雅"与"文雅"。它认为只有"雅人"，才有"雅文"，"心生而言立，言立而文明，自然之道也"。（《原道》）他认为，"文心之作也，本乎道"。审美活动的发生与进行是"由人心生"，是"应物斯感"，离不开创作主体的介入，审美主体的"心"与"情性"在审美创作过程中具有主导作用。因此，主体只有具备"雅"的人格，才可能创构出"雅"境，只有"雅人"才有"雅语""雅文"。

　　钟嵘也主张尚雅隆雅。他通过对众多诗人品第高下的评议来表述自己的"隆雅鄙俗"与主张"化俗为雅"的审美意识。他反对"庸音杂体"，推崇《诗经》和屈原作品开创的"风雅""风骚"美学精神，赞扬"善为古语，雅意深笃"的审美思想，推重"典雅"的审美境

界。同时，他又指出由俗到雅是个提升过程，提倡要善于汲取营养以"化俗为雅"。

唐代殷璠在《河岳英灵集叙》中指出："夫文有神来、气来、情来"，"有雅体、野体、鄙体、俗体"。殷璠推重雅体，轻视野、鄙、俗体。他品评王维、孟浩然、储光羲、祖咏等人的诗作说："维诗词秀调雅，意新理惬。""浩然诗文采革茸，经纬绵密，半遵雅调，全削凡体。""储公诗，格高调逸，趣远情深，削尽常言，挟《风》《雅》之迹，浩然之气。""咏诗剪刻省净，用思尤苦，气虽不高，调颇凌俗。"（《河岳英灵集·诗评》）殷璠称赞王、孟、储的诗"调雅""雅调""挟风雅之迹"，并赞扬祖咏诗"调颇凌俗"，体现了他"重雅轻俗"的审美观念。他认为创作主体的人品德行与诗的审美风貌直接相关，只有雅士才能创作出雅文。

宋代严羽提出学诗先除五俗："一曰俗体，二曰俗意，三曰俗句，四曰俗字，五曰俗韵。"（《沧浪诗话·诗法》）其尚雅卑俗的审美观点与殷璠一脉相承。

苏轼极为推崇"超凡脱俗"的审美意识，主张"尊雅尚雅"。他"以诗为词"，在审美创作方面提倡超旷

自然、姿态横生。他认为诗文创作应于审美创作中构筑出超旷绝尘的冲淡高雅之境：自然率真，不事雕琢，不矫揉造作，不故作艰深、怪僻；遵循审美对象的特质，又不拘束缚，自由潇洒，超旷自然，浑然天成；表现手法千姿百态而又变化多端。我们从苏轼不凡的人生轨迹可以看到，他的思想理论和创作实践是统一的。

《赤壁赋》是苏轼写于宋神宗元丰五年（1082）时的作品，也就是他被贬谪黄州时所作。在《赤壁赋》中，苏轼借赤壁的水秀山清，以风月为主景，通过月夜泛舟、饮酒赋诗，引出对万物变异、人生哲理的议论，并"痛陈其胸前一片空阔了悟"（清代金圣叹《天下才子必读书》），"凭吊江山，恨人生之如寄；流连风月，喜造物之无私。一难一解，悠然旷然"。（清代张伯行《唐宋八大家文钞》）

全赋情韵深致、理意透彻，既有作者赏心于风月，忘情于山水，怡然自乐的内心写照，"纵一苇之所如，凌万顷之茫然。浩浩乎如冯虚御风，而不知其所止；飘飘乎如遗世独立，羽化而登仙"。又有针对人生无常，兴衰难料的现实生活，当以随缘自适、乐观、理性、客观的精神状态，去面对生活的奇思妙理，"逝者如斯，

而未尝往也；盈虚者如彼，而卒莫消长也。盖将自其变者而观之，则天地曾不能以一瞬；自其不变者而观之，则物与我皆无尽也，而又何羡乎"！更有"夫天地之间，物各有主，苟非吾之所有，虽一毫而莫取。惟江上之清风，与山间之明月，耳得之而为声，目遇之而成色，取之无禁，用之不竭。是造物者之无尽藏也，而吾与子之所共适"，忘怀得失、超然物外、旷达乐观的人生态度和思想境界。苏轼以豁达的情怀，洗练的手法，对景感怀，直抒胸臆，吟咏情性，浑然天成。即所谓"情性所至，妙不自寻，遇之自天，泠然希音"。（司空图《二十四诗品》）

《赤壁图》是金代画家武元直的代表作品，题材取自苏轼所写的《赤壁赋》，画中描述了苏轼和友人泛舟于赤壁的情景。

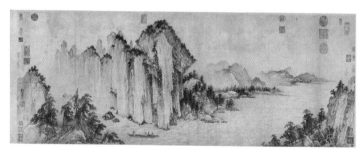

赤壁图　〔金〕武元直

　　《赤壁图》，不仅强调"即目""直寻"的实景感受，而且更注重"景外之景""象外之象"情景交融、以情悟境的创作思路，力求通过对赤壁"白露横江，水光接天"的情景展现，将苏子超然洒脱的胸怀和对万物变异、人生无常所展现出的乐观态度，在《赤壁图》中得到更好的诠释，而匠心巧思主要体现在以下几点：

　　一是取景。取景不是单纯地把赤壁的巨嶂峭壁和浩浩天江做实景再现，而是要将作者的主观情感融入真景之中，因景赋形，情景交融，即情即景，造化神工。

　　二是写意。苏轼之《赤壁赋》着意于以主客议论的方式，在清风江月、杯酒交织间，阐明了其尽管宇宙不断变化而人类与天地却同样永存的论点。而武氏之《赤壁图》则紧紧抓住"纵一苇之所如，凌万顷之茫然""饮酒乐甚，扣舷而歌"充满动感的可视形象，表现了在峰峦峭壁、烟波浩渺间，人在山水中徘徊其间而自得其乐，与天地相参，与自然契合，从而达到"瞬间"与"永恒"合一的境界。两者命意鲜明，同出一辙。

　　三是兴情。画家由"寄蜉蝣于天地，渺沧海之一粟。哀吾生之须臾，羡长江之无穷"当是想到陈子昂提

出的"寄孤兴于露月，沉浮标于山海"（《洪崖子鸾鸟
诗序》）的勃郁深沉之情，须借壮阔奇异之象而表现出
来的"盛观"之说。由"惟江上之清风，与山间之明
月，耳得之而为声，目遇之而成色，取之无禁，用之不
竭，是造物者之无尽藏也，而吾与子之所共适"想到陶
渊明"怀良辰以孤往，或植杖而耕耘。登东皋以舒啸，
临清流而赋诗。聊乘化以归尽，乐夫天命复奚疑！"
（《归去来兮辞》）乐天知命、随顺自然的生活理想。
所以，画家在以"乐天"为情感特征的感召下，以独特
的视觉和手法，谋篇布局，写就了一幅留传千古的佳作
《赤壁图》。

"写景极其工练，言情极其深至。江山不朽，此
文应与俱寿。才如子瞻，眉山草木为枯，赤壁声色数倍
矣。"（清代孙琮《山晓阁选宋大家苏东坡全集》）
《赤壁赋》之所以在中国文学史上有着很高的文学地
位，就在于全文无论说理，还是叙事、抒情，都能"因
物以赋形"，文笔如"行云流水"，自如舒卷、活泼流
畅。在风月山水间，创造出一种情、景、理结合，充满
诗情画意而又蕴含人生哲理的艺术境界。而武元直的
《赤壁图》则力求以平易质直的艺术语言，在笔随意

运，墨染境生间，让观赏者透过雄伟壮阔、烟波浩渺的表象，而感悟于作者超越实景之外的心中之景。《赤壁赋》和《赤壁图》不仅为我们展现了一幅超旷绝尘、冲淡高雅、气象恢宏的画境，同时也为我们诠释了士人雅致的清雅之美。

值得注意的是，苏轼既尚雅崇雅，但也不避俗。据周紫芝的《竹坡诗话》记载，他在与友人谈到以俗入诗的话题时就说："街谈市语，皆可入诗，但要人熔化耳。"这就表明苏轼认为"街谈市语"是可以运用到诗歌创作之中的，但必须经过作者"熔化"，即经过艺术化、雅化的化俗为雅。

明代李贽在《杂说》中极力推崇"以俗为雅""以俗为美"的审美观念，他就小说与戏曲的联系提出要有"化工"与"画工"之别；在《读律肤说》中又提出"性情自然"之说。在他看来，无论是"隆雅尊雅"，还是"以俗为美""化俗为雅"，都有可能创作出好的作品，其关键在于是否达到审美创作的"自然"，达到"化工"之境。

徐渭是明代著名文学家、书画家，他的水墨写意花鸟画对后世影响巨大。他在文学上主张应有"本

色""相色"之分。他在《西厢序》中说："本色，犹言正身也；相色，替身也。"并宣称："余于此本中贱相色，贵本色。"在《题〈昆仑奴〉杂剧后》中说："越俗越家常，越警醒。"还说："点铁成金者，越俗，越雅；越淡薄，越滋味；越不扭捏动人，越自动人。"这些论点既充分肯定了"以俗为美""化俗为雅"的"俗"文艺创作，又揭示了"本色"的审美功效和"俗"与"雅"的辩证关系。因此，他在画学上也认为作画"大抵以墨汁淋漓、烟岚满纸、旷如无天、密如无地为上""百丛媚萼，一干枯枝，墨则雨润，彩则露鲜，飞鸣栖息，动静如生，悦性弄情，工而入逸，斯为妙品"。

《墨葡萄图》是徐渭传世的代表之作，也是最能代表他大写意花卉风格的作品。此图无论是内容还是形式，都清晰地展示出他崇尚"本色"美的审美观念和艺术追求。

徐渭在画的上方写有题画诗："半生落魄已成翁，独立书斋啸晚风。笔底明珠无处卖，闲抛闲掷野藤中。"诗的寓意不言而喻，是作者坎坷的生活写照。

他借墨葡萄、枯藤以及散落的枝叶，以喻他一生饱

经患难，抱负难酬的无可奈何的心境。

他以狂放的笔触，淋漓的墨色，恣意纵笔，不拘绳墨，充分展现他崇尚本真，不扭怩作态的倔强性格。

徐渭的"本色"观念和"化俗为雅"的思想理念，不仅贯穿于他的文学主张和诗学理想，同时也贯穿于他的艺术创作和艺术理想。

清初也有不少评论家以雅俗共赏，化俗为雅作为他们的审美追求。如吴毓昌在《三笑新编》中说："翻旧谱，按新腔，权将嬉笑当文章。《齐谐》荒诞供喷饭，才拨冰

水墨葡萄图 〔明〕徐渭

弦哄一堂。"侯香叶在《再生缘》序言中说："诗以言情，史以记事。至野史弹词代前人补恨，或恐往事无传，虽俚俗之微词，付枣梨而并寿。"贾凫西在《历代史略鼓词》中也有精彩说词："俺看那龙凤阁亦是茅庵草，谁知道乱水荒山也生秀气人！俺考古翻残千卷史，俺诌诗使碎五更心。说一回青春壮士长征马，说一回红粉佳人冷睡衾，说一回黄面禅僧山寺雪，说一回白头诗客帝京尘。"他们所强调的"以俗为美""化俗为雅"的"俗"文艺创作，追求的是声情并茂，易懂易晓，余味无穷，"雅俗并存""雅俗共赏"的审美效果。总之，雅俗并存与对立的辩证关系，在文学艺术发展的历史洪流中，不断地相互激荡，相互前行。

沈宗骞在《芥舟学画编·论山水》中对雅与俗的论述，颇有独到的见解，他认为：

夫画俗约有五：曰格俗、韵俗、气俗、笔俗、图俗。其人既不喜临摹古人，又不能自出精意，平铺直叙，千篇一律者，谓之格俗。纯用水墨渲染，但见片白片黑，无从寻其笔墨之趣者，谓之韵俗。格局无异于人，而笔意窒滞，墨气昏暗，谓之气俗。归于俗师指授，不识古人用笔之道，或燥笔如绷，或呆笔如刷，本

自平庸无奇，而故欲出奇以骇俗，或妄生圭角，故作狂态者，谓之笔俗。非古名贤事迹及风雅名目而专取谀颂繁华，与一切不入诗料之事者，谓之图俗。能去此五俗而后可几于雅矣。

雅之大略亦有五：古淡天真不着一点色相者，高雅也。布局有法，行笔有本，变化之至，而不离乎矩矱者，典雅也。平原疏木，远岫寒沙，隐隐遥岑，盈盈秋水，笔墨无多，愈玩之而愈无穷者，隽雅也。神恬气静，令人顿消其躁妄之气者，和雅也。能集前古各家之长而自成一种风度，且不失名贵卷轴之气者，大雅也。作画者俗不去则雅不来……是以泪没天真者不可以作画，外慕纷华者不可以作画，驰逐声利者不可以作画，与世迎合者不可以作画，志气堕下者不可以作画，此数者盖皆沉没于俗而绝意于雅者也。作画宜癖，癖则与世俗相左而不得累其雅。作画宜痴，痴则与世俗相忘而不致伤其雅。作画宜贫，贫则每乖乎世俗而得以任其雅。作画宜迂，迂则自远于世俗而得以全其雅。如欲避俗当多读书参名理，始以荡涤，继以消融，须令方寸之际，纤俗不留，若少着一点滞重俍健意思，即痛自裁抑，则笔墨间自日几于温文尔雅矣。

笔墨之道本乎性情，凡所以涵养性情者则存之，所以残贼性情者则去之，自然俗日离而雅可日几也。

（四）清与浊

"清"，指的是清澈、清静、纯净和高洁等含义；

"浊"，与"清"相对，指的是混浊，不清澈，凝涩晦昧、板滞而不流畅的意思。

"清"作为中国古典美学的重要范畴之一，内涵十分丰富。"清轻者上为天，浊重者下为地，冲和气者为人。"（《说文解字》）古人很早就把"清"和"浊"与天、地相联系。

庄子认为"道"为世界的本原，是万物运作的真理，而"清"为道的集中体现方式，诠释"道"即为诠释"清"。

老子"天得一以清"，一即为"道"，意思是说天必须得道才能体现出清的气象。《清静经》（作者不详）开篇就强调要以"清静"之心，去澄心遣欲，去悟道修心。

夫道者：有清有浊，有动有静；天清地浊，天动地静。男清女浊，男动女静。降本流木，而生万物。清者浊之源，动者静之基。人能常清静，天地悉皆归。夫

人神好清，而心扰之；人心好静，而欲牵之。常能遣其欲，而心自静，澄其心而神自清。

中医典籍《黄帝内经》中，清浊是经常被使用的词语，是含义十分丰富的"元概念"，如"清阳为天，浊阴为地"，"清者为营，浊者为卫"，"寒气生浊，热气生清"等，都反映了清与浊在不同情况下，所产生的相互作用和相互关系以及其功能体现。

有一点需要注意的是，《内经》中论述气的清浊时说道："浊而清者，上出于咽，清而浊者，则下行。清浊相干，命曰乱气。"（《灵枢·阴阳清浊》）其中"浊而清"与"清而浊"，指的是清与浊之间的转化，与阴阳之间的转化一样，清浊也可以互化，"浊中有清，清中有浊"，二者是变动不居的。

中国画有"五墨六彩"之说，"五墨"就是前面说过的干、黑、浓、淡、湿"五墨"，而"六彩"是指黑、白、干、湿、浓、淡，比较"五墨"多了白的一种，所谓"白"就是指纸上空白的地方。空白不是真的空白，空白里面是有内容的，而且内容很丰富。清代画家华琳就空白处的作用和意义，做了精辟的诠释：

夫此白本笔墨所不及，能令为画中之白并非纸素

之白，乃为有情，否则画无生趣矣。然但于白处求之，岂能得乎，必落笔时，气吞云梦，使全幅之纸皆吾之画，何患白之不合也，挥毫落纸如云烟，何白之不活也。禅家云：'色不异空，空不异色，色即是空，空即是色。'真道出画中之白即画中之画，亦即画外之画也。……且于通幅之留空白处，尤当审慎，有势当宽阔者，窄狭之，则气促而拘，有势当窄狭者，宽阔之，则气懈而散。务使通体之空白，毋迫促，毋散漫，毋过零星，毋过寂寥，毋重复排牙，则通体之空白，亦即通体之龙脉矣。（《南宗抉秘》）

"留白"是中国画独特的表现方式，也是六彩美的重要组成部分。纵观历代名家，没有一个不善于经营"留白"之道，也没有一个不深谙"六彩"布局之理。

三、点染赋彩制形，妙超自然写丹青

"随类赋彩"，建立在对象固有的色彩的基础之上，画家"赋彩"不能背离自然之本色，不能风马牛不相及，但又不是纯客观的自然主义的描绘，而是"随意而类"，寻求心与物的感应与同构，在适当的场合可以

进行变色。"赋彩"是画家在创作中，融入自己的思想、情感、追求，从而赋予作品的气韵、生命和趣味。这是在遵循自然的基础上"妙造自然"。

"随类赋彩"与诗歌有相通之处。中国诗歌讲究赋、比、兴。诗词评论家叶嘉莹说："赋、比、兴……一为直接抒写（即物即心）；二为借物抒写（心在物先）；三为因物起兴（物在心先）。三者皆重形象表达，皆以形象触引读者之感发。"（《中国古典诗歌中形象与情意之关系例说》）

清代方薰在《山静居画论》中说："设色妙者无定法，合色妙者无定方，明慧人多能变通之，凡设色须悟得活用，活用之妙，非心手熟习不能，活用则神采生动，不必合色之工而自然妍丽。""赋彩"是画家"心色"的运化。如东坡画朱竹，便是心中之竹、眼中之竹与自然之竹的复合类相；王维画的雪里芭蕉，便是心中的冬天与自然的冬天的复合类相。"赋彩"就是艺术家的再创造。

清代王翚在《清晖画跋》中说："凡设青绿，体要严重，气要轻清，得力全在渲晕，余于青绿法静悟三十年，始尽其妙。"设色不是简单摹写，而是要用"心

悟"，即从物象到心象，从物色到心色。

（一）"随类赋彩"要妙造自然，随心赋彩

石涛在他的"一画论"中这样论述人品与画品的
关系：

> 人为物蔽，则与尘交；人为物使，则心受劳。劳心
> 于刻画而自毁，蔽尘于笔墨而自拘，此局隘人也。但损
> 无益，终不快其心也。

在佛教的世界观中，"物"不仅指的是世间的俗
事杂物，也指人世间对名、闻、利、养等尘世的欲望。
"尘"指的是受世间社会污染的俗物和俗人，人的一生
为世俗名、闻、利、养等所诱惑，于是，每天便忙于应
酬，疲于奔命，必然导致心神疲惫，而人格精神自然也
是俗不可耐。由此而影响到作画人的心态、心境，而终
至一事无成。现实中有不少学画人士，会有两种不同的
心态：一种是心的迷失，过于追逐名利，一旦不能遂
愿，便终日萎靡不振，郁郁不得志，就有如石涛所形容
的那些"小画家"。

清代鱼翼说得好："古之士，逃名于山谷，以笔墨
为性命……何相庋之远也。盖乐乎此者，乃能忘乎彼，
而慕乎外者，必至遗其内矣。"（《海虞画苑略》）

另一种是沉迷名利，一旦既得名利，反为名利所束缚，则更为有害。这就如黄宾虹所说："急于求名利，实画之害，非唯求名与利为画之害，而既得名与利，其为害于画者尤甚。"这些现象在现实生活当中比比皆是。我们来看一下石涛又是怎样做的：

> 我则物随物蔽，尘随尘交，则心不劳，心不劳则有画矣。画乃人之所有，一画人所未有。夫画贵乎思，思其一，则心有所著而快，所以画则精微之入，不可测矣。

石涛说他一切随顺自然，既不刻意清高，也不远离世俗，随己愿而行。他说如果能够做到这一点，内心就无障碍，无执着，便可以随心所欲地挥洒笔墨，点染赋彩。绘画作品是由人传达表现出来的，每个人都具有一定的绘画表达能力，但"一画"之法，却并不是人人都能真正了解。在这里，石涛强调的是中国绘画表现上"一气呵成"的以气运笔的方法。

石涛在佛学上的人格修炼，使他在面对现实世俗社会时，能够坦然面对，出入无碍，"出淤泥而不染"。因此，从他笔下幻化出的意象，自然是格调高雅，灿然绝妙，是"胸中涤去数斗尘"超然物外的精神境界。

清代唐岱在《绘事发微》中说："山有四时之色，风、雨、晦、明，变更不一，非着色无以像其貌。"

假如我们把"随类赋彩"理解为是对客观物象本色的描摹，而对上述春、夏、秋、冬赋彩制形"以像其貌"，这样的"随类赋彩"也可算是一"类"。

假如我们以李思训的《江帆楼阁图》，或王维的《辋川图》为范本，根据所要描绘的对象，赋予相应的青绿山水或水墨山水，当然这样也能达到"随类赋彩"所寓指的基本功能作用。只是，如果仅仅把谢赫的"随类赋彩"看作只是因应对象的"类"来设色，或根据物象的"固有本色"而在作品中加上适当的色调，我们以为，这样的解读显然是不足够的。

王国维先生著名的"境界说"这样诠释他的"有我之境"："有我之境，以我观物，故物我皆着我之色彩。'泪眼问花花不语，乱红飞过秋千去'，'可堪孤馆闭春寒，杜鹃声里斜阳暮'，有我之境也。"

"随类赋彩"不只是单纯的"品类表象"，还应具有创作者将主观感情色彩融入其中的随心赋彩的"有我之境"。

其实，古人在赋彩制形时，早已把"有我之境"的

理念，融入他们的实践过程当中。据说苏轼在任杭州通判的时候，一次坐于堂上，一时画兴勃发，而书案没有墨只有朱砂，于是，他随手拿朱砂当墨画起竹来。后来有人质疑他：世间只有绿竹，哪来朱竹？苏轼大声地回答说："世间无墨竹，既可以用墨画，何尝不可以用朱画！"从此，文人画中便流行用朱砂来画竹。

无论是墨竹，还是朱竹，都是作者心中之竹，心中之境。"唯心所造之境为真实。"（梁启超《饮冰室专集》）

谢赫的"随类赋彩"是关于作品色彩的美，而色彩的美不仅是颜色的浓艳或是浅薄。从创作者来讲，作品中的色彩，注入了他的情感、思想和理想，映照的是作者心灵美的色彩。从观赏者来讲，他所看到的是作品表象和内在所蕴含着的作者的内心诉求。或浓烈，或浅薄；或清雅，或世俗。而真正的鉴赏家，他更为专注的是作品的艺术美，因为艺术美超越于现实美。艺术美反映的是人类对美好的渴望和追求，是人生美的升华。宗白华先生说：

以宇宙人生的具体为对象，赏玩它的色相、秩序、节奏、和谐，借以窥见自我的最深心灵的反映；化实

景而为虚境，创形象以为象征，使人类最高的心灵具体化、肉身化，这就是"艺术境界"。艺术境界主于美。（《宗白华全集》第二卷）

（二）"随类赋彩"要随情赋彩，以彩抒情

色彩是大千世界的形象展示，感情是人的人性表现；色彩是没有感情的，但人具有感情，于是，人赋予了色彩感情。色彩中带来的感情，既与人的生理因素有关，也与人的观念、爱好、习俗相关。红色象征着热烈，黑色代表着沉静，白色代表着洁净。

在绘画中，画家既可以用色彩表达自己的思想感情，又可以用它去影响欣赏者的思想感情。古人论画就说过："红间黄，秋叶坠。红间绿，花簇簇。青间紫，不如死。粉笼黄，胜增光。"它表明，不同颜色，特别是各种颜色的配合，的确可以表现不同的感情。

画家潘天寿说："色彩之爱好，人各不同：故尔与我，有不同也；老与少，有不同也；男与女，有不同也。"（见潘天寿《听天阁画谈随笔》）不同人对色彩有不同的爱恶，而在具体描写上，画家们又认为："华衮灿烂，非只色之功。朱黛纷陈，举一色为主。"（连朗《绘事雕虫》）这是说，绚烂的华衮不是只靠一种颜

色就能描绘成功的，但在运用多种颜色时，还必须有一种主色。

（三）"随类赋彩"要笔、墨、色浑融为一

前面说到，墨和色有着密切的关系，而无论是墨或色，都需要笔来运用才能起作用。作画时，着墨着色都要由笔来引领，笔不到处，纸绢上就不会有墨和色。在三者的关系中，笔和墨的关系格外密切。笔和墨虽然是两样东西，但是在运用的时候，两者合而为一，几乎是无法分开的，清王原祁说："用笔用墨相为表里。"（《雨窗漫笔》）一幅画一定要有笔有墨，如果有笔无墨或有墨无笔，都是一种画病。

唐岱以为画之有笔有墨，就好比是人之有骨肉，他说："洪谷子常嗤吴道子画有笔而无墨，项容画有墨而无笔，盖有笔而无墨者，非真无墨也，是皴染少，石之轮廓显露，树之枝干枯涩，望之似乎无墨，所谓骨胜肉也。有墨而无笔者，非真无笔也，是勾石之轮廓，画树之干本，落笔涉轻而烘染过度，遂至掩其笔损其真也。观之似乎无笔，所谓肉胜骨也。"（《绘事发微》）所谓无墨或无笔的"无"字是相对的，并非绝对的，所以唐岱拿"似乎"两字来说明。

笔、墨、色三者是一个整体，墨与色随笔运转而浑融为一。"纯墨者墨随笔上，是笔为主而墨佐之，傅色者色居笔后，是笔为帅而色从之。"（沈宗骞《芥舟学画编·论山水》）

黄宾虹是非常注重笔墨的运用的，他在《山水画论稿》中说：

> 论用笔法，必兼用墨；墨法之妙，全从笔出。明止仲题画诗云："北苑貌山水，见墨不见笔。继者惟巨然，笔从墨间出。"论用墨者，固非兼言用笔无以明之；而言墨法者，不能详用墨之要，亦不足明斯旨也。清湘有言："笔与墨会，是为氤氲。氤氲不分，是为混沌。辟混沌者，舍一画而谁耶？"由一画开先，至于千万笔，其用墨处，当无一笔无分晓，故看画曰读画。如读书然，在一字一句，分段分章而详究之，方能得其全篇之要领……

袁江创作的《骊山避暑图》是一幅"随类赋彩"的典范，作品以唐代华清宫为题材，充分发挥了我国工笔山水画的工整严谨、色彩鲜明、华贵典雅的特点。全景布局工整匀称，楼阁建筑及人物皆工笔重彩。以坚实圆润的笔法画山石，树叶用青绿点染，色彩明亮鲜艳，是

一幅构图规模宏大，内容丰富的传世佳作。

清代王原祁在《雨窗漫笔》中说："设色即用笔，用墨意，所以补笔墨之不足，显笔墨之妙处。""淡妆浓抹，触处相宜，是在心得，非成法之可定矣。""随类赋彩"最终取决于画家的境界、素养、心守一体，笔墨色相融，这样就可以呈现色彩之美。

骊山避暑图　〔清〕袁江

第六讲

经营位置

章法之美

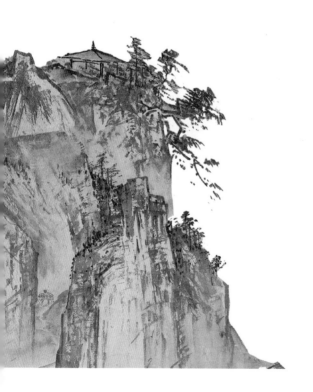

章法就是画面的布局，即构图法。"经营位置"是从客观上构思绘画各个要素和人物景物的位置和次序，类似行军打仗运筹帷幄，排兵布阵。对创作的实践者来说，"经营位置"应在"气韵生动"之后。因为"经营位置"对笔法、墨法、赋彩都具有决定性的意义。

谢赫把"经营位置"列为第五法，排在"气韵生动""骨法用笔""应物象形""随类赋彩"之后，主要是讲画家如何布局画面的空间位置。谢赫所讲的"经营"，含义深远，既要根据对象的主次、轻重规划设计好结构和布局，又要精心地加以组织和巧妙安排，使之成为一个有机的整体和完整的画面。顾恺之强调要"置陈布势"，张彦远在《历代名画记》中说："经营位置则画之总要。"清代邹一桂在其所著的《小山画谱》中也说过："愚谓即以六法言，亦当以经营为第一，用笔次之，传彩又次之……"实际上画家在作画过程中立意确定以后，首先要解决的就是构图或布局的问题，古今中外任何画种无不如此。

绘画美学是由一些具体的美的要素或法则所构成的，并非只有一个好的创意和主题就可以成功地创作出好的作品。因此，认为章法构图或曰"经营位置"是

"画之总要"的说法并不为过。章法构图是构成画面和谐、美观的第一法则，没有这一法则，其他的"骨法用笔""随类赋彩"等美学法则或因素也就无从谈起了。

"经营"一词，在六朝以前就已频频出现，皆有筹划之意。如《易传·系辞上传》论卜筮曰："是故四营而成易，十有八变而成卦。"《诗经·大雅灵气》咏建筑设计谓"经之营之"。《战国策·楚》有"经营天下"之说，《淮南子·精神训》论天地万物之生成时云："……有二神混生，经天营地。""位置"是指空间中的方向和部位，这是中华民族独特的空间意识。群经之首的《易经》非常注意时空这一概念，强调为人处世，要"当位""正位"，这样才会带来吉祥，相反，假如"错位""越位""缺位"就会带来吝、悔、凶。谢赫是中国绘史上第一个把"经营"与"位置"联用的人，并把"经营位置"作为绘画章法，这是对中国画"图式学""构图法"的新的拓展。

绘画的章法，是研究画面上人物、景物的位置、结构，也是研究画面上主体、重点、大势、开合，以及虚实的关系处理。它就好比人的"骨骼"是由颅骨、躯干骨、四肢骨等骨骼有机组成，才支撑起人的整体骨架。

谢赫在《古画品录》中评吴暕时说："体法雅媚、制置才巧。"他在这里提出了两个要点，一是"体法"，二是"才巧"。"体法"是指艺术的本体与绘画法则的本质构成问题。"才巧"说的是画面巨细相称、轻重分明的位置布局，是以掌握绘画规律为条件，然后建构成为有机的整体。这犹如一个人，眉清目秀，四肢匀称，谈吐优雅，风度翩翩，气质和外形都能给人好的印象，才能称得上是形象美。

　　"形象美"是构图法重要的研究内容，形式构成了艺术的特征。而形式美的规律，是体现中国绘画特点的重要组成部分，不了解形式美的规律，就不可能有美的形式。中国古代美学家也强调形式的经营，经营位置不仅是绘画技巧上的问题，更是贯穿于创作过程的总体把握，它对于作品的成败，起着至关重要的作用，是整个作品的"总纲"。

　　谢赫所讲的"经营位置"，从审美境界上讲，是"经天纬地"；从创作范式上讲，是"意在笔先"；从创作效果上讲，是"置陈布势"；从创作技法上讲，是"以大观小"。下面，分别做一些介绍。

一、以"经天纬地"作为经营位置的审美境界

中国传统文化历来具有强烈的宇宙意识，也即时空意识，《易经》通篇阐述的是天地之道。《易经》认为，天为父，地为母，天地交会而万物化生。《易经》讲天、地、人"三才"，天在上，地在下，人在天地之间，主张天地人"三位一体"，这是"天人合一"的思想源头，从而产生了"经天纬地"的意识。《淮南子·精神训》论及阴阳二神产生天地时，明确地讲"经天营地"。因此，中国人讲"天地和合"的成语是很多的，如称天地的形状为"天圆地方"；称时间的漫长为"天长地久"；称地方相隔极远为"天涯地角"；称人事搭配恰当为"天造地设"；称情况剧变为"天翻地覆"；称绝对正确为"天经地义"；称上下左右都设置了严密的机关为"天罗地网"；等等，可见，天与地在中国人的心目中成为一个反映心胸宽广程度的概念并通用于一切事物。

正是在这一理念的支配下，中国画家一支毛笔在

手，面对一张素纸，无论大小，皆可视为一个天地，在其中纵横驰骋，创造万千气象，诗情画意。在这一理念的指导下，中国画"经天纬地"的基本特征是：以天地作为效法的对象，作为沟通心物的桥梁，作为衡定经营位置的标尺，体现在绘画的章法之中，形成合理的布局和优美的构图。

谢赫在品评陆杲时说："体致不凡，跨迈流俗。时有合作，往往出人。点画之间，动流恢服。"这里讲的"体致不凡"是指立意格局不凡，超过一般的流俗；"动流恢服"，是指画画之间，有如葭灰飞动的韵致，使人感到生动的自然。谢赫在这里虽然没有指出"经天纬地"的字眼，其实要求绘画要效法自然、妙悟自然，具有"经天纬地"的意识。

宋代郭熙在《林泉高致·画诀》中说：

凡经营下笔，必合天地。何谓天地？谓如一尺半幅之上，上留天之位，下留地之位，中间方立意定景。见世之初学，遽把笔下去，率尔立意触情，涂抹满幅，着之填塞人目，已令人意不快，那得取赏于潇洒，见情于高大哉？

郭熙所讲的现象在许多作品中是很常见的，有的人

把作品画得又满又密，基本上看不到留下了天地，给人压抑之感，丧失了意境、意趣和想象的空间，这是创作在经营位置上要防止的弊病。

"经天纬地"核心的内容就是结构自然。这就是按照天地运行的规律和万物的生长状况，安排好合适的位置，一切都自然而然。清盛大士在《溪山卧游录》中说："画有四难：笔少画多，一难也；境显意深，二难也；险不入怪，平不类弱，三难也；经营惨淡，结构自然，四难也。"

所谓结构自然，就是充满自然的生机和活力，就是气韵生动，也就是生命的律动。这集中体现在绘画艺术的"空白"或"虚空"上。一幅画正是因为有了"天"上的"空白"或"虚空"，才能与地上笔墨的实在，形成一种"虚实相生"的生命节奏或艺术意境。宗白华指出："我们宇宙既是一阴一阳、一虚一实的生命节奏，所以它根本上是虚灵的时空合一体，是流荡着的生动气韵。哲人、诗人、画家，对于这世界是'体尽无穷，而游无朕'（庄子语）。"所以，中国画家不像西洋油画家，取消"空白"，涂抹整个画面，并借三维向度的透视和变幻的色彩来表现空间意识；而是直接地在一片虚

白上挥毫运墨，匠心独运，营构出一幅浓淡、虚实、动静与时空合一的生命空间。因此，在绘画创作中，要特别注意"天"的"虚"，"地"的"实"，不要把画面塞得太满，更不能"头重脚轻"，使天地之间的比重、比例失调。

"经天纬地"在审美境界上，要追求"天"的空灵、流动、高远，"地"的厚实、宽广、方正，把阳刚之美与阴柔之美融合、统一起来。它不仅仅给人提供一个导游图，而且让人能够饱览大自然之美，使"咫尺之图，写千里之景。东西南北，宛尔目前"，要求画面做到"收敛众景，发之图素""囊藏万里，都在阿堵中"。

二、以"意在笔先"作为经营位置的创作程式

画家创作一幅画，在落笔前总要先有一个明确的创作主题。"意在笔先"，这个"意"的内容很广，具体地说，包括一张画的主旨、构图、布局、取景、造型、节奏的安排、细节的描写等。当创作主题确定以后，把

形象在心中完全酝酿成熟，然后体会其神韵，设想其布局，宛然如见，再行落笔。由于形象已经在心中成长起来，所以也就能挥洒自如，一气呵成，画出一个气韵生动的整体画面。

"意在笔先"这一理论，最早出自晋代王羲之的《题卫夫人笔阵图后》："夫欲书者，先于研墨，凝神静思，预想字形大小，偃仰平直振动，令筋脉相连，意在笔先，然后作字。"

谢赫在《古画品录》序言中就谈道："图绘者，莫不明劝戒，著升沉，千载寂寥，披图可鉴。"他认为绘画的作用在于劝善戒恶，也等于指出绘画有其一定的目的性。并且他强调作画应先谈主题，然后再谈形式、技法等。这是他品评画家时屡屡提到的"意"。

唐代张彦远也曾经说过，作画要根据所立的"意"来画，他说："象物必在于形似，形似须全其骨气。骨气形似，皆本于立意而归乎用笔。"（《历代名画记》）。他认为确立形似的骨气乃在于"立意"，而"立意"则应在下笔之前就要确立。

北宋韩拙在《山水纯全集》中说："凡未操笔，当凝神著思，豫在目前，所以意在笔先，然后以格法推

之，可谓得之于心，应之于手也。""立意"其实也就是"得心应手"，只有心中构思成熟，运笔才能自如。

清代邹一桂在《小山画谱》中讲了绘画的"八法"，其中在"笔法"里讲："意在笔先，胸有成竹，而后下笔，则疾而有势。增不得一笔，亦少不得一笔。笔笔是笔，无一率笔；笔笔非笔，俱极自然。"他在这里讲画家首先要胸有成竹，然后下笔才能自然、流畅，要防止草率用笔，防止出现炫技现象。

清代笪重光在《画筌》中说："十幅如一幅，胸中丘壑易穷；一图胜一图，腕底烟霞无尽。全局布于心中，异态生于指下。气势雄远，方号大家；神韵幽闲，斯称逸品。寓目不忘，必为名迹；转瞬若失，尽属庸裁。"他在这里讲的"大家"，"逸品"是胸有大局，善于布局，而时出新意，别开生面，这都是胸中先成章法位置之妙。

清代方薰说："作画必先立意。"（《山居画论》）立意是创作过程的第一阶段，而在此之前，必须先体验生活，到生活中去找寻可以描绘的主题。因此，意之所以能立，是生活在画家头脑中反映的结果。

清代王原祁在其《雨窗漫笔·论画十则》中指出

"意在笔先，为画中要诀"；布颜图则从哲学的角度论证此论点的重要性："普济万化一意耳。夫意先天地而有。在《易》为几，万变由是乎生。在画为神，万象由是乎出。故善画必意在笔先。"（《画学心法问答》）朱和羹说："意在笔先，实非易事。穷微测奥，通乎神解，方到此高妙境地。"（《临池心解》）他强调的是用笔和立意为先的意义及其重要作用。

"立意"然后"为象"，就是围绕主题来组织、构架材料，遵循绘画艺术语言和艺术规律，对作品进行布局经营。"画须站得住，故不可不重布局结构，亦即取舍、虚实、主次、疏密、掩映、斜正、撑持、开合、呼应等原则。"（《潘天寿谈艺录》）结构在美术理论中与"布局""构图""经营位置"同义。

作品的主题往往被称为作品的灵魂，是"统帅"，主题是构成艺术作品的主导因素。王夫之认为："无论诗歌与长行文字，俱以意为主。意犹帅也，无帅之兵，谓之乌合。……烟云泉石，花鸟苔林，金铺锦帐，寓意则灵。"（《夕堂永日绪论·内编》）这段话很形象地说明了主题的意义和作用。

传统中国画特别偏爱梅、兰、竹、菊等题材，这

是因为这些自然物都具有象征性的精神内涵——梅的凌寒不屈，兰的洁身自好，菊的逸情别致，竹的刚直虚心等。艺术家在这些品格中，找到了情感的寄托。以这些自然物为题材，其精神内容就是作品的主题。

宋代画院招考要求命题作画，曾以"万绿丛中一点红"为题，要求点出"春"意来。应试者有人画了一片绿柳树，从柳梢中远远望去，一位美女站在楼上，显得格外醒目。作者通过这样的构思，把"浓绿万枝红一点，动人春色不须多"的意境巧妙地描绘了出来。

还有一题，"野渡无人舟自横"，要求点出"闲"字来。有的人只画一只空船系在岸边；有的则画一只鸬鹚站在船头；还有的画了一只乌鸦坐在船篷之上。唯独一人与众不同，他画的是一个船工坐在船尾吹着笛子，而任由小船在水中漂游。他这样画，一是以撑船之人的"有"来强调无人渡河的"无"；二是又以渡河之人的"无"，来烘托撑船之人的闲适和寂寞。他的这一构思是不唯有景，而且有情。宋代邓椿在《画断》中对此有记载并发表评论说："所试之题如野水无人渡，孤舟尽日横，自第二人以下，多系空舟岸侧，或拳鹭于舷间，或楼鸦于篷背；独魁则不然，画一舟人卧于舟尾，横一

孤笛，其意以为非为舟人，止无行人耳。"这些例子，都凸显了内容与形式相互作用的重要性。

当形式适合于内容，就能对内容产生促进作用，否则，就对内容起到阻碍的作用。内容和形式是辩证的统一。

《红岩》是近代著名画家钱松岩创作于20世纪60年代的作品。作品以抗日战争时期中共中央南方局和十八集团军驻重庆办事处红岩村为背景，以歌颂"红岩精神"为主题，突出表现我党和革命战士在抗战时期不畏艰险，救亡图存的奋斗精神。画家满怀激情，大胆布局，大胆用色。在布局上，他着意把红岩村纪念馆放置在一块占据了四分之三画面的大岩石上，以突出其崇高和庄严的象征意义。而在颜色的运用上，画家以朱砂为底色，渲染出一幅色彩浓烈、奔放壮美的感人画境。

画家充分运用了革命的现实主义和浪漫主义相结合的艺术手法，在突出表现以一个"红"字为创作主题中心的同时，也将象征着革命信仰的精神力量，很好地融入整体画面之中。另外，《红岩》之所以为人称道，还在于这是前人没有画过的革命历史体裁作品。这也体现了思想情感与艺术创新手法，经过艺术家的巧妙结合和

相互作用，产生了《红岩》这一既具有时代精神特质，又充满崇高之美的红色经典之作。

同一个主题内容，可以用不同的形式和技法来体现，即使是相同的内容、相同的描绘对象，也都如此，这是中国绘画独特的地方。相传盛唐天宝年间（742—756），唐玄宗很留恋四川嘉陵江山川美景，就令著名画家吴道子和李思训去嘉陵江走走，感受一下，回来把美景描绘出来，供他欣赏。吴道子和李思训到了四川，沿途观赏嘉陵江。李画家边细心观察，边勤于收集素材；而吴画家是左看看、右瞧瞧，一副优哉游哉、游山玩水的模样。

他们回到京城，唐玄宗见李思训大包小包，满载而归，而吴道子却是两手空空。唐玄宗就想先看看他的画稿，吴道子就禀奏说："我没有画什么稿子，都记在心里了。"于是唐玄宗就命他们在大同殿的墙壁上，各画嘉陵江山水。结果，吴道子运用劲健的线条，只一天的工夫就把三百余里嘉陵江的旖旎风光尽收笔底，而李思训则画了几个月才完工。原来吴道子从四川回来，虽说两手空空，但他已把百态千姿的山川景色消化在胸中，并经过一番选择、提炼、创造，画时就能挥洒自

如，超脱酣放，速度当然就快。而李思训采用的是"工笔"画法，线条严整，细入毫发，且整幅画色彩绚烂，画起来当然就比较慢。这是两种不同的艺术风格，所用技法各有千秋，但是画得都很动人。唐玄宗看了，很高兴地说："李思训数月之功，吴道子一日之迹，皆极其妙。"

清人方薰在《山静居画论》中说："嘉陵山水李思训期月而成，吴道子一夕而就，同臻其妙。……画法之妙人各意会而造其境，故无定法也。"

其实，类似的情况在现在也不少见，比如过去我们一群同学去肇庆七星岩写生。七星岩是石灰岩结构，由七座岩峰组成，它们状如北斗七星，错落有致地排列在湖泊上。同学们写生时所描写的都是相同的景物和相同的环境，但回来创作出来的作品，很多都不尽相同。有的是全景实录，把七座岩峰尽入画境；有的就偏于一隅，以一座岩峰为主体，远处隐约几座岩峰相衬，追求以局部而见整体。形式上有的采用写意手法，着意表现七星岩湖光山色的水墨效果；有的则采用青绿山水画法，以突出七星岩青山翠绿的景色。总之，是各施各法，各展所能，大家都希望把写生时所见的景象，通过

自己的画笔，创作出能打动人心灵的美丽形象。

我们很难据此就像唐玄宗一样，去评价同学们的作品孰优孰劣，因为要品评一幅画需要做全面综合的分析，涉及笔墨、意境、布局等多方面的处理。而布局是一幅画创作的第一步工作，如何去构思布局，就必须对布局的基本规律有所认识。

三、以"置陈布势"作为
经营位置的基础章法

"经营位置"是配合前四法而言一幅画的构图之美。"气""骨""形""采"是生命的整体呈现，而在画幅之上如何安排这生命的位置，也需要画家苦心经营。谢赫所有的评语中，没有言及此种"法相"，但仅此四字表明他已在理论上高度重视。

刘勰在《文心雕龙·定势》中论及"经营位置"的问题："因情立体、即体成势。"画面的构图，安排好人和物的位置，也关系到"势"。谢赫之前的王微、宗炳，都谈到如何经营位置以表现山水之"容势""自然之势"。王微说，如果仅仅是"案城域，辨方州，标

镇皋，划浸流"的构图，则"容势"不可求，只有"横变纵化，故动生焉，前矩后方，而灵出焉。然后宫观舟车，器以类聚；犬马禽鱼，物以状分"，如此则是"容势"生动的构图（《叙画》）。宗炳说："今张素以远映，则昆阆之形可围于方寸之内。竖画三寸，当千仞之高；横墨数尺，体百里之远"，如此，山水"自然之势"可披图而观之（《画山水序》）。

东晋顾恺之把"置陈布势"作为构图的基本原则，谢赫关于"经营位置"的理论其实来自顾恺之。顾恺之在《论画》中说："若以临见妙裁，寻其置陈布势。是达画之变也。"

五代荆浩在《山水节要》中说："远则取其势，近则取其质"，"在乎落笔之际，务要不失形势，方可进阶。"要根据画面结构的需要，运用宾主、呼应、开合、藏露、繁简、疏密、虚实、参差等对立统一法则来布置章法，巧妙地处理画面的空白，使画面处处皆成妙境。

梁元帝萧绎在《山水松石格》中也提及："设奇巧之体势，写山水之纵横。"

由此可见，在人物画、山水画的构图中，布势、体

势、取势都极为重要，能增强人物的生动神态和山水的雄伟气象与节奏变化。

那么，在"经营位置"中如何"置陈布势"呢？主要须把握好如下的几个方面：

一是布局大势。所谓大势，就是大局，也就是大体的位置安排。一张画的章法，先要看它大体的位置安排是否妥当，然后再注意小地方的位置处理。只要大局经营好了，那小地方就不会出现大的问题。如果大局没经营好，那就算把几块小地方都处理好，经营好，也无补于整幅画的整体局势。清代笪重光说得好："得势则随意经营，一隅皆是，失势则尽心收拾，满幅都非。"（《画筌》）总之，布局首先要有全局观念。

前人谈章法，经常以下围棋来做比喻，认为画画的布局和下围棋的道理有相似的地方。我们下围棋，起手要松、要宽，先着眼于通盘之局，落棋布子，然后再注意小的地方，渐渐收拾。作画的道理也是一样的，就是说，也要着眼于通盘之局，也要善于用松的手法，要疏疏布置，渐次层层点染。亦就是如前人所讲的，要大胆下笔，细心收拾。如果像低手那样下棋，眼光只限于一小块地方，所争执的很小，而失去的则是对整体大局的

把控。

有些画，近看虽好而远看就不好，这是因为大体的局势没有处理好的缘故，有些小幅或卷册作品，因为尺寸小，当放在桌上画的时候，如果布局上有毛病，是比较容易看出来的。但如果是巨幅的画，则必须挂于壁间，站在十几步以外远望，才能看出其中的得失来。如果大局没有处理好，那就算笔墨用得再好，也难以更好地体现主题思想。

一张画的大势经营好以后，就可以进一步研究布局的开合、主客、偏正、虚实以及空白等的关系处理。

南宋画家马远创作的《踏歌图》，是一幅布局合理、层次分明的作品。其画以峭拔简括见长，下笔遒劲峻爽，设色清润，并善于采用以局部表现整体的构图手法，此法被称为"马一角"。此画表现了雨后天晴的京城郊外景色，同时也反映出丰收之年，农民在田埂上踏歌而行的欢乐情景。远山瘦硬挺拔，直指云天；中部殿阁屋宇，掩映于丛林中，近景与远景间岚烟弥漫，既空灵又真实，更使画面有了几个层次。

二是妙设开合。所谓"开合"，也可以叫作"分合"，如果做简单的解释，则"开"是放、起或生发，

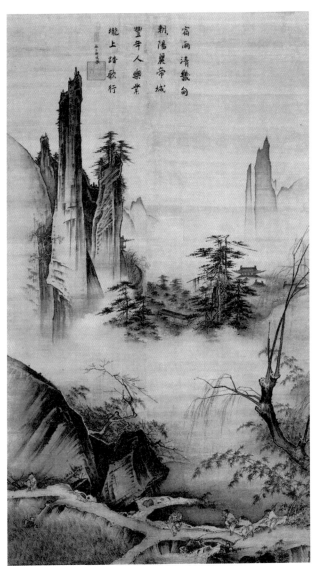

踏歌图 〔南宋〕马远

而"合"是收、结或收拾的意思。清代笪重光说："一收复一放，山渐开而势转；一起又一伏，山欲动而势长。"（《画筌》）讲的就是开合的含义及其作用。

清代王原祁在《雨窗漫笔》中说："画中龙脉，开合起伏，古法虽备，未经标出。"

清代沈宗骞在《芥舟学画编》中说："千岩万壑，几令流览不尽。然作时只须一大开合，如行文之有起结也。"

"开合"是绘画的时空节奏，正如诗歌、音乐的结构一样，都有起、承、转、合。开合得当则成体势。清代蒋骥在其《读画纪闻》中说："山水章法如作文之开合，先从大处定局，开合分明，中间细碎处，点缀而已，若从碎处积成大山，必至失势。"

一张画的章法，不管画幅是大是小，一般地说，都包含一个开合，换句话说，一般都包含一个生发的部分和一个收拾的部分。大幅画有大的开合，小幅画有小的开合。

开合的位置并不是固定的，有很大的灵活性，有的是下开而上合，或上开而下合，有的是左开而右合，或右开而左合。总之，"布局观乎缣楮，命意寓于规程。

统于一而缔构不梦，审所之而开阖有准"。

但是，还有一种章法，是只有开而没有合，为什么呢？这是故意把合的位置，设计在画面之外，是画外有画，把画外之境留给看画者自己去联想。

三是分清主客。所谓主客，指的是在画面上布置景物，不能平等或平均地安排景物，须要有个中心，或者说是重点。而作为中心的景物就叫作主体，其余的景物叫作客体，例如山水画中的主峰或占据画面主要部分的景物，就是画中的主体，围绕着主峰周围的小山峰及其他景物都是客体。又如画人物则以人物为主体，而以桌椅或树石等其他景物为客体；画花鸟则在许多花朵中，突出表现其中几朵作为主体，以分清主客关系。主体与客体之间，有着密切的关联性，客体为主体而存在，它的作用是为了衬托和突出主体。描绘客体的景物要多样而有变化，但必须围绕着主体，不能离开衬托主体的任务，更不能喧宾夺主。一张画的布局，如果在景物之间没有主客的区别，或者主客体之间的组织性不强，那么，这张画的布局就会使人有散漫、混乱的感觉。

主体和客体，必须和谐而配合，并随着主、客体的变化而变化。北宋李成的《山水诀》上说："凡画山

水，先立宾主之位，次定远近之形。然后穿凿景物，摆布高低。"清代笪重光的《画筌》上说："主山正者客山低，主山侧者客山远。众山拱伏，主山始尊；群峰盘互，祖峰乃厚。"主客关系应统一在主题思想之上，两者都以表现并丰富主题思想为目的。

主体在画面上的位置如何并不是一定的，视其主题思想的需要如何而定，不过其中也有一些规律。

首先，画面的下半部，往往是一幅画的主要部分，所以一般都把主体位置放在画面的下方。

其次，主体在画面的上方位置，有的居中，有的偏左或偏右，可以分类为正局和偏局两种。正局就是主体位置居中突出，写其正面，客体则在其左右环绕，从旁陪衬，而成对称的局势。这样布局形象比较呆板，但有庄重安定的感觉。如宋范宽画的《溪山行旅图》等。

再次，偏局指的是主体的位置不在中央，而偏于左方或右方，打破了正局对称的形势，而左右两面仍能维持其均衡的态势，其变化也更丰富。

四是运用虚实。所谓虚实，指的是绘画技法上的"有无""远近""隐显""浓淡""疏密""藏露""阴阳"等。一般地说，实处用墨比较浓重，虚处

用墨比较浅淡。

而近景的形象通常画得比较大，比较详细而用墨较浓，可视为实处；远景的形象，画得比较小，比较简略而用墨较淡，可视为虚处。

中国画十分注重虚中有实、实中有虚的布局法则。明代董其昌在《画禅室随笔》中说："虚实者各段中用笔之详略也。有详处必要有略处，实虚互用，疏则不深邃，密则不风韵，但审虚实，以意取之，画自奇矣。"董其昌所讲的"虚实"，指的是布局用笔上详略和疏密的关系处理，详和密是实，略和疏是虚，两者互为作用，相辅相成。

清代笪重光的《画筌》上说："山实虚之以烟霭，山虚实之以亭台。"

清代蒋和的《学画杂论》上说："山水篇幅以山为主，山是实，水是虚。画水树图，水是实而坡岸是虚。写坡岸平浅远淡，正见水之阔大。凡画水村图之坡岸，当比之烘云托月。"

在"布势"方面，还有呼应、藏露、繁简、纵横、参差、奇正、动静等手法的运用，这里就不一一详论了。

在实践中，当明确了主题，山水画进入创作构思阶段，首先就要考虑画面的布局经营，大势、开合、主客、虚实、轻重、阴阳等。"作画先定位置，次讲笔墨。何谓位置阴阳向背，纵横起伏，开合锁结，迥抱勾托，过接映带，须跌宕欹侧，舒卷自如。"（王昱《东庄画论》）

创作过程中立意和构图是不能分割的，一定的构思内容，必须由相适应的构图来体现。而在此基础上，构思必须跳出陈套，自出新意。

明代沈周，是一位颇有性格的杰出画家，在他的人生轨迹和对艺术的探求上，既有陶渊明"少无适俗韵，性本爱丘山"心系田园的自由乐趣；又有刘勰"风清骨峻，篇体光华"的审美艺术理想；更有苏轼"阅世走人间，观身卧云岭"超越自我的精神境界。这或许就是沈周对人生价值和人格理想核心意义的理解和追求。沈周受家学影响，自幼便酷爱书画，不喜政事，不应科举，一生居家读书，吟诗作画，优游于林泉之间。"先生世其家学，精于诵肄，自坟典丘索以及百代杂家言无所不窥，一切世味，寡所嗜慕，惟时时眺睇山川，撷云物，洒翰赋诗，游于丹青以自适。"明末清初学者姜绍书在

他的《无声诗史》中，对沈周超然洒脱、悠然自得的生活状态和艺术追求，做了很好的总结。

《庐山高》图是沈周的代表之作，这是他41岁时为祝贺老师陈宽七十寿辰而创作的巨幅山水画，据说沈周早年多画小幅，40岁以后才开始画大幅作品。

此画气势宏大，雄浑厚实，笔力苍劲，墨气淋漓。在布局上采用高远法全景式构图，画面上段主峰雄奇峻挺，给人以崇高雄浑、厚实质朴之感。围绕着主峰周围是高低不同，错落有致的数座山峰，"一幅画中，主山与群山如祖孙父子然，主山即祖山也，要庄重顾盼而有情，群山要恭谨顺承而不背"（清布颜图《画学心法问答》）。在这里，沈周的用意非常清晰，他是以主峰来寓意老师宽厚博大的人格，而群峰则是他们一众学生，多年来"恭谨顺承"地受教于老师的情景。中段有冈岭崖壁如虎踞龙盘，延续了主山连绵的气势。此处用墨较淡，与周围层峦叠嶂、墨气氤氲形成了虚实对比。在画幅左边的山崖上，瀑布飞流直下，使画面产生流动感，增加了画面的生气，两崖间斜横木桥，又打破了瀑布直线的单调。下段一角有山根坡石，两株高大的劲松，其姿态与中段山峦向上的趋势相呼应，使近、中、远景自

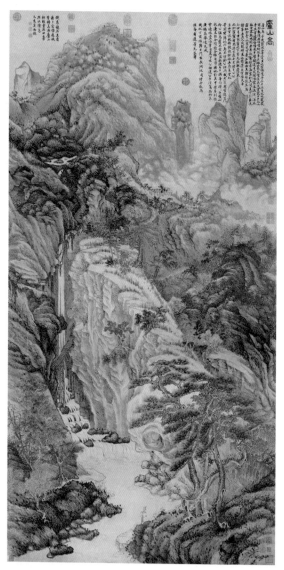

庐山高　〔明〕沈周

下而上气脉相连。而在飞瀑之下有一高士伫立溪边，神情泰然自若，悠闲静观，想必这是画家意中的老师陈宽。

沈周通过《庐山高》图，既刻画了庐山仰之弥高、大气磅礴的动人形象，也表达了对师恩的感激之情，而同时也将他甘于淡泊，超然自我的旷达情怀，在情景交融的作品中得到充分的展现。

章法贵求异，求变化，这是中国画独特的构图特点。《庐山高》图围绕主题内容，构思上力求创出新意，构图上着力于意境变化，而所有这些变化，都是建立在不违背自然规律、绘画法则的基础上，在合乎常理中创造出理想的境界，即所谓"在乎情理之中，而出于想象之外"，其中不外乎一个"变"字。"惟先矩度森严，而后超神尽变，有法之极归于无法。……然欲无法必先有法，欲易先难。"（清王概、王蓍、王臬《芥子园画传·画学浅说》）

中国画的独特之处就是既讲究规律，又富于变化，而变化则是在对规律和法则的了解和掌握的基础上进行创新和发展。

四、以"以大观小"作为经营位置的主要手法

"经营位置"是中国画的空间艺术。中国画家寻找到了"计白当黑"的画面空间处理方法，就舍弃了自己眼睛直观看到的焦点透视的景象。宋代的科学家沈括在《梦溪笔谈》中提出构图美学的"以大观小"的法则，他批评李成的山水画中的亭台楼阁等建筑是"掀屋角"，即有固定视角的透视法。中国画家是以"心眼"来作画的，他们并不是在摹绘和再现自然。中国画自古至今都不愿受到自然实景的局限。近代画家黄宾虹先生说："'以大观小'就是'推近就远'，也就是设想自己退到更远的地方来看对象。"我们看宋代王希孟的《千里江山图》和张择端的《清明上河图》就可以理解什么是"以大观小"之法了。

美学家宗白华说："沈括以为画家画山水，并非如常人站在平地上在一个固定的地点，仰首看山；而是用心灵的眼，笼罩全景，从全体来看部分，'以大观小'。把全部景界组织成一幅气韵生动、有节奏又和谐

的艺术画面，而不是机械的照相。这画面上的空间组织，是受着画中全部节奏及表情所支配。"因此，中国画的"位置经营"不是按照透视法原理来构造一个几欲走进、驰于无尽的立体空间；而是游心太玄，上下飘瞥，网罗天地于门户，饮啜山川于胸怀，身所盘桓，目所绸缪，以中国特有的阴阳变换的笔情墨韵，抒写了一个折高折远自有妙理的生命空间。

"以大观小"要采用"散点透视"的取景法，也即采用多点透视、均角透视的手法，给人以近大远小的视角，这也正是中西画法区别显著的地方。北宋郭熙在《林泉高致》中概括了"三远"法——

山有三远：自山下而仰山巅，谓之高远；自山前而窥山后，谓之深远；自近山而望远山，谓之平远。高远之色清明，深远之色重晦；平远之色有明有晦；高远之势突兀，深远之意重叠，平远之意冲融而缥缥缈缈。

其人物之在三远也，高远者明了，深远者细碎，平远者冲淡。明了者不短，细碎者不长，冲淡者不大。此三远也。

"以大观小"，反映了中国画家凌驾于大自然之上的主观能动性，善于居高临下和高瞻远瞩。郭熙的"三

远"法，实际上是画家与大自然神交的三种境界，也是三种审美境界在章法中的最佳表现。所谓高远，具有泰山巍峨之势，如范宽的《溪山行旅图》，使人望之，顿觉大自然之雄壮。所谓平远，是一种一望无际的境界，正如李白的诗所言："山随平野尽，江入大荒流"，浩浩荡荡，辽阔而旷达，令人心旷神怡；所谓深远，是一种"会当凌绝顶，一览众山小"的境界，如人站立于高山云巅，俯视山峦起伏重叠，河流蜿蜒曲折，云雾升腾飞动，心中顿生自豪感。"三远"法，集中体现了仰观俯察，远取近求所获得的三种最佳感受，既是散点透视的产物，也是心理透视法的成功创造。"三远法"，冲破焦点透视的羁绊，使人进入了表现的自由王国。

"以小见大"要善于安排好画面的层次。中国画用层次表现了远近、意境，要恰当地安排好多层次。清原济的《石涛画语录》中说："分疆三叠者：一层山，二层树，三层山，望之何分远近？写此三叠奚啻印刻？两段者：景在下，山在上，俗以云在中，分明隔做两段。""三叠两段"是古代山水画家根据生活创造出来的一种章法，可以作为今天创作上的借鉴。但也不要生搬硬套、机械地模仿。石涛虽然讲"三叠两段"法，而

溪山行旅图　〔北宋〕范宽

他自己的山水画，也有两叠、五叠，甚至八叠的也有，关键在于聚散得宜，开合分明。

张择端的《清明上河图》是善于"经营位置"的一幅杰作。杜甫在《丹青引赠曹将军霸》中有句"诏谓将军指绢素，意匠惨淡经营中"。中国画的构图需要创作者费心构思，苦心经营，即所谓"九朽一罢"。创作者在布局构图上，往往加一块，或减一点，都会对作品的成败产生直接的影响。

《清明上河图》以长卷形式，采用全景散点透视的构图方法，将繁杂的景物纳入统一而富于变化的画面

清明上河图（局部）　〔北宋〕张择端

中。全卷规模宏大，结构严谨，内容丰富，层次缜密。描绘的景物丰富多彩，有广阔的原野、浩瀚的河流、高耸的城郭、纵横的桥梁。描写的人物形象生动，有赶毛驴运货的行人，有打卦算命的先生，有忙于货物交易的商贩，有船过"虹桥"而大呼小喝的船夫们。一幕幕充满生活情节的场面，一幅幅富于诗情画意的美景，在张择端的笔下，活泼灵动，栩栩如生，令人叹为观止。画的内容结构大体上分为三段：第一段是清明节早晨的京郊农村风光；第二段是全画的重点和"高潮"所在，此段以横跨汴河的"虹桥"为中心。画家围绕这座木质结构的拱桥可谓煞费苦心，他充分施展了自己的绘画本领，将桥上桥下的场景和人物活动做了全景式的描绘。而最引人注目的是那艘在激流中正准备驶过"虹桥"的木船，船上船工们在奋力护船，桥上桥下聚集了很多过往的行人，他们看着眼前惊险的情景，有的在呼喊相助，有的则不顾自己的安危，跨越到拱桥栏杆外且探出身子，一手拉住栏杆，一边扬手挥舞，似在大声喊叫，场面异常紧张。与此形成鲜明对比的是，从桥上路过的达官贵人，却坐在轿子里无动于衷。这一动一静、主与次、轻与重、局部与整体等的关系处理，充满了节奏

感，尽显画家高超的掌控能力。第三段描绘城门内外街道纵横交错，店铺鳞次栉比的繁华热闹景象。

《清明上河图》运用散点透视构图，造型生动、布局巧妙，笔墨章法得当，具有高超的艺术造诣。5米多长的画卷长而不冗，繁而不乱，结构布局严密紧凑，如一气呵成。全卷主体突出，首尾呼应，浑然一体。人物和景色的虚实、疏密、动静具有鲜明的节奏，充分体现了画家具有非凡的生活观察力和艺术创造力，是细节构图的典范之作。

"要路愈远，幽行为迟"，越是长篇之作，越要注重整体的布局安排，围绕主线脉络，徐徐展开，层层推进。在细致绵密中随机应变，在自然契合间浑融无迹，这就是中国绘画构图美学的要点所在。

我们对"经营位置"小结一下，可以用下图来表示：

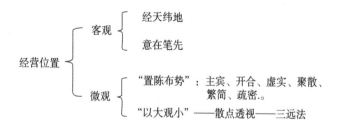

　　"经营位置"从客观到微观，如预先规划好建设蓝图，然后运用一砖一木去建筑。从微观到客观，是通过局部的、细节的创作，体现创作目的的实现。《淮南子·俶真训》云："夫道有经纪条贯，得一之道，连千枝万叶。"经营位置便是在客观上得一之道，连万象错布，五光十色，为千骨法用笔之千笔万画。一画中绘万画，万画归于一画，这就是"经营位置"之精髓和构图法。

第七讲

传移模写

创造之美

　　"传移模写"是"六法"的最后一法，谢赫在《古画品录》中谈及此法最集中的是品评刘绍祖的作品："善于传写，不闲其思。至于雀鼠，笔迹历落，往往出群。时人为之语，号曰'移画'。然述而不作，非画所先。"意思是说，刘绍祖善于传写，不善于独立构思。至于所画雀、鼠题材，笔迹错落有致，往往超出一般。当时人把他的画评价为"移画"。然而，临摹而不创作，在画道中是舍本逐末。

　　谢赫在这里一方面赞扬刘绍祖善于"传写"，另一方面又不赞同他"述而不作"的模仿；所画雀、鼠很逼真，缺乏写意、移情，缺乏再创造。

　　"传""移"二字在这里指"传写""移画"，似乎是说刘绍祖善于写生。写生不是对自然的简单复制，不停留在实物真形，而是写其"生气"，将自然界充溢生气的景物"移"到素绢之上，这就不是一般的技巧所能为了，"传移模写"需要画家有一双善于发现美的眼睛和善于创造的手，要有"化物""化境"的能力和意象的创造。谢赫在这里用了"不闲其思"四个字，"闲"，门中有木，意为闭门而息，防止外人侵入之义，"不闲其思"，即是不封闭、不约束自己的思想，

勤于思索，敏于发现美；虽然"往往出群"，但仍然停留在"移画"的水平，这是因为他"述而不作"，只留下一些写生速写性质的作品，缺乏创造、创新的作品。

"模写"是在临摹的基础上，进行加工和创造。在谢赫看来，传移模写的重点在"移"字上，有"师心独见"之"移"及"模写"，则能新奇；"变巧不竭"，重点又在一个"变"字上。要"移"而能"变"，"师心独见"而新意自出，从而超越前人。

"传移模写"在"六法"中可以看作"创作论"，表现为创造之美。"六法"从"气韵生动"的"气"开始，讲的是天地之气、生命之气、笔墨之气、精神之气等，"一气贯之"。"气"是物质形态，艺术形象的元素，在"传移"中成为审美的动力因素，而最终落实为"写"，即是艺术形象的呈现。在"六法"中，起于"气"，终于"写"。"气"与"写"形成一个因果关系，气是写的动力，写是气的创造手段。"传移模写"中"传移"一语强调的是："模写"是在对前四法了然于胸的基础上，流畅无碍地"模写"，以达到形神兼备、圆融无碍。而要做到这一点，画家应当有虚心应物、物我两忘、是非双遣、兼周内外的心志。所以，

"传移模写"是画家思想境界、心理状态的体现，也是绘画审美的最高目标。

谢赫"六法"起之于"气韵生动"，合之于"传移模写"，这是一个结构严谨、系统联系的整体。"传移模写"绝非指简单地临摹和复制，而是传神、移情、模仿、写画，是一个完整的创作过程。

"时有春夏秋冬自然之开合以成岁，画亦有起、讫、先、后自然之开合以成局。"（沈宗骞《芥舟学画编论山水》）一开一合，道尽了中国绘画运动变化的基本规律和本质特征，而"传移模写"则是开与合之间生发与收合的融通之道和创造之美。

一、"传移模写"以"借古以开今"为基石

谢赫讲的"传移模写"，讲的是向前人的经典作品学习，向优秀文化遗产学习，是对历史的总结、传承、创新和发展。

在人类历史上，绘画始终是随着社会经济、政治、生活的发展而发展。每个时代的生活，为艺术创造提供了丰厚的资源；每个时代的风尚，影响了时代的画风；

每个时代的科技进步，也为艺术创作提供了多样的技法。绘画作为一个独立的艺术门类，在漫长的历史发展过程中具有浓厚的传承性。每一个优秀的画家总是站在前人的肩膀上，总结、吸收他们的长处，博采众长，在传承的基础上创新，形成自身独特的风格和特点，这是艺术创作的一个基本规律，也是创造美的基本要求。

（一）"传移"以"模仿"作为创作的基本功

"传移"是一个内涵非常丰富的概念。首先，它揭示了艺术创作素材的来源。"传移"既是对历史的继承、消化、吸收，又是对现实的再现。"传移"，并非无本之木，无源之水，而是来自现实世界和现实生活的体验和积累。唐代韩干为何画马栩栩如生？这是因为马的形象都是从生活中来。他画马时，唐明皇要他按陈闳的方法画马，韩干说："臣自有师，陛下内厩之马，皆臣之师也。"五代著名画家荆浩经常深入大自然中去观察体验，看到千姿百态的古松，"因惊奇异，遍而贵之"，画松"凡数万本，方如其真"。正是在生活实践的基础上，对素材进行加工和典型化及形象化的塑造，才能创造出自己心目中的艺术形象。

"传移"也要有基本功的训练，掌握好绘画的基本

法度。老子说："九层之台，起于累土；千里之行，始于足下。"（《道德经·第六十四章》）讲的是九层的高台，是由一堆一堆的泥土筑起的；千里的远行，是从脚下第一步开始走起来的。

绘画学习也是如此，要从基本功练习开始，经过逐步的积累，才能有所成就。学画就好比造房子，练习基本功就好比打地基，如果地基打得不坚固，而在上面盖楼房的话，哪怕建的是雕梁画栋、金碧辉煌的房子，也不过是虚架子，总有一天会倾倒下来。所以，基本功练习是学习中国画技巧的第一步，也是非常重要的一步。那么，基本功练习如何入手？基本功练习又包括哪些内容呢？

先谈第一个问题，基本功练习怎样入手？

要从法度入手，从规矩入手。王维在《山水诀》中说："善学者还从规矩。"讲的是学画者必须按照正确的方向和一定的程序，从繁到简，由浅入深，从白描到色彩，一步一步地进行，要勤学苦练，筑牢基础。

要先收后放，从笔法谨细的工笔画入手，然后至小写意，再到笔法奔放的大写意，循序渐进，逐步放开。

再谈第二个问题，基本功练习包括哪些内容？

基本功练习究竟包括哪些内容，这问题一直存在争议，众说纷纭，如临摹、写生、书法、用笔、用墨、设色等与技法相关的内容，都可视为基本功练习的内容，也都是中国画必不可少的重要元素。而无论怎么说，临摹是基本功重要的内容之一，这一点，自古至今学界都有共识。

临摹有多种叫法，有摹写、摹画、拓画和模仿等，是传统绘画基础训练的重要内容之一，其历史由来已久。唐代张彦远说：

> 好事家宜宣纸百幅，用法蜡之，以备摹写。古时好拓画，十得八九，不失神采笔踪。亦有御府拓本，谓之官拓。国朝内库、翰林、集贤、秘阁，拓写不辍。承平之时，此道甚行；艰难之后，斯事渐废。故有非常好本，拓得之者所宜宝之。既可希其真踪，又得留为证验。（《历代名画记》卷二）

从这段论述中我们可以了解到，张彦远所说的"古代"可以上溯至汉代或更为古老的时代，可知"摹写"由来已久。在唐代，对于临摹佳作珍品已经蔚为风气，许多"好事者"（指当时的书画爱好者或收藏家）耽乐此道，宫廷中从事"官拓"，制造逼真的副本更是盛况

空前。这种"官拓"也称为"伪好物"，在唐代特别盛行。米芾在《书史》中说："冯京家收唐摹《黄庭经》，有钟法，后有褚遂良字。亦是唐一种伪好物。"

继唐代之后，宋代又出现一个绘画艺术的繁荣局面，而临摹古画珍品之风，朝野竞尚，盛况不减唐代，宋代开国之初即成立"翰林图画院"，罗致全国绘画能手供奉朝廷。画手们除了秉承皇帝意旨作画之外，还得承担临摹古画的任务，这是唐代"官拓"的继续。尔后元、明、清三代，朝野临摹古画之风也一直没有衰竭。

综观历史，"临摹"在我国绘画艺术发展史上，不但源远流长，并且形成一种规模宏大的艺术事业，而对我国传统绘画所产生的影响，既巨大又深远，是每个绘画艺术创作者都不可忽视的学习内容。

近现代黄宾虹等几位大家，也对"临摹"做了不少论述——

黄宾虹说："人之学画，无异学书。今取钟、王、虞、柳，久必入其仿佛，至于名家，无不摹拟，兼收并蓄，而后可底于成。"（《黄宾虹山水画论稿》）

程十发说："学习中国画的重要手段是临摹。即通过临摹前人作品来达到学习的目的。"（程十发《中国

画要诀》）

陆俨少说："山水画学习的方法，起手不外临摹，从中可以得到传统的技法。"（《陆俨少山水画刍议》）

临摹的方式方法有多样，宋代赵希鹄说："临者，谓以元（原）本置案上，于旁设绢素，象其笔而作之。"（《洞天清录》）。清代方薰说："古人摹画，亦如摹字，用宣纸法蜡之以供摹画。"（《山静居画论》）

"临""摹"这两个字常常联系在一起说，好像临和摹这两种方法是差不多的，其实并不一样。通常说的所谓临，是把画放在桌上，在旁边铺一张白纸，对着这张画，一面看，一面画，按照它的章法和用笔用墨，很忠实地摹画下来。所谓摹，是把一张透明的薄纸盖在画面上，用墨笔描摹它的笔迹，勾勒它的轮廓，摹画也叫作拓画。

清代邹一桂在他的《小山画谱》中说：

临摹即六法中之传模，但须得古人用意处，乃为不误，否则与塾童印本何异？夫圣人之言，贤人述之而固矣；贤人之言，庸人述之而谬矣。一摹再摹，瘦者渐

肥，曲者已直，摹至数十遍，全非本来面目。此皆不求
生理，于画法未明之故也。能脱手落稿，抒轴予怀者，
方许临摹。临摹亦岂易言哉！

依据邹一桂的说法，临摹的主要目的似乎并不在于
通过临摹而获得副本，而重点在于向前代大师学习。学
习不仅只是训练手、眼技法等的准确性和熟练性，而是
要理解和体会原作的匠心和韵味，也就是所谓的"得古
人用意处"。

胡佩衡先生在《齐白石画法与欣赏》一书中，记述
了白石老人借鉴、学习他人的态度：

白石老人教导我临摹法，他说，临摹以前的仔细反
复研究非常要紧，一定要看清楚下笔、着墨、构图、着
色的特点之后，才能开始临摹。如果是一幅佳作，最好
先能钩稿本，永远留作参考。钩留稿本方能体会深刻，
长期不忘。

我们看老人早年临摹各家的作品很多，但从来也不
题写"临""仿"的字样。什么原因呢？他说："我是
学习人家，不是摹仿人家，学的是笔墨精神，不管外形
像不像。"意思是说，临摹不是依样画葫芦，不是学皮
毛，而是体会传统的笔墨技巧，向遗产学习的不是形式

而是精神。也就是后来老人常对学生们说的："学我者生，似我者死"的道理。

　　齐白石60岁后熔传统写意画和民间绘画技法于一炉。所画花鸟虫鱼虾蟹，笔墨纵横雄健，造型简练质朴，色彩鲜明热烈；阔笔写意花卉与微毫毕现的草虫巧妙结合，神态活现。其代表作品《墨虾图》，以浓墨空点为睛，横写为脑，落墨成金，笔笔传神。细笔写须、爪，刚柔相济，凝练传神，显示了高超的书法功力，使得画中之虾，个个灵动活泼，栩栩如生，是他晚年的佳作之一。

　　可见，白石老人的绘画能达到这样高深的造诣，除

墨虾图　〔近现代〕齐白石

面向生活学习以外，还有对先辈优秀作品的无限尊重和刻苦地学习。我们不能把临古看成可有可无的事，只有通过临古才能深刻体会笔墨意趣，才能了解数千年来祖先辛勤劳动所提炼出来的技法的奥妙，才能继承这些宝贵的经验，才能进而谈到民族绘画的发挥与创造。

（二）"传移"是"借古以开今"

谢赫在"传移模写"中强调要"借古以开今"。学习、借鉴古人，是一种手段，其目的是革新创造，为今人服务，这就是"古为今用""以古鉴今""以古开新"。综观历代名家，没有不是博采诸家、独树一帜的，他们既有深厚的传统功夫，又有别开生面的创新能力，这叫作"具古以化"。他们学习传统精华，都经历了一番对传统"去伪存真""取其精华，去其糟粕"的消化吸收过程，同时又深入生活发展、创造。正如沈宗骞所云："如一北苑也，巨然宗之，米芾父子宗之，黄、王、倪、吴皆宗之。宗一鼻祖，而无分毫蹈袭之处者，正是自立门户，而自成其所以为我也。"师法古人，并非"泥古不化"，否则，艺术就不能发展，艺术就失去生命。石涛说得好："古之须眉，不能生在我之面目；古之肺腑，不能安入我之腹肠。我自发我之肺

腑，揭我之须眉。纵有时触着某家，是某家就我也，非我故为某家也。"

"借古以开今"要有具体的方式方法：第一要多读。就是读画、读帖、读书。清代画家王原祁说："临画不如看画。""看画"也叫"读画"，画看多了自然默记于心，时时心存意想，便能神领意会。明代李日华在《论画》中说："余尝泛论学画必在能书，方知用笔。"明末董其昌也说："善书必能善画，善画必能善书，其实一事耳。"（《画禅室随笔》）读书是画家提高艺术水平和思想修养的重要途径，艺术创作到最后就要看气质，比修养。苏轼在《柳氏二外甥求笔迹二首》中说："退笔如山未足珍，读书万卷始通神。"讲的就是读书对于书画学习所起到的关键作用。

第二要多画。勤学苦练是中华民族好学求进的优良传统，如"夙兴夜寐""焚膏继晷""闻鸡起舞""三年目不窥园"等典故，都体现了前人勤奋刻苦的学习精神。多画多练是绘画学习的基本要求，"世间谁许一钱直，窗底自用十年功"（宋代陆游《学书》）。古今有成就的艺术家，没有一个不是勤学苦练、勤奋用功的。

第三要多思。孔子说："学而不思则罔。"石涛也

说："夫画贵乎思，思其一，则心有所著而快，所以画则精微之，入不可测矣"。前人为我们留下丰富的经验和丰厚的理论知识，指导着我们的学习和实践，同时，也有一些主观、片面以及消极的观点和看法，这需要我们用心思量，以辩证的思维方式，弃其糟粕，取其精华，并在实践中不断总结，才能收获真知，有所收获。

读是得于心，画是应于手，思则贵乎辩。画、读和思是相行无碍、相辅相成的一个整体，光是读而不画，没有真才实学；光是画而不读、不思，专于技巧，徒得皮毛。中国画的学习，必须理论与实践相结合，而"传移"的过程就是由理论到实践，又由实践到理论，不断学习、总结，循环反复，向前发展的过程。而每一次的总结体会，都应该成为画家艺术升华的重要契机。所以，单纯的埋头苦干或只停留在理论的探究，都不可能会学有所成。

李可染在谈到向传统学习、向前辈学习时，就提出要"以最大的功力钻进去，以最大的勇气攻出来"。他认为，学习需要有一股钻劲，没有钻劲是进不去的，进不去又如何能学到前人的真本事呢？学到本事后就要跳出来，出来是求脱，要有独创精神。这就更不容易，

没有胆识、主见、勇气、自信、创新的精神，是出不来的。所以他说钻进去不易，跳出来更难。我们学习传统要善于扬弃，传统中有精华，也有糟粕，因而，就需要边学习，边总结，边提升，对于前人总结出来的经验，要善于批判地继承，并随着时代的发展变化而有所创新。我们常讲"笔墨当随时代"，对于前人的理论，我们也应从时代的视角去重新认识、理解和审视。这样才能更为全面、深入地去学习前人的成功经验，从而更好地传承和发扬。如宋代郭熙的"三远"论（《林泉高致》），沈括的"折高、折远"说等，这些著名的论说都是古人凭着超凡的想象力，总结出来的绘画理论。而现代人则可借助于现代科技的影像手段，通过航拍的视像效果，更为直观、全面地从不同的高度、角度、深度以及速度的变化，去感受和理解郭熙和沈括的绘画空间意识。而在此基础上，注入具有时代特色的理论内涵。

清代是中国画学理论研究最兴盛的时期，出现了不少承前启后、借古开今的理论专著，沈宗骞的《芥舟学画编·论山水》就是一篇颇具影响力的画论名著。其中，他针对摹古的学习方法有一段很精辟的议论，我们可从中理解他的用意之处：

学画者必须临摹旧迹，犹学文之必揣摩传作，能于精神意象之间，如我意之所欲出，方为学之有获；若但求其形似，何异抄袭前文以为己文也。……初则依门傍户，后则自立门户。如一北苑也，巨然宗之，米氏父子宗之，黄、王、倪、吴宗之，宗一鼻祖而无分毫蹈之处者，正其自立门户而自成其所以为我也。……若初学时，则必欲求其绝相似而几可以乱真者为贵，盖古人见法处，用意处，及极用意而若不经意处，都于临摹时一一得之于腕下，至纯熟后，自然显出自家本质。

盖古人自有其精气，借笔墨以传之，故贵古人笔墨者，贵其精神也。……故但泥其迹者，不特失古人灵妙之趣，恐汩其天机，将终身无能画之日矣。惟以古人之矩矱运我之性灵，纵未能便到古人地位，犹不失自家灵趣也。

沈宗骞在这里主要讲述了三个问题：

第一，临摹不以形似为主要目的，重要的是要学习古人的精神；

第二，临摹学习要树立高目标，潜心贯注，锲而不舍；

第三，强调主体内在的情感体验。在他看来，一方

面要理解和掌握古人的法则，另一方面要把主体性情与古人的法则、性情融合在一起，从而达到笔墨、精神、性灵相互间的浑然融合。沈宗骞之论，与我们长期以来对临摹这一定义的理解，似乎已有所不同。我们再来看看贺天健先生是怎样模仿古人、学习古人的。

《仿黄鹤山樵写秋山行云图》是贺天健1929年的画作，这幅浅绛山水可称得上是他早期风格的作品典范之一。全画气势雄浑，层峦叠嶂，主峰挺拔，众峦聚秀。龙脉蜿蜒而畅达，云雾缭绕而流利。万壑松风如闻其声，千岩山烟似见仙境。观赏者远眺高峰爽秀气韵生动，近观楼阁掩映山径通幽。令人神清气爽，旷然会心。画家虽然取法于王蒙，但绝不是简单地模仿，是有所取舍，有所仿效。这主要体现在如下三点：

第一，画家在布局上一方面吸收了王蒙注重雄豪郁勃、宏深峻伟、重山复岭、萦回曲折的布局风格。另一方面又充分运用云雾烟气所给予山体的联动作用，力求使层峦叠嶂间，形成气机气韵的自然流动，以呈现出变化多端的万千气象。

第二，在用笔上，画家既取法王蒙密实攒簇的皴法笔意，又将披麻、牛毛、卷云等皴法糅合在一起，从而

使整体笔法更加丰富，更有变化。

第三，从整体画面可以看到，画家在布局、笔墨、细节等的运用上，都注入了自己的思想、意志和情感，并力求创造美的意境。因此可以说，《仿黄鹤山樵写秋山行云图》不是单纯的模仿作品，而是画家在特定条件下模仿与创作相融合的艺术作品。

（三）"传移"关键之处在于有特殊的创造

"传移"其实质是继承、生活、创造融为一体的过程，其中创新、创造是关键。

朱光潜先生说："古今大艺术家在少年时代做的功夫大半都偏在模仿。米开朗琪罗费过半生的工夫研究希腊罗马的雕刻，莎士比亚也费过半生的工夫模仿和改造前人的剧本，这是最显著的例。""不过这步功夫只是创造的始基。没有做到这步功夫和做到这步功夫就止步，都不足以言创造。""创造不能无模仿，但是只有模仿也不能算是创造。"（《谈美》）

谢赫在评张墨、荀勖时说："若拘以物体，则未见精粹；若取之象外，方厌膏腴，可谓微妙也。"（《古画品录》）意思是说，这两人的作品风范气韵极妙而达到神化的地步。但从具体的描绘事物来看，未见精粹；

若能取象之外，方使你感到味美无穷。艺术创造不能只局限于对物体表象的描绘，而是要"取之象外"，所谓"象外"，即形象之外的虚空境界，是有着无穷意味，幽远虚空的境界。而"象外见意"便是"意"在"象外"的外延，必须有新的感悟，才能有新的创造。

大自然的景象是感官世界的真形影像，创作者不是去模仿刻画一个自然的物象，而是以实景为基，融入自身的感受，进行艺术的再现，由心灵里创造理想的神境。德国哲学家黑格尔说："艺术美高于自然美。因为艺术美是由心灵产生和再生的美，心灵和它的产品比自然和它的现象高多少，艺术美也就比自然高多少。"

中国绘画美学历来主张"画乃吾自画""必须笔笔有我"，强调在借鉴他人的基础上，表现创作的个性，创立自己的风格、流派、技法。特殊的创造，是"自立门户""独具一格"，在"未画以前，不立一格；既画以后，不留一格"，不断地创造新的风格。"吴带当风，曹衣带水""黄家富贵，徐熙野逸"，都是不同的个人风格的表现。而六朝之画"迹简而意淡"，初盛唐之画"雄浑壮丽"，晚唐之画"清丽而渐渐薄"，都是时代对绘画创新发展的影响的生动写照。

二、"传移模写"以"移情"为审美思维

"传移模写"以"借古以开今"为基础、为前提，而又以"移情"为内涵。"移情"，指的是审美活动的主体将感情移入对象，从而使对象产生美感的过程。也就是把我们人的感觉、情感、意志、思想等移置到外在的事物中去，使原本没有生命的东西仿佛有了感觉、思想、情感、意志和活动，鲜活起来，生动起来，产生物我同一的境界。

移情入景、借景抒情是中国由来已久的传统艺术创作的一大亮点。清代吴乔在《围炉诗话》中说："夫诗以情为主，景为宾。景物无自生，惟情所化。"他认为诗中的景象是情感所化生的，景由情生，就是所谓的"以情造景""景由情生"。王国维说："写情则沁人心脾，写景则在人耳目。"（《宋元戏曲史》）唯此，艺术作品才能引人入胜，才能引起观赏者的共鸣。

从中国画审美的美学角度看，"移情"是一种共情，是一种同频共振，是传统中国绘画里可端详但不可说尽的意象。"传移"并不仅仅是对自然景物的描绘，

也即不仅仅是"移物""移景",而是把画家心中的精神和情感注入其中,达到物我皆化,物与人的精神融为一体的状态。郭熙在《林泉高致》中说:"人须养得胸中宽快,意思悦适,如所谓'易直子谅',油然之心生。"这就是说,"传移"是人的精神得到"宽快""意思悦适",继而再充实溢出,呈现于作品之中。石涛说:"用情笔墨之中,放怀笔墨之外。"画家在创作过程中移情于笔墨,放怀于山水,将心中的情思与景物融为一体,以情造境,以心写境,如此,才能创造出谢赫在《古画品录》中所说的"体韵遒举,风彩飘然"的艺术佳作。

(一)"情"的美学特点与性质

首先,我们要弄清楚什么是"情"?"情"是情绪与情感意识的反映。我们古人所讲的"情",包括情绪与情感,其中基本的情绪形式是中性的,而包含特定具体内容的情感则有善有恶。情感中的低劣部分可称之为情欲,情感中的高洁部分可称之为激情。艺术世界虽然可以描写人们的各种情欲,但推动艺术家创作的一般来说是激情。激情中含有理性和自由意志,也就是蕴含着"性",体现了"志"。艺术所要表现的情感既有个体

性、群体性，又包含全人类性，是一种经过理想烛照了的审美化的情感。

"情"从属于"心"。在中国古典哲学和美学中，"心"指思想、品格、意志、思维等，"心"主宰着人的全部精神活动。《孟子》上说："心之官则思。"《素问·灵兰秘典论》上说："心者，君主之官也，神明出焉。"朱熹在《朱子语类》中说："心是神明之舍，为一身之主宰。""情"从属于"心"，是"心"的活动的一部分。朱熹提出"心统性情"："盖心之未动则为性，已动则为情，所谓心统性情也。"（朱熹《朱子语类》卷五）据朱熹解释，"性"是心平静时的表现，是理性的，如仁、义、礼、智等；"情"是心激动时的表现，是感性的，如恻隐、羞恶、辞让、是非等；二者皆包容于"心"中，所以说："心者，性情之主也。"（朱熹《朱子全书》卷四十五《元亨利贞说》）明代徐祯卿的《谈艺录》上则说："情者，心之精也。""情"在"心"之中占有最基本的、核心的位置。

（二）"景"的美学含义和内涵

"景"的美学含义，主要有如下的三个方面：

一是指存在于诗歌、绘画等艺术作品中的山水景物，也即艺术家对于自然景色的描写。明代沈颢的《画麈》上说："伸毫构景，无非拈出自家面目。"王夫之说："不能作景语，又何能作情语耶？古人绝唱多景语，如'高台多悲风''蝴蝶飞南园''池塘生春草''亭皋木叶飞''芙蓉露下落'，皆景也，而情寓其中矣。"（《姜斋诗话》）

二是指作品中的艺术图景或形象。它包括对自然景物和一切社会人事的具体描绘，是指广义的"景象"。王夫之有一段话把"景"的艺术形象含义表述得更为明确和清晰："于景得景易，于事得景难，于情得景尤难。"（《古诗评选》卷一）第一句中的前一个"景"是指外界的自然景物，后一个"景"是指对自然景物的形象描写。第二句和第三句中的"景"都是指艺术形象。这三句话是说：形象地描写自然景物容易，形象地表现社会人事难，把情感化为艺术形象更难。

三是"景"具有美的属性，可以引起让人们赏心悦目的美感。凡是平庸丑陋、污秽不堪之处，是不能称作"风景"或"景色"的。王献之赞美会稽镜湖之景说："镜湖澄澈，清流泻注，山川之美，使人应接不

暇。"（《镜湖帖》）《世说新语·言语》说："顾长康从会稽还，人问山水之美。顾云：'千岩竞秀，万壑争流，草木蒙茏其上，若云兴霞蔚。'"这就是谢灵运所说的"美景"。郭熙在《林泉高致》中说："看山水亦有体，以林泉之心临之则价高，以骄侈之目临之则价低。"晋宋之际的文人，他们之所以能够发现并欣赏"美景"，就是因为他们能够超于功利之上，以一种审美的心态去观照自然山水，获得一种精神上的愉悦和享受，所谓"借山水以化其郁结"（孙绰《兰亭诗序》），"游目骋怀"（王羲之《兰亭集序》），"娱目欢心"（石崇《金谷诗序》），使精神畅快自由，不受羁束，这就是宗炳所说的"畅神"（《画山水序》）和《庐山诸道人游石门诗序》中所说的"神以之畅"。精神上"冲豫自得"，摆脱实用功利的束缚，才能感到山水风景"信有味焉"（《庐山诸道人游石门诗序》），获得一种美的感受。

王夫之说："有无理之情，无无情之理。"（《诗广传》）所以艺术中的思想是不能离开情感的，是以情感为本体的。只有融于情感的思想，才能深入人心。在抒情与写景、情感与景象的关系上，情感是根本的，

作品的写景和艺术形象都从属于情感的抒发。明代李渔说："词虽不出情、景二字，然二字亦分主客，情为主，景是客。说景即是说情，非借物遣怀，即将人喻物，有全篇不露秋毫情意，而实句句是情、字字关情者。"（《窥词管见》）王国维也说："昔人论诗词，有景语、情语之别。不知一切景语，皆情语也。"（《人间词话》）但其抒情的方式有二：一是以情写景，一是以情造景。

"以情写景"是带着情感来描写生活中实有的景象，把情感融入现实景象的真切描写之中，即所谓"物以情观"（刘勰《文心雕龙·诠赋》），"于情中写景"（王夫之《明诗评选》）。如王翰的《凉州词》："葡萄美酒夜光杯，欲饮琵琶马上催。醉卧沙场君莫笑，古来征战几人回。"边塞战士出征前畅怀豪饮、奏乐助兴的生活场景描写得十分真实，贯穿其中的是视死如归却又带几分悲凉的情感。

"以情造景"是根据情感表达的需要，创造出相应的艺术景象。这种景象更多地带有想象的成分，不一定是生活中实有的，甚至是生活中不可能发生的。清代吴乔的《围炉诗话》上说："景物无自生，唯情所化。

情哀则景哀，情乐则景乐。"诗中的景象是情感所化生的，景由情生，这就是所谓"以情造景"。如李白的《梦游天姥吟留别》中的神仙天境，更是只能出现在梦中。诗中所造之景，强烈地传达出诗人对于天姥山水之美的热爱和对自由、人格独立的追求。

作诗如此，作画亦如此。清代画家孔衍栻的《石村画诀》认为，画家作画，"不论大幅小幅，以情造景，顷刻可成"。画家根据自己的情思，可以想象出相应的图景来，通过所造之景抒发其特定的感情，绘景即是写意抒情。另一位画家方士庶的《天慵庵笔记》认为，绘画是表现画家主观情思的。画中之境，是画家心造之境，有何等心情，即造何等画境，他称之为"因心造境"："山川草木，造化自然，此实境也。因心造境，以手运心，此虚境也。虚而为实，是在笔墨有无间，衡是非、定工拙矣。"

南宋梁楷的《太白行吟图》笔简意长，充分体现出"因心造境"的情感意象。

梁楷是南宋水墨人物画的杰出代表。线是梁楷造型的主要手段之一。受其师贾师古的影响，他曾悉心摹写过李公麟的"细笔画"，之后又自创"减笔"画法，因

而他的用笔是既有恣意纵横的"减笔",也有工细婉丽的"细笔"。

梁楷在《太白行吟图》中,寥寥数笔就把"诗仙"李白那种纵酒飘逸的风度神韵,勾画得惟妙惟肖。他不拘泥于琐碎细节,而是突出诗人的性格特征,描摹反映诗人的精神状态和思想情绪的瞬间动作,并对这些状态和动作加以概略的描绘,一个鲜明的李白就呈现于人们眼前了。

太白行吟图 〔南宋〕梁楷

从这幅《太白行吟图》可以看到，梁楷的用笔颇有吴道子"迎风飘举""吴带当风"的遗风。"吴带当风"是后人形容吴道子用笔雄劲圆转，线条运用富有运动感、节奏感，所画衣带如迎风飘举，轻舞飘逸。

"景无情不发，情无景不生。"（范希文《对床夜语》）"情"与"景"是一对相反相成、互相对应而不可分割的美学范畴，情景组合是达至"情景交融"的理论基础。那么，达到"情景交融"的方法和途径又有哪些呢？

（三）"情景交融"是创造意境的实现方法和途径

达到"情景交融"，其基础是情真、景真。清代况周颐说："'真'字是词骨。情真、景真，所作必佳。"（《蕙风词话》卷一）王国维认为："能写真景物、真感情者，谓之有境界。"（《人间词话》）无论是景是情，都要真实无伪，才有可能实现情景交融。真实的情感发自内心，真实的景物来自生活，这就离不开身之所历，目之所见。

画家作画要做到"情景交融"必须多游山水，广采自然之景，方有生气。清代画论家盛大士说："画家唯眼前好景，不可错过。盖旧人稿本，皆是板法。唯自然

之景活泼泼地。故昔人登山临水，每于皮袋中置描笔在内，或于好景处，见树有怪异，便当模写记之，分外有发生之意。登楼远眺，于空阔处云彩，古人所谓天开图画是也。"（《溪山卧游录》）

写景状物，贴近自然，方可妙夺造化，即所谓"师法自然"。然而欲能如此，又必须倾注以真实之感情。正如王国维所说："其写景物也，亦必以自己深邃之感情为之素地，而始得于特别之境遇中，用特别之眼观之。"（《屈子文学之精神》）

具体来讲，实现"情景交融"的途径主要有以下几个方面：

一是主客合一。从根本上来说，"情景交融"就是主客体在审美过程中的合二而一。主客体合二而一在艺术上的表现，便是"情景交融"之意象的产生。所以在作为主体的"情"与作为客体的"景"之间，必须找到二者双向交流中的交叉点与连接点，主客体才能消失界限，豁然沟通，融合为一。这个交叉点和连接点便是"理"。这个"理"并不是抽象化的概念或理念，而是包含在主体情意和客体事物之中的一种内在属性，也就是要找到特定的主体情意与客体事物之间内在属性的一

致性、规律性、同一性。

所以，这个"理"对主体的情感来说，就是"情理"；对客体的事物来说，就是"物理"，"理"是情理与物理的统一。作为主客体内在的共同点、一致性，"理"就把主体之情意与客体之事物沟通起来，从而使主客体感应融合，构成"情景交融"的艺术形象。用刘勰的话说，就是："物以貌求，心以理应。"（《文心雕龙·神思》）"心"与"物"、"情"与"景"，通过"理"而达到二者合一。所以这"情理"与"物理"统一的"理"，正是"情景交融"的交叉点与连接点。把握住特定之"情"与特定之"景"这一主客之间的交叉点与连接点，情景也就自然走向交融。

宋人晁补之说"画写物外形，要物形不改。诗传画外意，贵有画中态"。（《鸡肋集》）画外意须诗来传，诗中景须画来现，诗与画的相互结合，就是情和景的圆满结合。陈少梅的《读书楼图》，就是诗画情景有机融合的典范佳作。

《读书楼图》是陈少梅根据明末清初著名画家龚贤的题画诗"万山中起读书楼，日日楼前云雾稠。每到月明林影动，不知几处瀑泉流"而创作的。该图一如陈氏

柔秀淡雅、笔意清简之风，而命题置景对他来讲也是得心应手、游刃有余的事情。首先画家并没有将诗歌所描绘的内容，简单地重现在画作上，而是抓住"读书楼"这一中心要点，进行布局经营。其次通过对云雾、山峰、幽泉等景物的渲染，以烘托主体，寓景于情。再次是着力于表现"读书楼"与人物之间的互动关系，以加深诗意内容的情景表达，尤其是诗意中难现之景的情境表达，从而使画面形象更生动，内涵更丰富。这才是诗画结合，情景相生的关键所在。我们可以从《读书楼图》中去

读书楼图 〔近现代〕陈少梅

细细品味。

在盘桓而上的山路上，一位高士正悠闲地顾盼前行，远处山峰苍翠，青松扶疏，林中溪泉掩映，云烟雾绕间书楼倚壁而立。日影下的书楼精巧雅致，楼内的隐者不知是在诵文咏诗，还是在开壶沏茶，以迎接远道而来的好友，一同观赏窗外的云山美景及聆听那溪涧的泉声乐韵。

至此，我们似乎读到了王维《山居秋暝》所描绘的意境："空山新雨后，天气晚来秋。明月松间照，清泉石上流。"一幅清新秀丽、淡雅明净的山水画跃然纸上。

"景无情不发，情无景不生。"（范晞文《对床夜语》）诗人因景生情，目中与之相融浃，珠圆佳句即景而成。而画家则在真景的基础上，加入主观情感，重构一个心中的理想境界。景生情，情生景，"妙合无垠"（王夫之《姜斋诗话》）。

"艺术家以心灵映射万象，代山川而立言。"（宗白华《美学散步》）这是艺术家的本质及性灵在艺术作品中的充分反映。若没有禀赋天授，感遇而生的神悟，是不可能建构出超旷空灵，清雅脱俗，"堪留百代之

奇"（石涛）的不朽佳作的。陈少梅无疑就是心匠神通的悟者。

二是情景合一。宋代诗人范晞文在《对床夜语》中说：

《四虚序》云："不以虚为虚而以实为虚，化景物为情思，从首至尾，自然如行云流水此其难也。否则偏于枯瘠，流于轻俗，而不足采矣。"姑举其所选一二云："岭猿同旦暮，江柳共风烟。"又："猿声知后夜，花发见流年。"若猿，若柳，若花，若旦暮，若风烟，若夜，若年，皆景物也，化而虚之者一字耳，此所以次于四实也。

"四实""四虚"之说，是宋代周弼在《三唐诗选》中提出来的。《四虚序》为周弼所作。所谓"四虚"，就是律诗的中间四句皆为抒情之句。周弼认为，如果单纯地抒发感情，就情说情，就会"偏于枯瘠"，干瘪抽象而不可取；应当"化景物为情思"，让景物化为情感的替代物，就是把外在的客体物景与内在的主体情志化为一体，景中寓情，以景传情，这就是"化实为虚"。

绘画也一样，对景写生，如果只是记录景物的位

置结构，就景绘景，以实为实，写出来的必定是刻板呆滞、毫无生气的作品，这就是范晞文所说的"虚者枯，实者塞"（《对床夜语》卷二）。因此必须虚实相济，情景交融。

情要合乎景，以利于内心情感之寄托；景也要合乎情，以便于外物触景而生发，而这当中的寄托与生发，则必须是在情与景会、景与情合、情景合一的相合相济中，才能创造出情景交融、意象相会的美的超然妙境。

三是情景交融，关键在于自然感兴。王夫之认为，感兴的发动造成了情与景的自然会合，他说："情景名为二，而实不相离。神于诗者，妙合无垠。巧者则有情中景，景中情。"（《姜斋诗话》卷二）景中情、情中景的创作过程，应是在兴会神到、自然而然的状态下，才能创造出情景交融的神妙意境。

（1）情景交融的意境创造必须是机神凑合，乘兴而为的自然之作。绘画创作常常是处在三种状态下完成的：一是适然感触，兴到神会。作者受外物感触，恰如天机引领，伸纸舒毫，随意命笔。这是天籁自鸣，无意而至，无工而成，无法而通的自然之作。二是立题课咏，有意而为。即作者确立主题，巧思布局，然后描绘

而成的作品。这种类型的作品，虽然尚有作者主体性的情感把控，但是有意制作而非天然，因而画作便有所欠缺。三是受人之托，命题作品。作者是在被动的状态下，为迁就他人的奉和之作，固然就失却自我的艺术创造。

"意与灵通，笔与冥运，神将化合，变出无方。"（唐代张怀瓘《书断序》）张怀瓘认为灵感到来之际，运笔自然出神入化，变化无穷。这种灵感现象，往往具有不假外物、超乎寻常的神妙体验。布颜图在《画学心法问答》中也认为，兴会灵感是决定绘画创作自然天成的制约因素："天机若到，笔墨空灵，笔外有笔，墨外有墨，随意采取，无不入妙，此所谓天成也。天成之画与人力所成之画，并壁谛视，其仙凡不啻霄壤矣。"绘画需要机神凑合，乘兴而为，才能达到自然、自由的理想境界。

（2）情景交融的意境创造必须是感物而动，不得不发的自然之作。人感于外物而生情，这情是性的表现。古代哲学中性和情是有区别的。《荀子·正名篇》上说："性者，天之就也；情者，性之质也。"《淮南子·原道训》上说："人生而静，天之性也；感而后

动，性之害（容）也。"讲的是人与生俱来的天赋本性，因感于外物而生性情。性是静的，情是动的，宋代朱熹说："人生而静，天之性也；感于物而动，性之欲也。夫既有欲矣，则不能不思；既有思矣，则不能无言；既有言矣，则言之所不能尽而发于咨嗟咏叹之余者，必有自然之音响节奏而不能已焉。"（《诗集传序》）人感于物，自然及性、及欲、及言，及至为文，为诗，为画，都有其"不能已"的情感表现，是内心情感不得不发的自然宣泄。

情感是绘画创作的内驱力。当画家身处壮丽山川，面对锦绣河山时，不难理解他们"见景生情，触目兴叹"（明代李贽《梵书·杂述·杂说》）和激情满怀，命笔挥毫的情感宣泄。这一由主体受外物的触发，进而引发强烈的情感宣泄及创作冲动，是在情与物遇、情景交融的契机下，创作者深情蓄积，如惊澜奔湍，无法遏制，不得不发的自然反应。缘心感物的灵感思维具有极大的随意性、偶然性和不确定性。创作者在情感的演化中，受外物与主观心理的各种影响，所产生的一种美感心理与创作欲望，合乎灵感思维的偶然性与突发性原则。因此，古今不少画家都着意追求这一兴会神到，

自然感兴的创作方式。如北宋画家李怀衮善写山水，为不使灵感溜走，他在居住的地方以及睡觉的床边，到处都放置了笔墨纸张，夜间灵感一来，便急忙起来作画，而通常此时的画作都会比平常的画得要好。（《东斋记事》）再如宋代画家孙知微为大慈寺作湖滩水石壁画，他琢磨了一年多，始终下不了笔。有一天，他灵感袭来，便"仓皇入寺"，索笔挥墨，顿成佳作。

"春日迟迟，秋风飒飒，情往似赠，兴来如答。"（刘勰《文心雕龙·物色》）春日秋风，山水明丽，能激起画家自然感兴的意境创造，这是画家对情与景交流与融会的情感表达。朱光潜先生对中国古典美学中兴会神到与情景交融的关系，做了生动易晓的描绘：

从移情作用我们可以看出内在的情趣常和外来的意象相融而互相影响。比如欣赏自然风景。就一方面说，心情随风景而千变万化。睹鱼跃鸢飞而欣然自得，闻胡茄暮角则黯然神伤。就另一方面说，风景也随心情而变化生长，心情千变万化，风景也随之千变万化，惜别时蜡烛似乎垂泪，兴到时青山亦觉点头。这两种貌似相反而实则相同的现象就是从前人所说的"即景生情，因情生景"。情景相生而且相契合无间，情恰能称景，景也

恰能传情，这便是诗的境界。

如诗如画的意境创造，正是画家放怀山水、情景交融的心中之境、意中之境。

三、"传移模写"落实在"写实"和"写意"

从中国绘画的创作看，写是关键，是落脚点。《说文·山部》上说："写，置物也。"本义是将东西移放他屋，引申义有倾吐、宣泄、书写、描摹、创作等义。因此，"写"包含了力度、速度、激情、灵感的抒发，包含了技法娴熟的挥洒。

"传移模写"，"传移"主要表示了主客体向本体的转化，生动地揭示了中国绘画创作思维中，主、客体之间的辩证关系。"模写"则是对天地人物时空的模仿以及艺术的加工、提炼和创造。

"模写"在中国画中包括"写实"和"写意"。写实指的是如实地描绘事物，注重客观对象的空间关系及物象本身的形体、色彩的再现；写意指的是以简练的笔墨勾勒出物体的神态，以表达意境，不追求工细的描

绘，而着意注重表现神态和抒发作者的意趣。

代表着写实的现实主义和代表着写意的浪漫主义，是贯穿于艺术史上的两大流派，传播广泛，影响深远。这两种不同的创作倾向和创作方法，不仅符合艺术创作规律，而且具有强大的生命力。现实主义的写实方法，指导着艺术创作者从客观现实的角度出发，真实地再现生活的本来面貌。而浪漫主义的写意方法，则按照艺术家具有的和理想的面貌，以比喻或象征的手法塑造艺术形象，借以抒发画家的社会理想和美学情趣。现实主义和浪漫主义虽是两种不同的创作方法，但不是互不相关、互相排斥或各不相容的关系，在创作中它们是经常被联系和结合在一起的。

中国绘画上的写实和写意的创作方法，与艺术创作上的现实主义和浪漫主义创作方法相仿。亚里士多德曾指出："正如索福克勒斯所说，他按照人应当有的样子来描写，欧里庇德斯则按照人本来的样子来描写。"人们往往把按照想象的样子来描写称为浪漫主义，它往往重主观、重表现；把按照人本来的样子来描写称为现实主义，它往往重客观、重重现。

中国古代的大作家屈原、李白等都是浪漫主义的

杰出代表。但当时的浪漫主义并未形成正式的文学理论和文学观念，人们也未能有意识地将它作为一种创作方法。而现实主义在先秦的《韩非子》中为齐王绘像的典故，西汉刘向《新序》的"叶公好龙"和西汉刘安《淮南子》等书中早就有了记载。

傅抱石、关山月共同创作的作品《江山如此多娇》是为装饰人民大会堂而绘制的大型山水画。此图取材于毛泽东《沁园春·雪》词意，把代表性的四季山水集中、浓缩到一起，运用革命现实主义和浪漫主义相融合的创作方法，表现了祖国河山的雄奇壮美。作品境界恢宏，气魄雄健，淋漓酣畅，豪放洒脱，具有强烈的民族风格和时代感。

（一）"写实"是"传移模写"的基本画法

"写实"也即现实主义创作方法，这是指艺术家按照生活的本来面貌，通过艺术形象的典型化，真实地再现生活的一种创作方法。它的基本特征是：

1. 艺术描绘的客观性（写实性）。它主要表现为忠实于生活本来面貌的写实性，尤其重视对细节真实的描绘。俄国文学评论家、哲学家别林斯基认为现实主义要"忠实于生活的现实性的一切细节、颜色和浓淡色

度", 因此, "它的显著特色, 在于对现实的忠实"
(《别林斯基选集》第一卷)。

2. 艺术形象的典型性。现实主义不仅要求写实地
描绘实际生活的客观形态, 还要求透过生活的表面和现
象, 揭示社会生活的内在本质和规律, 即生活外貌、细
节真实与本质真实的统一。也就是罗丹所说的, 优秀的
"艺术家的感受, 能在事物外表之下体会内在的真实"
(《罗丹艺术论》)。

3. 思想倾向和情感的隐蔽性。艺术是以情动人的,
任何艺术家在事实上都难以做到纯客观。因而现实主义
艺术家在通过对生活真实的、具体的、历史的描绘时,
往往会将自己隐藏于内心的情感和倾向, 有机地融合在
客观的生活描绘之中。

中国传统绘画中, 师法自然、以形写神、图真等都
蕴含写实精神, 体现了现实主义的思想与原则。五代顾
闳中的《韩熙载夜宴图》、 北宋张择端的《清明上河
图》、南宋李嵩的《货郎图》都是传统绘画写实精神的
典范之作。

我们从古今《流民图》, 可以看到"写实"的表现
手法。

宋神宗熙宁七年（1074）有个叫郑侠的画家，关心民间疾苦，敢于为民请命。有一年久旱不雨，赤地千里，农民啼饥号寒，四散逃亡。郑侠目睹惨状，忧心如焚，决计以画当疏，上书朝廷。他把自己所见的种种悲惨场面，凝练成一幅高度写实的画，题为《流民图》，呈送朝廷。但阁门拒不接收这种奇特的奏疏。他就假称是"秘急"，于是得以直送皇上。据说神宗看到这幅比文字更为直观、形象的《流民图》后，连连叹息，一夜没睡好觉。

这是历史上以画当疏的《流民图》。在现代，著名画家蒋兆和也创作了一幅《流民图》，它的影响要比郑侠的画大得多。郑侠的画只感动了一个皇帝，而蒋兆和的画却感动了千千万万的人民群众，在抗战时期的沦陷区曾一度形成一股使日寇恐惧的冲击波。

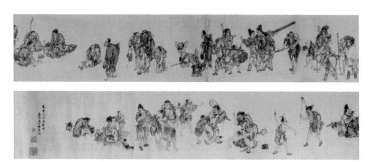

流民图 〔北宋〕郑侠

　　这幅有100多个人物的巨幅历史画卷，是蒋兆和在民族生死存亡的关头，在沦陷区用两年的时间，在积累了大量的素材和写生的基础上创作的。画家满怀爱国之情，饱蘸着民族仇恨，描绘了一群又一群衣衫褴褛、扶老携幼、饥饿疲惫的难民。他们不知来自何处，也不知走向何方。这一哀鸿遍野、血泪斑斑的情景，是当年在日寇铁蹄下我国广大人民的悲惨生活的真实写照。

　　1943年秋天，为了掩盖敌人的耳目，这幅画曾以《群像图》的名称在北京太庙展出，当时震动了古城。但刚展览了半天，一批日本宪兵带着警察冲入展览大殿，以煽动反战情绪的罪名勒令停展，并立即把它从墙上摘下。日寇的禁展，正说明了这幅画的威力。就在日本宪兵离开大殿时，一个随来的伪警察趁人们不注意时悄悄地向画家鞠了一躬，表示自己的敬意。《流民图》的照片更是不胫而走，一位教师买了一套《流民图》的照片，在礼堂里为学生们展出。

　　1944年，经上海友人的邀请，画家把《流民图》带到上海，参加一个慈善募捐的联合画展，因而它更遭敌人的忌恨，在展览期间被强行拿走。从此这幅画不知下落。

直到1952年春天，蒋兆和接到朋友从上海寄来的信，说《流民图》已被发现，并可寄来北京……画家真是欣喜若狂。当这幅经历了旧社会风风雨雨的《流民图》重新回到画家手中时，他像抚摸着久别的爱子一般摩挲着画卷，潸然泪下。但这幅画已经霉烂不堪，而且只剩下半幅了。它是在上海某处的地下室里清扫垃圾时被发现的。画家又重新把它装裱起来，1957年，画家曾带此画到莫斯科（即今圣彼得堡）展出，轰动了苏联文艺界。蒋兆和因此被誉为"东方的列宾"。

蒋兆和的《流民图》，是近现代现实主义题材的经典作品之一。画家不仅用写实的表现方法再现了中国现实中的人物形象，而且作品通过对流离失所的人民的形象塑造，表现出对现实的批判性。

王船山说："君子之心，有与天地同情者，有与禽鱼草木同情者，有与女子小人同情者，有与道同情者——悉得其情，而皆有以裁用之，大以体天地之心，微以备禽鱼草木之几。"宗白华先生认为王船山所论，讲出了中国艺术写实精神的真谛。他说："中国的写实不是暴露人间的丑恶，抒写心灵的黑暗，乃是'张目人间，逍遥物外，含毫独运，迥发天倪'（恽南田语）。

动天地泣鬼神，参造化之权，研象外之趣，这是中国艺术家最后的目的。"

（二）"写意"是一种浪漫主义的创作态度和方法

"写意"一词，最早出现在战国年间，如"忠可以写意，信可以远期"（《战国策·赵策二》）。这里的"写意"，指的是表露心意、传达心迹的意思。元代的汤垕在他的理论著作《画鉴》中，第一次明确地将"写"与"意"联系在一起："画梅谓之写梅，画竹谓之写竹，画兰谓之写兰。何哉？盖花卉之至清，画者当以意写之，不在形似耳。"汤垕的这一理论观点，强调了"写意"与"写实"的相对关系，自此"写意"便成为中国画创作的理论术语。

水墨写意画是中国独具特色的传统艺术形式之一，有着鲜明的艺术特征：一是从创作工具和材料上来说，水墨画具有水乳交融、酣畅淋漓的艺术效果。二是注重表现意象和意境，能使人产生丰富的遐想，其审美特征，符合中国画"天人合一"的审美理想追求。

文人画最大的特征就是"写意"。"写意"是画家的情感表达，是画家通过画面的形象意象与观众进行审美心理活动的交流，激发人的情感和审美体验。"写

意"关键在于运用笔墨表现描写对象的"神"。

清代王耕烟说："有人问如何是士夫画？曰，只一'写'字尽之。"（清王学浩《山南论画》引）

水墨写意画又分"大写意"和"小写意"两种画法。用笔概括简练，纵横恣肆；用墨浓淡干湿，恰到好处。梁楷的"减笔"画法，徐渭的写意花鸟和陈淳的泼墨大写意，都在不同时期，推动了水墨写意画的蓬勃发展。

梁楷的《泼墨仙人图》用笔粗犷豪放，寥寥几笔，就勾描出一个酣醉淋漓、憨态可掬的人物形象。整个画面

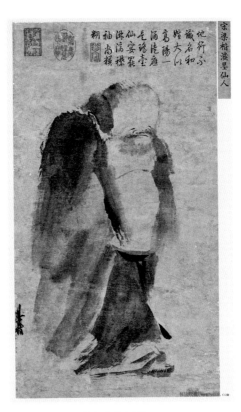

泼墨仙人图 〔南宋〕梁楷

几乎没有对人物做严谨工致的细节刻画，但从结构上来讲，还是可以看到梁楷对形体形与质的兼顾和把握。

梁楷以大笔触和"减笔"的画法，开中国画人物大写意的先河，他敢于标新立异和创造发展的精神，也使得他在中国画史上占有一席之地。

"写意"是一种浪漫主义创作方法，这是指艺术家以奔放的主观激情，按照理想的面貌表现生活的创作方法。它的基本特征是：创作的重心是追求理想，创造奇幻型的艺术形象和强烈的主观抒情色彩。

在艺术创作中，浪漫主义强调艺术家的主观创造性，表现出对历史的兴趣和对社会现实中重大事件的关注，是绘画之美的另一种形态。

浪漫主义认为自然界的有机统一性在于它被体验为一个美学上的整体。它是被作为质朴的美感感觉到的，是凭借直觉得到的，而不是从理性上被把握的。因而，浪漫主义重视自然，重视个人体验，强调直觉，重视情感，崇尚自然背后的博大精神和无限生命力。

文同的《墨竹图》是一幅拓展文人画意境的代表作，更是一幅不可多得的稀世珍品。它的珍贵之处主要体现在独特的创作方式：

作品笔情墨意，有张有弛。文同是一位视"竹如我，我如竹"的画家，对竹的热爱可以说是到了痴迷成癖的程度，据说他在住处的周围都植满了竹树。他常年与竹林为伴，经常细心地观察竹的不同形态，并根据竹在晴晦雨雪等不同天气条件下所产生

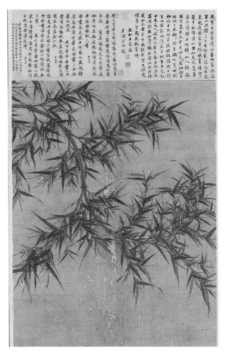

墨竹图 〔北宋〕文同

的变化，总结出一整套的心得体会，力求在画竹前做到"胸有成竹"。因而，他画的墨竹，枝如龙翔，叶似凤舞，柔和中见婉顺，变化中有张弛。

明代书画家鲁得之的《鲁氏墨君题语》上说："眉公尝谓余曰：'写梅取骨，写兰取姿，写竹直以气胜。'余复曰：'无骨不劲，无姿不秀，无气不

生。惟写竹兼之。能者自得，无一成法。'眉公亦深然之。""写意"要善于"模写"绘画对象的特色和风韵，梅、兰、竹的特性不同，要有所侧重，以骨、姿、气去表现。

（三）"写意"要善于创造意象之美

"意象"是中国古典美学的一个重要范畴。"象"指具体可感的形象；"意"指思想、意蕴、意念、情意、情致、志向、理想等。继《周易·系辞》提出"圣人立象以尽意"后，最早把"意"与"象"合而为一，使"意象"成为专用美学范畴的是刘勰。刘勰在《文心雕龙·神思》中指出："独照之匠，窥意象而运斤。"有独到之见的作家，是根据心中的"意象"来进行写作的，而"意象"的创造是"神与物游"的结果。

刘勰还特别强调了主体与客体在想象活动中心物感应、"神与物游"、情意与物象合而为一的作用。在论述主体因素时，他强调的是主体之"情"："情者文之经""为情者要约而写真"（《文心雕龙·情采》）。在客体因素中，他强调"物"或"物色"。"物色"有两种含义，有时指客观的自然景物，有时指创作中的景物描写，所以"物色"相当于后来的美学范畴"景"。

刘勰所论的"情"与"物色"的关系，实即"情"与"景"的关系。"意象"的构成离不开"情"与"物色"的交互作用：一方面是"情以物兴"——触景生情，情感随景物的变化而变化；另一方面是"物以情观"——用情感来观照景物，使景物带上情感色彩。（《文心雕龙·诠赋》）"情"与"物色"（"景"）互相交融的结果，产生"意象"。刘勰说："物色尽而情有余"（《文心雕龙·物色》），讲的是用有限之景传达出无限之情，这正是《文心雕龙·隐秀》所强调的"意象"的特点。

在刘勰之后，许多思想家、艺术家对意象进行了深入细致的研究，逐渐形成了中国美学的意象说。朱光潜先生认为："美感的世界纯粹是意象的世界。"他认为"诗的境界"就是"即景生情，因情生景"而形成的"一个完整的孤立的意象"。（《朱光潜美学文集》第一卷）"意象"不是物的"感觉"和"表象"，而是"物的形象"，他说："物本身的模样是自然形态的东西。物的形象是'美'这一属性的本体，是艺术形态的东西。"（《朱光潜美学文集》第三卷）宗白华先生认为美是一种情景交融的"艺术境界"，"景中全是情，

情具象而为景，因而涌现了一个独特的宇宙，崭新的意象"（宗白华《美学散步》）。可以看出，"意象"有以下几个特征：

第一，"意象"是"意"与"象"相结合而生成的一个崭新的感性世界。所以，"意象"既不是现成的自然物的"物象"本身，也不是一个抽象的理念世界，而是一个充满意蕴和意味的"象"，是情景交融而生成的意趣相融的世界。

"意象"揭示和照亮出来的是一个真实、生动、独立自主的感性世界。也就是说，它是人所创造出来的一个充满生命意味与生命情调的世界。

"意象"构成美、美感和艺术的基元，给人带来美的愉悦。艺术美作为现实美的升华，其所呈现出来的就是一个意象世界。艺术的创作、欣赏以及艺术批评等诸多命题的前提和基础都可归结为"意象"生成的问题。意象源于心灵映照，意象映照生命。正如庄子所说："发乎无光者，人见其人，物见其物。"（《庄子·庚桑楚》）此乃"象如日，创化万物，明朗万物"（《宗白华全集》第一卷）之谓也。

（四）"写意"以创造意境之美为最高境界

"模写"从美学的意义上看是创造意境之美。意境是中国特有的美学范畴，也是传统绘画所追求的艺术美的最高境界。中国画所强调的"写意"，其核心就是要求创作者运用手中的笔墨，将自己的情感注入描绘对象之中，从而使主观情感与客观物象融为一体，达到主客化一。只有这样才能创造出"写山则情满于山，画水则情满于水"、意与境合、情景交融、感人至深的"意境"。

1. "意境"

"意境"论的基本内涵在唐代已经形成。

首先是王昌龄提出了"三境"说："诗有三境：一曰物境。欲为山水诗，则张泉石云峰之境，极丽绝秀者，神之于心，处身于境，视境如心，莹然掌中，然后用思，了然境象，故得形似。二曰情境。娱乐愁怨，皆张于意而处于身，然后驰思，深得其情。三曰意境。亦张之于意而思之于心，则得其真矣。"（《诗格》）王昌龄首创"意境"范畴，但他所说的"意境"是狭义的，指"思之于心"的"意"之"境"。

其次是刘禹锡对"意境"之"意"的美学内涵的阐述。刘禹锡在《董氏武陵集纪》中说："诗者其文章之

蕴邪？义得而言丧，故微而难能；境生于象外，故精而寡和。"他认为文章之中最为含蓄蕴藉的是诗，因为一是要做到得鱼忘筌，得意忘言，意在言外——"义得而言丧"，二是要做到"境生于象外"。"义得"也就是"意得"，这是说诗中要有"意"；"境生于象外"是说，诗中要有"境"。总之，诗要有意境。

再次是司空图提出的"思与境偕"（《与王驾评诗书》）和"象外之象，景外之景"（《与极浦书》），以及"味外之旨"（《与李生论诗书》）等有关"意境"的理论。他认为"意境"是写诗人的最高追求，"意境"的内涵和特征，一是"象外之象，景外之景"，句中第一个"象"和"景"是指作品中具体描写的艺术景象，句中第二个"象"和"景"是指由作品的具体景象描写所引起的、读者凭借其想象力在头脑中重新构筑的艺术境象，也就是"意境"。所以，"意境"的创造既有待于作者的想象力，也有待于读者的想象力。二是"味外之旨"，也就是说"意境"能引起读者味外有味、其味无穷的感觉。

由上可见，"意境"的理论在唐代已基本成熟。从美学角度来讲，人与自然的审美统一，就是"意境"

的审美本质。郁达夫先生说："欣赏自然，欣赏山水，就是人与万物调和，人与宇宙合一的一种谐和作用。"自然山水中充满着美的意境，万物运化中充满着美的灵魂。

李可染先生说："意境是艺术的灵魂，是客观事物精粹部分的集中、加上人的思想感情的陶铸。经过高度艺术加工达到情景交融；借景抒情，从而表现出来的艺术境界；诗的境界，就叫作意境。"（《读学山水画》）

中国绘画美学的意境论，主张"以意为主""以意造境"，令"山性即我性，山情即我情""山川与予神遇而迹化"，通过"写貌物情"，达到"摅发人思"，诱发联想和想象，使品赏者在感情化的"不尽之境"中，受到感染，领会其"景外意"以至"意外妙"，发挥潜移默化的审美作用。

而在意境的创造上，首先是"境真""境实"，然后是"境深""境远"，以少胜多，含蓄不尽，使画境"得乾坤之理"，表现山水之神韵。

2. 境界

"境界"一词，原意指疆界和某种艺术状态或达到的艺术水平。直到王国维《人间词话》标举"境界"，予以论述和界定，"境界"说才成为继"意象""意境"之后，中国美学理论的又一重要主张。

王国维在他的《人间词话》中是这样标举他的"境界"论的："然沧浪所谓'兴趣'，阮亭所谓'神韵'，犹不过道其面目，不若鄙人拈出'境界'两字，为探其本也。"又说"言气质，言神韵，不如言境界。有境界，本也；气质、格律、神韵，末也。有境界而三者随之矣"。他对"境界"的内涵是这样阐释的：

境非独谓景物也，喜怒哀乐亦人心中之一境界。故能写真景物真感情者，谓之有境界，否则谓之无境界。（《人间词话》）

何以谓之有境界？曰：写情则沁人心脾，写景则在人耳目，述事则如其口出是也。（《宋元戏曲史》）

词以境界为最上。有境界则自成高格，自有名句。（《人间词话》）

古今词人格调之高，无如白石。惜不于意境上用力，故觉无言外之味，弦外之响，终不能与于第一流之

作者也。（《人间词话》）

从以上这四段引文中，可见王国维在"境界"内涵上，有继承，也有发展。王国维根据自王昌龄以来，历代学者对情景交融问题所做的研究，论述了"意境"的三种形态：

一是"景物"形态，即"以境胜"。王国维说："出于观物者，境多于意。"艺术表现的对象主要是"景物"，艺术表现的方法是"写真"，艺术意境的特点是"境多于意"。所以，从"意境"形态上看，是"以境胜"。在审美上，表面看来只是"景物"形象，而无情感。因此，王国维又将其称为"无我之境"，或称为"写境"。它的美感特点是"豁人耳目"。

二是"情感"形态，即"以意胜"。王国维说："出于观我者，意余于境。"艺术表现的对象主要是"我"，是"情感"，艺术表现的方法是"写情"，艺术意境的特点是"意余于境"。从"意境"形态上看，是"以意胜"。所以，在审美上，表面看来只是"情感"形象，而无景物。因此，王国维又将其称为"有我之境"，或称为"造境"。它的美学特点是"沁人心脾"。

三是"情景交融"形态，即"以意境胜"。王国维说："上焉者，意与境浑。"所谓"浑"者，即"意境两忘，物我一体"。艺术表现上的对象是"情"和"景"，艺术表现的方法是"写真景物真感情"，艺术意境的特点是"情景交融""意境两浑"。从"意境"形态上看，是"以意境胜"。在审美上，"故不知何者为我，何者为物"，其美感特点是"意境两忘，物我一体"。

从"意象"——"意境"——"境界"的发展脉络中可以看到，三者既互相联系，又互有区别，它们之间是层层包容的关系，三者环环相扣。而"情景交融"是层层相套的三环中的重要组成部分，它既是构成"意象""意境""境界"的主要因素，也是三者理论建构和发展的重要元素。

清代画家布颜图在被弟子问到笔墨与情景何者为先时说："山水不出笔墨情景，情景者境界也。古云：'境能夺人。'又云：'笔能夺境。'终不如笔境兼夺为上。盖笔既精工，墨既焕彩，而境界无情，何以畅观者之怀。境界入情而笔墨庸弱，何以供高雅之赏鉴？吾故谓笔墨情景，缺一不可，何分先后？"（布颜图《画

学心法问答》）

布颜图把情景与笔墨联系在一起，认为只有"笔境兼夺"，才能达到绘画的理想境界，而所谓"境能夺人""笔能夺境"，就是创作主体与客体的相互作用、相互变化的关系。这与吴乔所讲的"情能移境，境亦能移情"（《围炉诗话》），有异曲同工的意味。总而言之，情和景、笔和墨只有在主客体物我相感的情感变化下，并通过移情作用得到统一，才能达到自我与对象"情景交融"的完美结合。

在清代，意境理论的批评多与山水画论述相关联。著名画家兼理论家笪重光在《画筌》一书中把山水画划分为"实境""真境"和"神境"三种境界，从主体方面看，就是对客观对象的不同态度和对艺术的不同追求产生的。更进一步看，意境结构中的所谓情、理、气、格与境的关系，从根本上说，也就是一个主体与客体、世界与自我之间的关系。在意境中，自我的隐显不仅体现着自我对世界的态度，也由此制约着不同的意境的创造。

意境有深度、高度、阔度，它是艺术家创造的审美自由境界，是圆融无限的美的理想家园。它的创作方

法也不是单一的、机械的，而是综合的、心灵的。正如宗白华所说："中国艺术家何以不满于纯客观的机械式的模写？因为艺术意境不是一个单层的自然的再现，而是一个境界层深的创构。从直观感相的模写，活跃生命的传达，到最高灵境的启示，可以有三层次。"（《美学与艺术》）宗白华所说的意境"三层次"，第一层就是情景交融的美感形象，是可以直观的，这一层要用写实的方法"模写"之；第二层是栩栩如生的生命精神的传达，可以感受，可以体验，可以共情，用写意的方法"传达"之；第三层就是司空图所说的"超以象外，得其环中"的"道"，用"妙悟"的方法"启示"之，领会之。三个层次有机相联，构成艺术意境的整体。缺少任何一个层次，也不可能构成意境美。

李可染先生在谈到绘画实践中，意境与技法的关系问题时不无感慨地说：

意境是山水画的灵魂。一九五六年，我出去画山水，用两句话作为座右铭："可贵者胆，所要者魂。"以勉励自己一面继承传统，一面要有胆量，敢于突破，敢于创造。胆虽可贵，然而光有胆不够，还要有魂。魂者意境也。我们画出山峡气势雄伟，震人心魂；太湖烟

波浩渺，开阔胸襟；桃花含艳欲滴，荷花出淤泥而不染；等等。这些画面都充分表达了画家的丰富的思想感情。没有意境，或者意境不鲜明，绝对画不出好的山水画。我有时讲笑话说："一些青年学生画画要招魂。"意思是说，他们画画没有充分的思想感情，缺乏意境。他们面对一片风景，不假思索，坐下就画，结果画的是比例、透视、明暗、色彩。他们用技法画画，不是用思想感情画画。这样可能画得准，但是画得不好，画出来是死的，没有生气，没有灵魂。（《李可染画论》）

要创造出有意境的艺术作品，作者就应将自己的情感注入对象之中，成为一种客观化的情感，即移情与物、托物抒情，只有这样，才能创造出"写山则情满于山，画水则意溢于水"、意与境合、情景交融、感人至深的"意境"。

意境，既是客观事物精粹的集中反映，又是作者自己感情的化身。画家的一笔一划，既是客观形象的表现，又是作者感情的抒发。……绘画要有意境，首先作者要有充沛的感情。画祖国河山，首先要表现出作者对祖国河山的无限尊崇的热爱的思想感情。作者画画要进入境界，首先作者的感情要进去。我怕人站在旁边看我

画画，这是我的习惯。我感觉有人站在旁边看，就会使我精神分散，注意力集中不起来。

一件艺术品，作者没有进入境界，就不会有感人的力量。你自己没有感情，怎么能感动别人呢？有些著名的戏剧演员，站在台上一动不动，一句台词没有，看上去却浑身是戏。因为他们的感情已经进入了艺术境界。……我以前看过余叔岩的戏，他化好装，戴上髯口，对着镜子静静地坐着，一句话不说，没有出台就已进入了境界。梅兰芳说过，程砚秋演《窦娥冤》，他在后台见他面带忧怨之气，完全沉浸在艺术境界之中。话剧演员金山演戏之前，白天一天不出门，在酝酿情绪，准备进入角色。所以说，艺术要通过艺术家深厚的感情，正确反映客观世界。……意境的创造不是一件轻松的事情。我画水墨山水，感觉到自己就像进入战场，身在枪林弹雨之中，因为笔墨画在宣纸上不能涂改，所以不能有一点疏忽差错。每一笔都要解决形象问题，感情问题、远近虚实问题，笔墨浓淡问题。集中全力反映客观事物的精神实质，创造出有情有景的艺术境界。（《李可染画论》）

由此可见，真正有水平的画家只有心无旁骛、专心

致志地投入意境创作当中，才能创造出意与境合、情景
交融的美的"意境"。

"传移模写"总结了中国绘画创作的过程和思维特
征，揭示了中国绘画创作的心理功能和内在联系，描述
了中国绘画的基本技法，既指出了模仿说、传神说、移
情说、游戏说、创造说，又揭示了现实主义和浪漫主义
的表现手法，是中国美学精神物我为一、形神兼备、情
景交融的内在统一，可以说是中国美学精神的结晶，是
中国艺术创造的总结，也是中国绘画创作的基本法则，
它的完整性和完美性，实现了"'六法'精论，万古不
移"的目标。

结　语

　　谢赫的"六法"，是在系统地总结了前人及当时绘画创作经验和理论的基础上提出来的，特别是吸收了东晋大画家顾恺之的绘画理论，他们之间有一个内在的传承关系。

顾恺之画论　——————→　谢赫"六法"

传神　　　——————→　气韵生动

以形写神　——————→　应物象形

骨法　　　——————→　骨法用笔

用笔

用色　　　——————→　随类赋彩

置陈布势　——————→　经营位置

模写要法　——————→　传移模写

当然，谢赫概括的"六法"是对顾恺之绘画理论的发展，从绘画美学的理论体系看，其结构可以概括为下图：

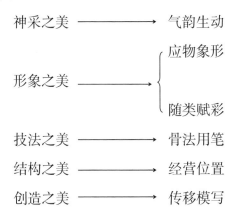

神采之美 ──────→ 气韵生动

形象之美 ──────→ 应物象形 随类赋彩

技法之美 ──────→ 骨法用笔

结构之美 ──────→ 经营位置

创造之美 ──────→ 传移模写

这"六法"体现着中国画的价值观、认识论、本体论、方法论，既是"道"，也是"法"，是"道""法"的统一。

五代后梁荆浩在"六法"的基础上，又提出了"六要"，他说：

夫画有六要：一曰气，二曰韵，三曰思，四曰景，五曰笔，六曰墨。

气者，心随笔运，取象不惑。韵者，隐迹立形，备仪（一作遗）不俗。思者，删拔大要，凝想形物。景者，制度时因，搜妙创真。笔者虽依法则，运转变通，

不质不形，如飞如动。墨者，高低晕淡，品物浅深，文采自然，似非因笔。（《笔记法》）

从谢赫之后大约经过了450年，到了唐末五代的初期，人物画由隆盛走向式微，取而代之的是山水画的蓬勃兴起，顺应这一发展潮流，荆浩总结了山水画创作的要诀，提出了"六要"。"六要"是对"六法"的继承和发展。

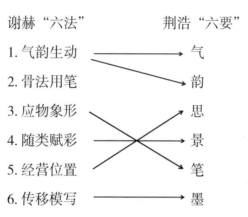

谢赫"六法"　　　　荆浩"六要"

1. 气韵生动　　　　　气
2. 骨法用笔　　　　　韵
3. 应物象形　　　　　思
4. 随类赋彩　　　　　景
5. 经营位置　　　　　笔
6. 传移模写　　　　　墨

"六要"删去了"传移模写"，而增补为"墨"，强调了"墨"的重要性。

时下，绘画美学家又概括了画道论、功能论、气韵论、形神论、意境论、笔墨论、写意论、虚实论、气势论、章法论、诗画论等，内涵越来越丰富，说法也各种各样，这是时代发展使然，是学术理论的进步。但是，

万变不离其宗。对中国绘画美学的把握，一定不要离开"画道"这个核心的内容。在今后绘画之美的发现、品鉴和创作中，应当把握好如下的几个方面：

一是要注重真、善、美的贯通。这就是把科学性、思想性和艺术性统一起来。中国美学是以"真"作为审美原点的，主张"以真导美"。庄子认为，"真者"，乃"精诚之至也"。古代圣人强调"法天贵真"，效法自然，尊重本真。在艺术创作中，一定要坚持现实主义的创作原则，深入生活，把握本质，记录时代，说真话，抒真情，表真意，从本心出发，坚持真理，不造作，不虚伪。中国美学是以"善"作为追求目标的，主张"以美培善"。孔子把"尽善尽美"作为艺术追求的最高境界，他认为只有"美"和"善"达到高度的协调和统一，始能进入艺术的佳境。张彦远在《历代名画记》中说："丹青之兴，比雅颂之述作，美大业之馨香。宣物莫大于言，存形莫善于画。"绘画作品必须培育高尚的道德、高雅的情趣、高远的境界。中国美学是以"美"作为表达形式的，主张"以美彰美"。在"真""善"的基础上，艺术家和美万物，物我一体，情景交融，发挥主观能动作用，对自然之美进行再创

造，实现人与自然、人与社会的情感同构，给人以高雅的艺术享受。

二是要注重道、器、术的融通。"道"对"器"和"术"起着基础性、统率性的作用，"道"是一种哲学思想，是世界观和方法论，我们对绘画美学的学习，不少人更多的是在寻找"诀窍"，往往忽视了"道"，而沉迷于"术"，这是舍本逐末。在绘画的创作中，只有深刻地领悟"天人合一""中和平正""阴阳化育""融通创新"等美学精神，才能在"器""术"的层面上有所突破。为此，画家不但要学习技法的知识和技能，还要读一些"无用之书"，特别是要学一点儿中华经典著作，拓宽思维，开阔眼界，努力实现学科的融通和学科的融合。

三是要注意古今中外的融通。这是向经纬两个维度的拓展。一部绘画美学的发展史是一部继往开来，传承创新，折中中西的历史。古往今来，凡习画者无不是从"师古入手"，但绝不是"食古不化"，而应当是"温故知新""借古开今"，力求做到"借古""变古""化古"，最后落实在"创新"上。同时，也要顺应时代的发展变化。清代石涛说："笔墨当随时代，犹

诗文风气所转。"（《大涤子题画诗跋·跋画》）我们不但要拓展创作的内容，而且也要善于运用新材料、新技术。这是向"经"的维度拓展。此外，也要向"纬"的维度拓展。任何一个艺术形式都不是在封闭的环境下发展的，都是在博采众长、相互借鉴中得到发展的，绘画也是如此，中国画和西洋画各有其独特的创作和审美体系，但它们在审美观念、心理和理想等方面又是相通的，因此，应该取长补短，扬长避短，互相借鉴，在交融中焕发新的生命力。

中国绘画美学博大精深，本书仅就谢赫的《古画品录》去研究、展开，一定存在局限，在这里只不过是抛砖引玉，以期得到更多画家的关注和思考，提高画家的创作水平和大众的鉴赏水平。本书只不过是一个浅陋的开端，希望有更全面、准确的评述。

参考书目

［1］徐志兴. 中国书画美学概论［M］. 广州：南方日报出版社，2016.

［2］周积寅. 中国画论辑要［M］. 南京：江苏美术出版社，2016.

［3］陈传席. 中国绘画美学史［M］. 北京：人民美术出版社，2012.

［4］徐建融. 中国画学史鉴精读与析要［M］. 上海：上海人民美术出版社，2020.

［5］王概. 芥子园画谱［M］. 南京：江苏凤凰美术出版社，2015.

［6］谢赫、姚最. 古画品录　续画品录［M］. 北京：人民美术出版社，1962.

［7］万新华. 傅抱石谈艺录［M］. 郑州：河南美术出版社，2019.

［8］王琢. 李可染画论［M］. 上海：人民美术出版社，1982.

［9］俞剑华. 中国古代画论类编［M］. 北京：人民美术出版社，1998.

［10］蔡钟翔，邓光东. 中国美学范畴丛书［M］. 南昌：百花洲文艺出版社，2017.

［11］龙协涛. 艺苑趣谈录［M］. 北京：北京大学出版社，1984.